U0101677

书画巨匠艺库

山水卷

陆俨少（1909 - 1993），现代画家。又名砥，字宛若，上海嘉定人。1927年考入无锡美专学习，同年从王同愈学习诗文、书法；次年师从冯超然学画，并结识吴湖帆，遍游南北胜地。1956年任上海中国画院画师。1962年起兼课于中国美术学院，1980年在该院正式执教，并任浙江画院院长。擅画山水，尤善于发挥用笔效能，以笔尖、笔肚、笔根等的不同运用来表现自然山川的不同变化。线条疏秀流畅，刚柔相济，并创大块留白、墨块之法，兼作人物、花卉，书法亦独创一格。

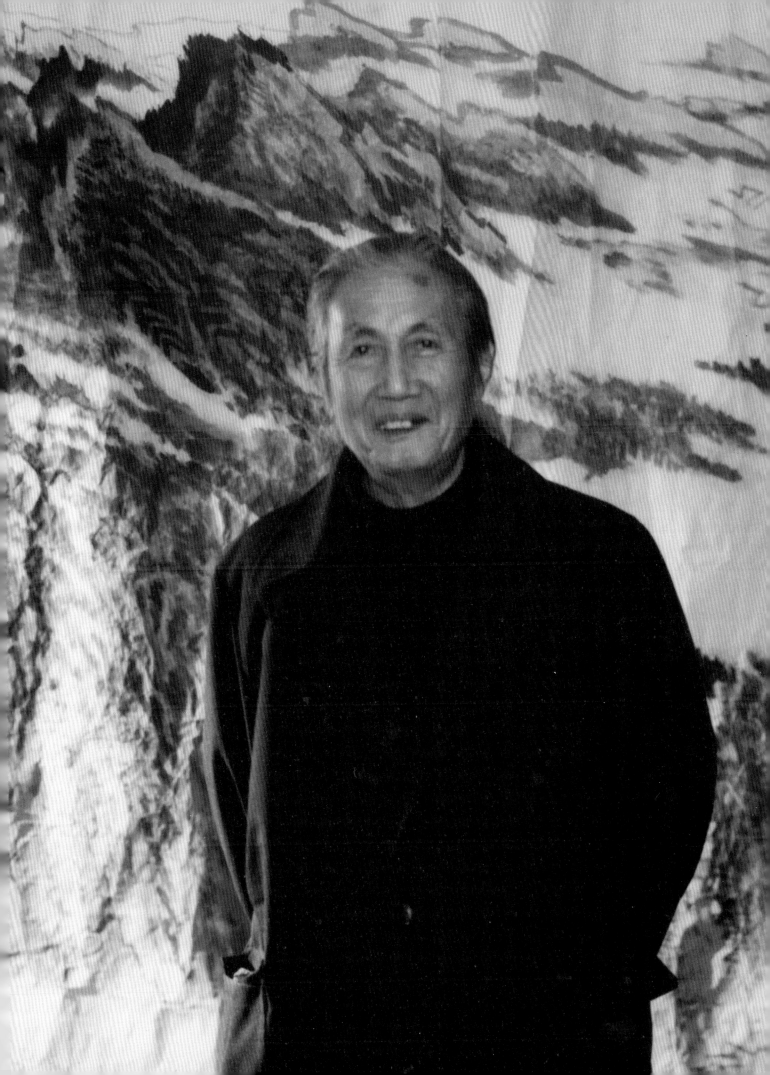

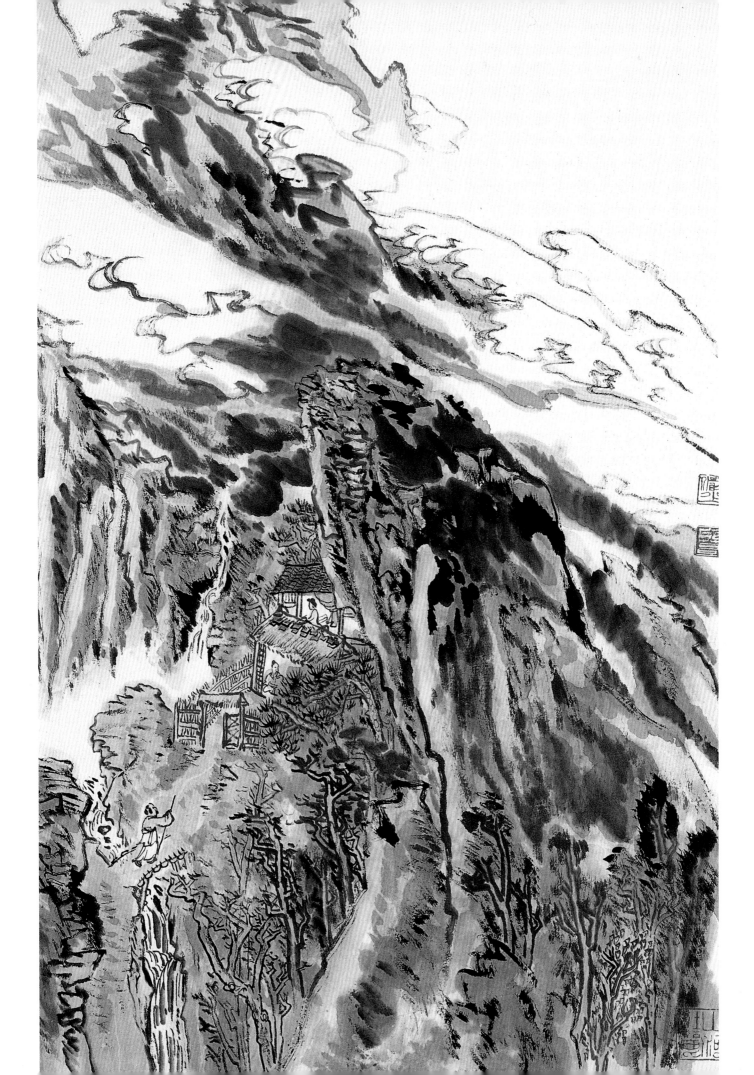

书画巨匠艺库·山水卷

陆俨少

陆俨少山水画刍议

陆俨少 著

陆亨 编

上海人民美术出版社

前 言

　　我从小喜欢画画，信笔涂鸦，没有老师指点，住在乡间，也看不到名作。到了 13 岁，才见到一本石印的《芥子园画谱》，如获至宝。后在中学读书，图书馆中有一部由正书局印的《中国名画集》，大开眼界，课余时间，如饥似渴地临摹。18 岁才从师专学山水画，得到老一辈的指点以及接触一些古今名画，探讨其传统技法，心摹手追，努力把它化为自己的东西，创立面目。平生好游，到过几处名山大川，经过思考摸索，不断实践，也下了些功夫。到今年 70 岁，经过了五十多个年头，中间自己走了些弯路，而且即有所得，也看不透、讲不清，有些东西也可能是错误的，现在我把它写成这本书。

　　主要分为泛论和画法，把我自己的想法以及取得的一些经验，一条一个问题，不列次序，也没有系统地写出来。一些前人讲过的，在这里不再重复多讲。具体画法部分，即我一己的创作方法，也没有系统地写出来和附图加以说明。一般人都是这样画的，我也不再重复了。中间有些互见的地方，为了行文方便以达到说清楚问题，所以也不再删去。这些论点，只是我一己的想法；这些方法，只不过是我自己常用的，并不是最好的方法，更不是唯一的方法。一个作者形成他的独特风格，有其内在因素和外在因素，每个人的经历不同，想法也不同，所以风格也不可能完全相同。我这些极为肤浅的东西，不希望年轻人来学我像我。

　　唐代书法家李邕说过"学我者病，似我者死"。艺术贵有自己的风格，完全亦步亦趋地学人家是没有出息的。所以本书只供学画的年轻人参考之用。如果看过之后有所启发，得到一些帮助，就算是起了一些作用。我还希望一些老前辈、有真知灼见的作者指点我的错误，提出批评，让我在以后有生之年得到改进，这是莫大的幸福。

<div align="right">

陆俨少

1978年10月

</div>

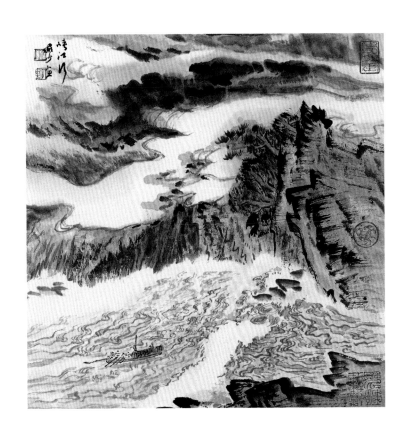

目 录

目　录

自 序

　　我在小时尚未读书识字，就喜欢东涂西抹，画些人呀、狗呀，没有范本，就拿香烟画片照着画。七岁，进嘉定第四国民小学一年级读书。这所学校在家后几十米的土地庙内，只有一个班级。老师是我的大舅母，名朱闻香，他在前清时是县学生员，没有考上秀才。小时患过中耳炎，以致耳聋重听，但教书认真不苟。我读上书，接近了笔和砚，看到教科书上的插图，很感兴趣，就照着用笔画起来。在我的上代以及亲戚朋友中间，没有一个会画画的。南翔镇是个小地方，也没有一个像样的画家，所以我画画完全是自发的。我小时不算笨，记得有一堂填充课，要把"无"、"不"两字造句子，我填上"树上无花，不能结果"，博得老师的称赞。我身体一向不好，据闻我母亲在怀孕时身体患病，所以我生下来先天不足，体弱多病。服了些补品，也不见好。尤其肺弱，时常感冒。

　　11岁我小学毕业，到镇上嘉定第二高等小学读书。有次心算比赛，我得了第一，我自己也没料到。听说我父亲心算很好，他去买物，买了一大堆，营业员尚未结账，他已把总数心算出来了，难道这也有一点遗传基因吗？但在这方面，我没有发展，只有画画，一直爱好不变。我母亲的祖父爱好书画，家里也有些收藏。我母亲擅长刺绣，在这方面或者在我母系上有些遗传基因。

　　我12岁转到南翔大寺前翔公小学读书，离家一里多路，是可以走读的。但父亲叫我寄宿在学校内，让我锻炼锻炼，准备毕业后送我到上海去读书。我每星期六晚上回家，星期一早上去学校。路过仙经堂，隔壁有一老画家叫沈书林，他的画室就靠街道，窗上镶块大玻璃，我不敢进去，隔着玻璃看他画画。其实他的画是极庸俗的，但我看得津津有味。我在这方面一点知识也没有，也不知道画分山水、人物、花卉。

　　13岁时，我家邻居糟坊里的小老板送给我一部《芥子园画谱》，我如获至宝，大开眼界。这部《芥子园画谱》也不是木刻水印的原版，仅仅是巢子余临摹的石印本，但我觉得好极了，遂如饥如渴地临学。从中知道了一些画法以及传统源流，此外我一无所知，也没有机会接触一些有关画学的书本，实在可怜得很。

　　我14岁高小毕业，到上海澄衷中学读书，学校里成立了一些书法、绘画、金石等课外组织。那时中学图画课一般都教西洋画，唯独澄衷中学教的是中国画，由一

位名叫高晓山的老先生来担任。记得有次示范，画一块切下的猪肉，有精有肥，他用笔蘸饱了水，笔头上蘸点红色，卧笔下去，一笔分现肉皮、肥肉、精肉，我觉得新鲜，也从而悟到用水、用色、用墨的道理。

学校的图书馆里，有一部由正书局出版的《中国名画集》，只供在馆内翻阅，不能出借。我就带了笔砚，在图书馆内临摹，从而知道中国画传统的源流派别及其笔墨运用。这些画是无法得见真迹的，但这种用珂罗版缩小印刷的画片，虽然有些模糊，但终究可以见到一些精神面貌。所以我说近几十年山水画水平回升，胜过前一个时期，珂罗版的问世，是有功劳的。当然有的人临摹珂罗版，不得其法，搞得奄奄无生气，所谓珂版（谐音科班）出身者，自当别论。这部《中国名画集》选得比较精，伪品不多，使我知道那些流派、名家的面目，比之只看文字记载，摸不到头脑有用得多。这部《中国名画集》有三十多册，价值几十元，我买不起，时常到图书馆去借阅借临。我之所以能够对中国画传统认识有粗粗的轮廓，这部书是有启蒙作用的。

学画之外，我也兼学刻印。图书馆里有一部《十钟山房印举》，不是原拓本，是商务印书馆翻印本，也要20元一部，我也买不起。其时和我同寝室的同学吴一峰也刻印章，他也买不起，就用拷贝纸覆在上面用朱色依样摹画下来，我也学他摹画，积成一厚叠。没有石章，星期天到城隍庙小世界下面的摊头上买回一角或几分钱一枚的石章学刻，从虹口唐山路到南市城隍庙，来回一二十里，徒步往来，要走整整一个下午，回到校门附近，四个铜板吃碗小馄饨。我别无嗜好，只此自得其乐。我的篆刻主要学秦汉印，也学一些清代诸家，兴趣很浓。至于书法，早上四时起床，磨墨练字，初学龙门石刻中的《魏灵藏》、《杨大眼》、《始平公》，后来也写过《张猛龙碑》、《朱君山墓志》等。在一次书法评选中得过好评。寝室里没有台子，我就把一只老式大皮箱搁在方凳上当作台子，坐在床沿上临写。

过了一年，和我一样爱好美术的同学吴一峰，还有一位贾镇廷，都转到上海美专去读书，我很羡慕，也想去，但父亲不答允。他说即使要学画，也应该多读些书，读书太少，不宜过早学画，这样我就继续在澄衷中学读书。这所学校的校长曹慕管主张读经复古，为了办学宗旨和《新青年》杂志主编杨贤江打笔墨官司，杨认

为这样会让学生中"国故毒"。曹校长不予理睬，每年指定学生自学一部古书，我记得学过《论语》和《汉书·艺文志》等。学期终了，举行国文会考，请校外名人阅卷，名列前茅者有奖。有一次是请浙东名士冯君木来出题阅卷，我考得不错，奖到一部《畏庐文集》和《畏庐文集续集》。

1935年我17岁。5月中，国民党政府举办第二届全国美展。除现代人作品之外，展出故宫以及私人收藏历代名迹，其中精品有一二百件。我特地去南京观看，住在表兄李维城家中，朝夕到场观看，前后一星期有余。先大体看一遍，然后择其优者100幅左右，细心揣摩，看它总的神气，再看它如何布局，如何运笔，如何渲染，默记在心。

其中最所铭心绝品，如范宽《溪山行旅图》、董源《龙宿郊民图》、李唐《万壑松风图》、郭熙《早春图》、传董源《洞天山堂图》、宋人《小寒林卷》，以及元代诸大家，如黄公望《富春山居图卷》、赵松雪《枯木竹石图》、高房山《晴麓横云图》等等。我早也看，晚也看，逐根线条揣摩其起笔落笔，用指头比划，闭目默记，做到一闭眼睛，此图如在目前，这样把近百幅名画看之烂熟。我自比"贫儿暴富"，再不是闭门造车、孤陋寡闻了。后来在上海预展赴伦敦中国画展，也有故宫名画，伪教育部在重庆也展出过故宫名画，如巨然《秋山问道图》、赵松雪《鹊华秋色图》等。我总是仔细观看，不放过一切看画的机会。人家说"熟读唐诗三百首，不会作诗也会吟"，我说"熟看名画三百幅，不会作画也会作"。这样仔细看，逐笔看，也是一种读法，其效果等于临摹，而且如果仔细地看，胜过马虎草率地临，收益还大。有些人说我对中国山水画有些传统，认为一定临过很多宋元画，其实我哪里有机会临宋元画，如果真的有些传统功夫的话，也是看来的，而且看得也不多，解放以前，也仅仅是以上几次而已。就是我仔细看，看进去之后，就能用到创作上。当今七十多岁，还在吃这些老本。

看古名迹，还可提高识辨。看到了第一流的作品，以此为标准，此后再有看到，用此作比较，好坏就一目了然。眼光提高了，再加以相应的肌肉锻炼，手就跟上来了，这样就前进了一步。我自己感觉到，看一次名迹，手中就提高一层。这些好画，无不从生活而来，自古大家无不在传统的基础上看山看水，做到"外师造

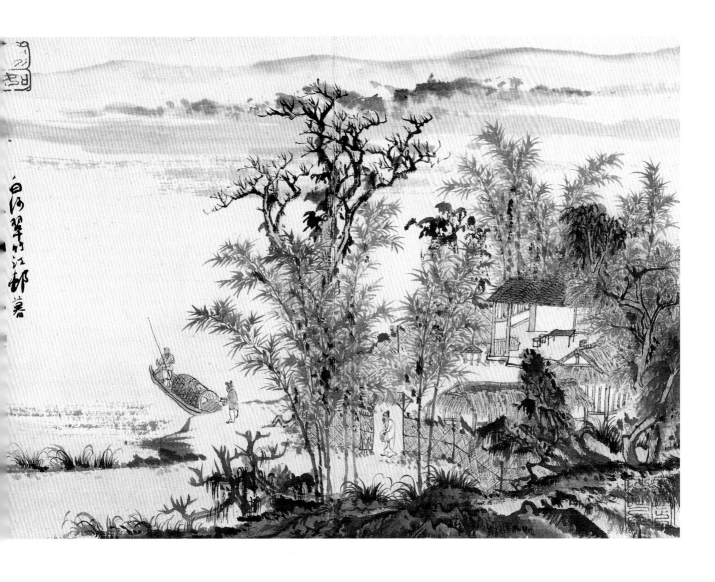

化"，然后有所取舍，加入一己的想法，即所谓"中得心源"。我这几年走过不少路，也看到一些名迹，对学习山水画有了一定的基础，所以也可说我这几年，是关键的几年。

当时吴湖帆的画有天下重名。他设色有独到处，非他人所及。我有八字评他画："笔不如墨，墨不如色。"如果也走他这条路，研求设色，虽然他的法子可以学到，然其一种婉约的词境，风韵嫣然的娴静美，终不能及。人各有所禀赋，短长互见，他之所长，未必我亦似之；而我之所长，亦未必他所兼有。我自度禀赋刚直，表现在笔墨上，无婉约之致，是诗境而非词境。他主娴静，而我笔有动态，各不相及。所以如果走他的路，必落他后；而用我所长，则可有超越他的地方。于是我注意线条，研求笔墨点线，笔笔见笔，不欲以色彩取媚。绝去依傍，自辟蹊径，以开创新面目。正因为突出线条，所以不用重色，少施石青、石绿等矿物颜料，以免掩盖笔迹。这样我的设色也不同于吴湖帆之设色，即使是青绿设色，我也有自己独特之风格。记得在文化大革命前，吴湖帆有一小手卷，共12段，每段请一画家画

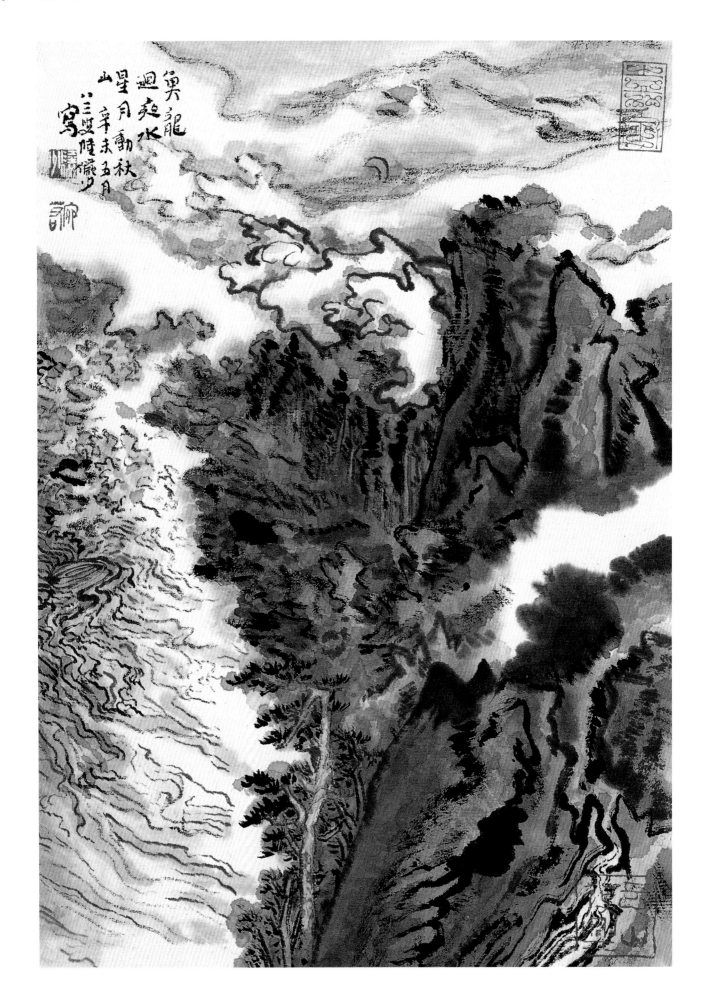

他的斋名一处，其中也要我画一段且指明要画大青绿。我不用吴湖帆的青绿法，吸取敦煌以及唐画勾线，参以赵孟頫、钱舜举法成之，即在青绿设色中也突出线条。刘海粟一见大为赏识，谓可作宋画看。

我有倔强劲，自有想法，不欲蹈袭前人，所以后来我画梅花，也以线条见长，屈曲奇古，疏枝淡韵，不同一般。有人说我发干学陈老莲，我自认有学他处，但不尽同，他发枝线条，纯用中锋，而我中锋偏锋互用，以求变化。陈老莲用两笔圈花，我则一笔圈成。有些像石涛的方法，但我用整饬一变石涛的烂漫。我主张为学当"转益多师是我师"，集众家之长而加以化，化为自己的东西。画如此，写字也同样情形。写字切忌熟面孔，要有独特的风貌。使览者有新鲜感觉。而临摹诸家，也要选择字体点画风神面貌与我个性相近者。重点要看帖，熟读其中结体变异、点画起倒的不同寻常处，心慕手追，默记在心，然后加以化，化为自己的面目。我初学魏碑，继写汉碑，后来写《兰亭》。

最初学杨凝式，旁参苏、米，以畅其气。但我对此诸家，也未好好临摹，不过熟看默记，以指划肚而已。杨凝式传世真迹不多，我尤好《卢鸿草堂十志跋》，但也未临过，不过熟看而已。杨凝式书出于颜鲁公，但一变而成新调。黄庭坚说："世人竟学《兰亭》面，欲换凡骨无金丹。谁知洛阳杨风子，下笔已到乌丝栏。"就是称誉其不是死学，而化成自己的新意。我们学杨凝式，也应该学他的精神，在他的基础上加以变化。所以学杨凝式，不欲亦步亦趋，完全像他，因之有人看到我的书体，而不知其所从出。这是我的治学精神，不拘书法、作画，贯穿终始，无不如此。

回想我初从冯超然先生学画，第一次他拿出他所临的戴醇士水墨山水卷叫我临。在三十年代，人们对戴醇士的评价极高，其卖价竟与四王同值。四王画价也不在普通宋元画之下。我在这种风气影响下，也从四王入手。宋元画不易见到，四王画终究多些，容易看到。所谓"正统画派"就是从四王而上溯宋元。平心而论，四王还是有它存在之价值，有许多宋元遗法，依赖四王而流传下来，如果食古不化，那么及其末流陈陈相因成为委靡僵化，这是不善学的缘故。所以学四王必须变化，化为自己的面目，我就是从这条路走过来的。也有人说我学石涛，石涛学元人而

加以放，我也学元人，师法相同，学而能放也相同，所以我戏言和石涛是师弟兄，而不是师弟子。我对前代大家一向不是无条件崇拜，我认为即使是大家，一定有所长，也一定有所不足，即如石涛，一种生拙烂漫的笔墨，新奇取巧的小构图，有过人处。但其大幅，经营位置每多牵强窘迫处，未到流行自如、左右逢源的境界，所以他说的"搜尽奇峰打草稿"，未免大言欺人。而他的率易之作，病笔太多，学得不好，会受到传染。我认为自己要有定力，不为他名高所慑服，要心中有数，何者宜学，何者宜改，何者宜化，以我为主，目标既定，勇猛直前，罔计有他。

我的老师冯超然先生对山水、人物、花卉三者均所擅长，而我在他门下，以前只学山水。解放以后国画要为人民服务，当时的形势，只有画人物可以发挥所长，于是我改学人物，主要画连环画。我到上海和同门汤义方共画连环画，学习作现代人物。

1950年秋，我42岁，母亲亡故，哀痛逾时，家庭担子直压肩上。过了两个月，土改开始，我回到乡间。前在四川，我是一名小职员，胜利回来，一家八口，以卖画为主要生活来源，所以没有划上地主，是一个非农业户口。土改结束，我回到上海进行连环画创作工作。为了深造计，1951年我参加上海文化局举办的连环画研究班。毕业以后，全体同学要求工作，于是文化局长夏衍同志接见了我们，问起我们的要求，我们一致要求工作。于是办起连环画学习班，三个月后结业，分配工作。我被分配到私营同康书局任绘图员之职。这是一家皮包书店，老板只是父子两人，没有另外职员，产业只有一只皮包，老板在四川南路弄堂里租到一间房子开张营业。当时只有我被派到这样一个不成样子的单位工作，看到大家都分配到国营企业，不胜羡慕。后来一直到公私合营，我也没有得到正式工作安排，只做了一名自由职业者。但因有社会主义制度的保障，不比在解放以前，画卖不出去，就要饿肚子。

解放初期，一般连环画创作水平不高，所以我也可以应付。自1953年起至1955年同康书局公私合营期间，我画过近十部连环画，其间主要画过一部《牛虻》，印数很多，人家说这部连环画挽救了将倒闭的同康书局。当然我也因此免于失业。在此期间，我也画年画，以国画形式出版了一张《读报》的年画。同时也参加上海的

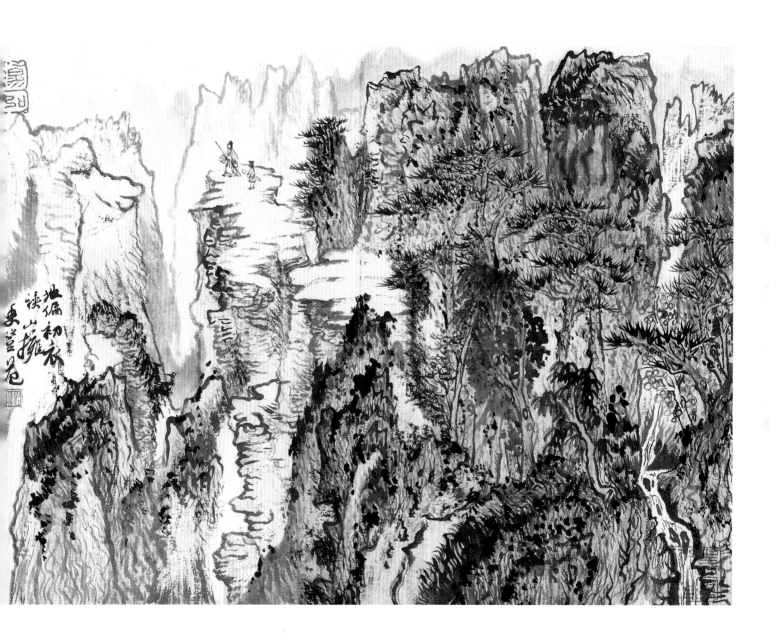

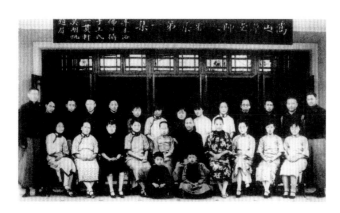

1931年陆俨少(后排右三)参加老师冯超然组织的师生雅集

新国画研究会，创作一些新国画。1953年在上海举办的解放以后第一次大型画展中，我展出《雪山勘探》一图。此画得到好评，经美协收购，并印刷出版。1956年在合肥画了一幅《教妈妈识字》，被《美术》杂志用为封面。

我不善处世，做人戆直，看到不顺眼的事，骨鲠在喉，一吐为快。当时在上海讲了一些刺痛某些人的话，于是前后得到一连串可怕的后果。1964年我画了一幅《沸腾的黄浦江畔》新国画，反映吴泾化工厂的实景，参加华东美展。我想突破国画传统技法和题材的限制来表现工厂。此画展出以后，上海有人诬告我画内有反动标语。深幸公安部门予以否定，否则我将锒铛入狱。于此深感世路崎岖，不寒而栗；也靠党的英明，使我得免于难。

但在此时期，我在社会上有了影响，也有些人知道了我。有位青年名诸葛潇埏，想从我学习山水画，他准备请一次客，举行拜师礼。我主张一切从简，和他两人到复兴岛一家小饭店里，花两块钱吃了一顿，就算拜过师。诸葛潇埏那时在中国银行任小职员，后转至北新泾一所中学任图画教师，人品很好，也有才华。他在1955年上海青年美术竞赛时得过奖，刻苦好学，孟晋不已。惜正当中年时，于十年动乱中因劳累过度突发心肌梗塞死去。未展所长，不免可惜。

1954年4月间，冯超然先生逝世，享年73岁。在弥留时，他对我说，"画画不能太像"，于此可见他念念不忘对我的教导，希望我成才，这使我极度感动，永志不忘，这也是我以后创新变法的动力。

不久，北京、上海两中国画院成立，这是周总理亲自批准的，是国画界的大喜事。我一生学习中国画，全部精力，灌注其中。但在反动政府时期，政府不提倡，让画家自己挣扎，画家命运操持于资本家手里，画家必须迎合他们的心理，才能得到生存的权利。如冯超然先生是当时在上海最红的画家，理应志满意得，无所怨艾。但有一次他和我一同坐车时，叹苦经地说："我形成了这样一个面目，出钱的买主只要这个面目，不能改动，如果想创新，换了一个面目，就说是代笔，或是说假的，就不肯出钱。"他指我说："不比您可以自由创新，为所欲为，不断摸索，开创面目。"冯先生也知道画要创新，但在旧社会他没有创新的自由。不比解放以后，领导上鼓励创新，越能创新越好。但冯先生还是走运的画家，我们虽然可以自由创新，但是画不易卖出去，生活无着落。那时，我只能放弃作画，住在乡间从事农业生产，根本没有机会参加社会上的国画活动，艺术生命早已完结。解放之后，成立了中国画院，让我专心一致地拿起画笔，从事国画创作，这是我艺术生命的再生，我是衷心地感谢党。我同上海60位老画家一起被吸收为上海中国画院画师，每月国家发给固定津贴，生活得到保障，可以不必依靠并非学所专长的连环画来养活自己了。

画院刚一成立，即组织画家到生活中去，我参加了去浙东的一组，计有孙祖勃、俞子才等五六人。我们带了画夹，前往奉化，在四明山区下生活，实地写生，想到这是党给我们创造的条件，油然兴起对祖国的热爱。我从溪口登上四明山顶，俯视千丈岩瀑布，又住在雪窦寺里，领略到山中的幽深静美，再循着三隐潭而下，乘竹筏随溪流归来。画院的成立，使我们有了一个家，一个国画工作者的家，我总说国画院是"命根子"。回想起这段日子，充满着愉快、幸福和希望。我与同行时常相互探讨、作画，日有所进境。这时我又被光荣地选为南市区人民代表，我走访城隍庙一带画家，听取他们的意见，以便带到上面去。我将一颗真诚的心，献给国画事业，竭尽自己的绵薄之力，推动国画事业前进。那时国画院在高安路，画师是可以不坐班的，但我总是每天到画院，早出晚归，风雨无阻。我又得到领导的信任，去闽西搜集素材，画革命历史纪念画。我到过漳州、永安、龙岩、上杭等地，听到不少老根据地人民可歌可泣的革命斗争故事，受到极深的教育。

浙江美术学院（现中国美术学院）因为国画系山水科教师顾坤伯生病不能任教，急需补充一位山水画教师。院长潘天寿素来主张画画的人应兼有些文学修养，又能写几笔毛笔字，所以用此标准来物色山水画教师。前此浙江美术学院毕业生姚耕云来上海进修山水画，领导上指派由我教导。一年之后，他回浙江，临行我送他一部我画的杜诗册页。他回去后，请潘天寿先生题字，潘老看到我的画，读到我册后的长跋以及写的字，不觉首肯。后来聘请山水画师，多方物色，没有适当的人，因而想到我。我和潘老素昧平生，无一面之缘，只因他看到我送姚耕云的一部册页，就不顾我在政治上有"问题"，特到画院指名要调我去工作。可是画院坚决不同意，要另派别人，但潘老不要，指定要我去。双方相持不下，于是想出折中办法，一半对一半，即一个学期我去浙江教两个月，再两个月在上海。1962年起我在浙江美院兼课，教国画系山水科四、五年级的学生。

1967年以后，日子就不那么好过了，画院的造反派们在我的出身问题上大做文章，我被打成地主分子，是专政的对角，这种毫无根据、莫须有的罪名，使我精神、肉体多受折磨。画笔被缴械收去，更不要说铺纸作画了。但我不能忘记国画事业，活一天，我要画一天。我用拾得来的破笔，蘸了清水在桌面上勾画，练习基本功，使之不致荒废。因为用清水干后无痕迹，如用墨写，查出来就是天大的罪行。那时，我早上出门，不知晚上何时到家。在这种日子里，我的爱人朱燕因，给予我莫大的安慰和力量。我和妻子，加上岳母、儿子陆亨、小女陆音（此时儿女尚未工作）一家五口，靠我每月60元的生活费过活，至是每月减至50元。二十多年来，她就是靠这点钱，支撑门户，东西补缀，度过这漫长的艰难岁月，而从无怨言。每在穷窘，典质衣物，也从不告诉我，以免伤我的心。我受批斗后，拖着疲惫的步子捱到家门，她总强为言笑来安慰我，使我增加活下去的勇气。这样度过十个寒暑，真是一言难尽。

1977年，我在国画创作组，住友谊宾馆，开始写《山水画刍议》。为了不妨碍创作，每日晨起写一二条，积得若干条。1978年冬在藻鉴堂继续撰写，遂得脱稿，加入队地图，交上海人民美术出版社付印出版。在此书中，我总结了几十年学画的心得体会，不欲拾人牙慧，抒发己见，自作体例。前部泛论，涉及学画识辨、用笔

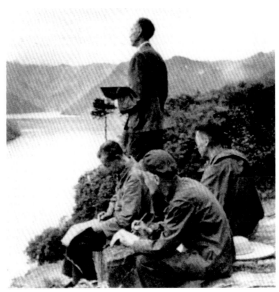

上世纪50年代陆俨少(左一)与上海画院的画师一起写生

用墨、经营位置、创新自运以及入门径路、各种应知常识等等。后部具体画法，凡我不同于别人通常画法，刻意自创，别具面目者，皆举图例说明之。还有附图近百幅，最后附我近作数十幅。1980年出书，在上海新华书店才上架，不二日一抢而空，杭州、北京也是如此，为最近山水画技法之畅销书。边隅各地的读者因买不到书，写信给我，要求代购，我无法应付，只有转至出版社处理。于是于1981年再版，加印25000册，不过数月又告脱销，可知近今青年学画山水渴求技法书的迫切心情，1983年又第三次印刷40000册。

我在北京，才及一月，因浙江美术学院招山水画研究生，延我为主导老师。任务在身，遂遄至杭州。研究生共五人，为期两年毕业。浙江美术学院是全国重点学校之一，一向注重国画，自潘天寿、黄宾虹以来，有一个良好的传统。自从这两位先生亡故后，国画系老先生已没有几位，十分凋零，亟需补充。而我在此三十年来，

上世纪70年代陆俨少与姚耕云在一起

上世纪80年代陆俨少在给学生作范画

不习惯于上海的环境，尤其空气污浊，生活期间颇觉气闷，深感不能适应。我有气喘病，更需要新鲜的空气。自到杭州，有湖山之美，空气新鲜，学校中有敬老之风，处世酬应可以少动脑筋，对我有利。此时我之为研究生主导老师，乃是兼职，组织关系还在上海画院。浙江美术学院领导表示欢迎我调来，我也想把组织关系调过去，但是上海方面坚决不放。后因我在上海画院是一名编外人员，只拿津贴，不拿工资，这样上海没有理由留我，但我在画院仍挂兼职画师的名义，和上海保持些关系。在杭州我被正式任命为浙江美术学院教授。

杭州夏季闷热，春秋两季气候宜人，园林处处，花香鸟语，致足怡情。记得在1962年、1963年间，我在浙美兼课，上午上课，下午无事，带几本书至虎跑泉或石屋洞等处，香茗一杯，以消永昼，得清闲之趣。今则游人杂沓，到处喧嚣，非复往时。

台湾出版的《雄狮美术》1984年第四期，重点介绍我说：

中国绘画发展至今时，很明显地看到有两种趋势，一是走传统路线的，一是走新派作风的，这两路画家，似乎互相对峙，各不通融。走传统的经常骂走新派者为旁门左道，作品毫无可取。而走新派者却不断讥讽走传统者为老古董，作品墨守成规。

然而有一位画家的作品，却引起了大家的注意。他的绘画既包涵着浓厚的传统精神，又具有使人耳目一新的抽象意味。传统画家们认为他是位承先启后的巨匠，而新派画家赞誉他为胆色过人，深具创见的现代画家。这位左右逢源的画家究竟是何方神圣呢？他就是近年来颇受艺坛瞩目的人物——陆俨少。

走传统路线的人喜欢他的画，原因是他保留了许多中国绘画所特有的传统精髓于创作中，他曾深入地去钻研前人的创作技巧与心得，又融会贯通地把它发挥得淋漓尽致，简单地说，他是位能入能出的画家。他的笔墨功夫，实际是将宋元之法集中于一身，他学宋人以取其法度，而归宿于元人以尽其变。

搞新派作风的人对陆俨少的绘画也大感兴趣，原因是被他的画幅中所具的"抽象意味"吸引着，说实在有些作品，如果不加上房子与点景人物，根本就看不出来究竟是何物，与赵无极的绘画一样，抽象得很。从大处去看陆俨少的画，首先看到许多的白面块与白条子，又看到了许多黑面块，这些黑白对比，互相交织成一幅幅奇特的景象，使整幅画充满了"动荡之势"，在其艺术创作中，的确创立了前人没有过的新技法，而且又能呈现出新的时代精神。

我觉得上面的介绍，未免有些称誉过分，是不敢当的。但是也写出了我的心愿，这半个世纪来，我就是孜孜兀兀朝这个方向追求探索而前进的，以做到来自传统而又无悖于创新。中间也曾想摒弃旧习，彻底改变面目，有人说这样是步子跨得太大了，我自己也感到生搬强扭不是自然地变，所以也不能肯定是正确的办法，这样走过去又回过来，彷徨不定，苦闷万端。变法是第一义的，不过也不能空想冥索，一夜之间，突然变异。必须培养情操，加之深入生活，有新的意境，从而生发出新的技法，当然也不妨吸收外来的东西，这个变才是有原有委，而不是从空而降。

我今年76岁，方诸黄宾虹先生，还可再创作20年。我不能满足过去，总想老年变法，为适应时代要求，要继续有大变。我深信只有根植在祖国的土壤上，我的艺术生命才能获得无限生机。

画

论

气韵包括气息、神韵、韵味等。这些都是抽象的，统摄着整个画面。一幅画打开来第一眼接触到读者的就是气息，画的气息和作者为人的气息是一致的。所谓"人品既高，画品不得不高"，气息就是人品在画面上的反映。一个人生活在社会里，他的画一定反映这个社会的时代气息。我们看古画，首先看这幅画的时代气息，北宋不同于元代，南宋不同于明初。即使是优孟衣冠，刻意模仿，终逃不出作者所处的时代气息。在这个时代气息的大前提下，作者又有各自的气息。整幅画是许多笔画积聚而成，所以气息关乎笔性。反映在笔性上，有人浑厚，有人尖薄，有人华滋，有人干枯，有人板结，有人圆转，有人生硬，有人豪放，有人犷悍，如此等等，各如其面，互不雷同。一个人生下来就有各自的禀赋，所以笔性的形成，一半是先天的，一半是后天的。既然一半是后天的，笔性不好，就应该做转化工作，把不好的笔性转化到好的笔性上来。转化的方法，首先培养好的道德品质，做一个正派的人。其次读书写字，多看名画，矫正执笔法，养气练基本功。多方面的修养，潜移默化，积以岁月。不是一朝一夕所能见效的。有了好气息就有高格调，伴之而来的将是壮健融洽的神韵，灵变清和的韵致，谐美高洁的情趣，真气流转，生动活泼，形成一个好面目，让人看到欢喜，容易接近，过后时常想念，这就是一幅成功的作品，达到气韵生动，增强了艺术的魅力，吸引观众在思想上的共鸣，起到向上的作用。

画是形象思维的艺术，一定要依附形象，就是说要说明一个特定的形象，为形象服务。中国画要求一定程度的似，但同时也要求一定程度的不似。所谓不似，就是笔墨主要为形象服务之外，还要有独立性，抽象地发挥笔墨中熟练和巧妙的运用技法，使一点一拂，沉着痛快，虚灵圆转，不依附形象而有独立的欣赏价值。这和书法一样，积点画以成字，而一点一画都要独立能看，并起来成一字，而拆开来每笔都经得起推敲，毫芒转折，波磔相生，毫发无遗憾。画亦同然。所以学习山水画，不一定要画素描，但一定要写字。写字可以训练笔墨的运用，所谓基本功，一般指这一点。

"六法"是中国画的基本理论，亦是评论一幅画好坏的依据。第一条气韵生动是抽象的，以下的骨法用笔、应物象形、随类赋彩、经营位置、转移模写是具象

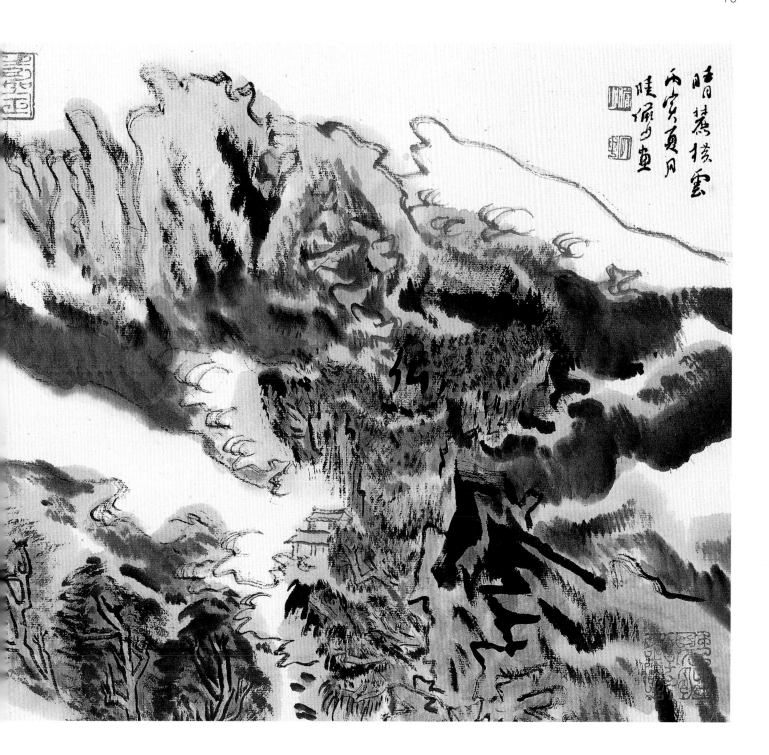

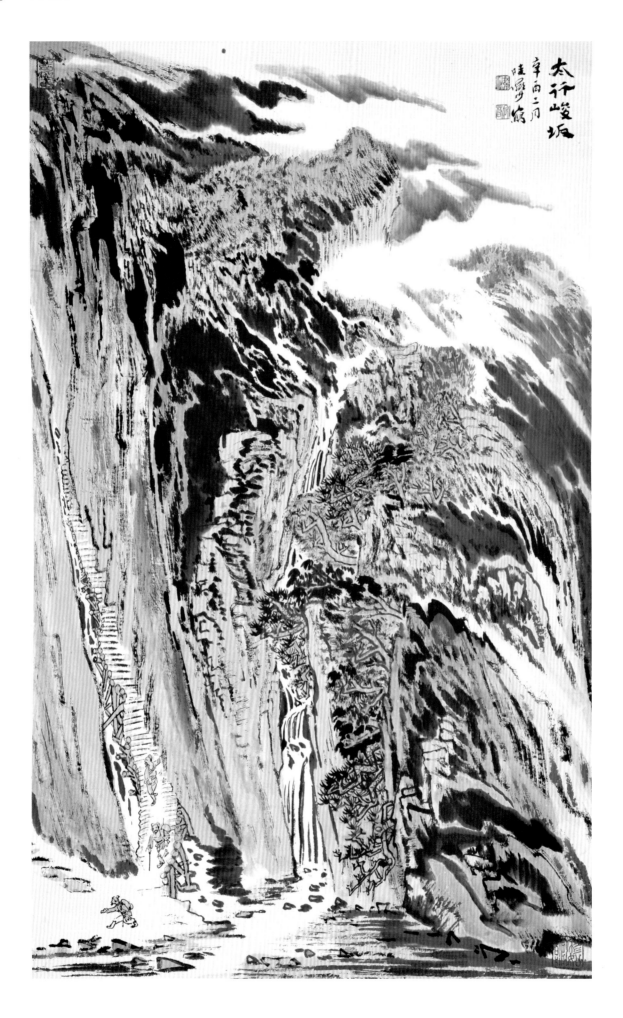

的，它们之间是相互连锁不可分割的。具象的五条处理得当才能生发出气韵生动。骨法用笔在"六法"中居第二条，可见在中国画上的重要，笔墨的精妙也就成为一幅画优劣的重要因素。

山水画家而能兼习人物花鸟，可比人物花鸟画家兼习山水容易得多。因为山水画中，笔的运用变化最多，如果掌握了山水画中变化丰富的用笔方法，可以跳出一般画人物花鸟的老框框，面目出新，游刃有余，收事半功倍之效。而且山水画中常常需要人物花鸟的点缀，宋元画家都是山水、人物、花鸟三者兼擅，明末以后，分工太细，也限制了山水画的发展。

山水画比较其他画种，笔墨运用之间，如皴擦勾勒，点矸渲染，拉线作圈，变化最多。主要决定于工具。一支尖锋而有弹性的柔毫，运蘸水墨，画在能渗开的宣纸上，去表现山石云树泉流等多样的形态，这就需要多方的用笔变化。比起同样的中国画来，如人物花鸟等，更为复杂多变。有了高超的笔墨形式，同时也要恰好地表现对象的具体形象。山水画的成熟阶段，就是用笔从简单到复杂的过程，如唐以前山水画空勾无皴，到了五代北宋，运用皴法，日趋成熟。即如皴法，土山用披麻皴，石山用斧劈皴，各式各样的山石，就需要各式各样的表现手法。又如树木，种类繁多，枯枝密叶，春生秋杀，同样要求多变的笔墨，才能恰当地表现出来，其他可以类推。

山水画最讲气势，山脉起伏、山石的转折俱要贯通一气，切忌画作如盆景样。我外出游历名山大川，以前从不勾稿，只是用眼看。后下放生活，开始画些速写，也是很概括简单的，回来搞创作又丢开不看。我认为画速写固然很必要，但更重要的是要得山川神气，并记在胸。否则一味强调形似，那就拍照好了，何必去画呢？

画山水一定要有自己的感受，多看些真山真水。解放前有的人画了一辈子山水，真正的山都没有好好看到过的人也有，这些人专从故纸堆里讨生活，不利于山水画的发展。我的一生并无太多的嗜好，除了读书、写字、画画，还喜欢游历名山大川。过去年轻时跑了不少地方，现在老了，腿脚感到不灵了，但还是希望在有生之年再出去跑跑。

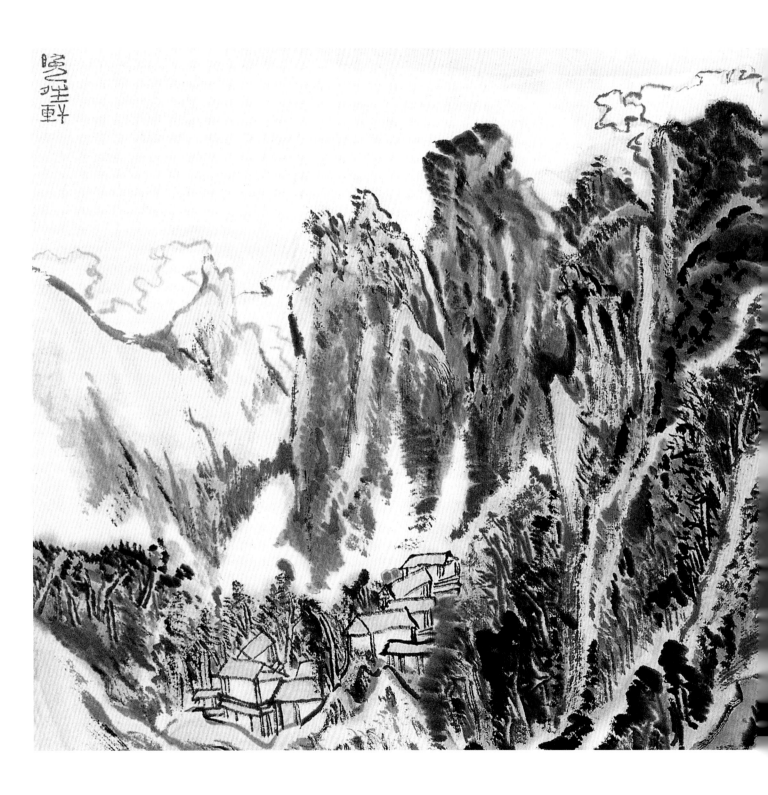

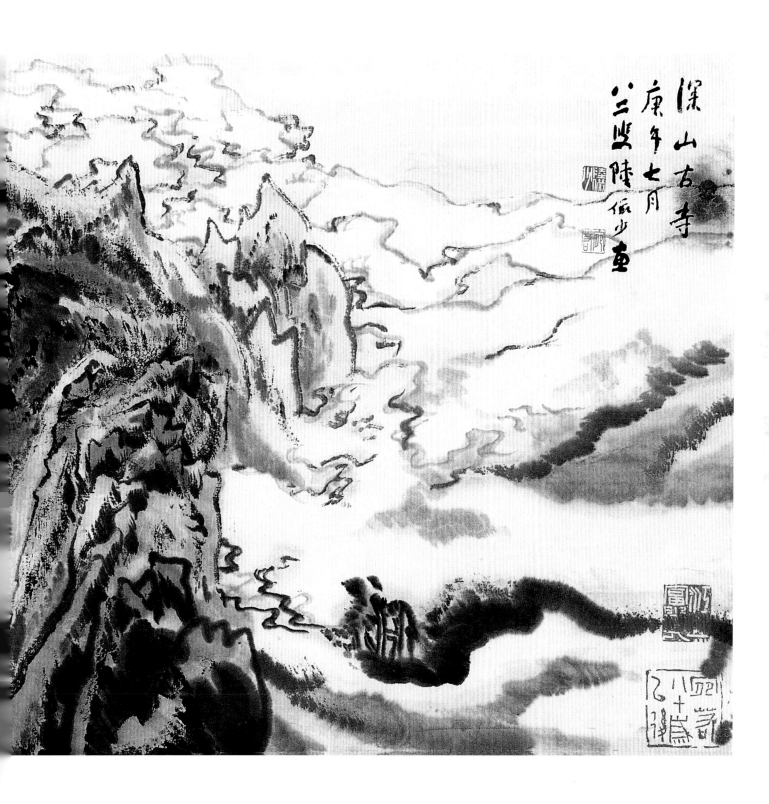

深山古寺
庚午七月
之燮陸儼少畫

我没有去过的地方，因为没有感受，所以也可以说是没有发言权的，因此，一般我是不画的。你们出去写生，要多注意观察大自然的各种变化，也可以画点速写或对景写生，但这只是研究记录生活的一种手段。回来创作时，不可依赖速写和照片，要凭自己的感受和修养，笔笔生发来选境写意。否则，弄惯了不好。

中国画写生不同于西洋画写生，写生时主观上可以对景物进行取舍和改造。如你所问，写生时山峰是否可以根据需要进行搬动，我说当然是可以的，在艺术创作时，把山峰搬来搬去又不犯法的。

我的学画过程，起初临摹前人范本，接受传统技法，到大自然中去，体验印证，得到启发，回来有所变更，创立了一些新技法。我在本书中列举了具体画法，如勾云、勾水等等，都在不同程度上修改了古法，有所创新。再如十多年前，我在皖南写生，于下午二时许，日光斜照山岗层林处，边缘起一道白光，条理清晰，觉得好看，回来和西画家谈起，说是轮廓光。后来到新安江水库上，连朝阴雨，饱看云山之美。接着又到井冈山，看到满山林木，掩映流云飞瀑。几处结合，遂创为"留白"之法，效果很好，古人未尝有此。后又不断发展，用得很多，不仅仅一条二条，而是许多条，也不是几根并行的直条子，而是屈曲回绕，既像云气，又是表现流泉，又是留出轮廓光，总之在画面上有了这些条条，就变化多姿，也增加了装饰美。再说传统山水画法多用点和线，无有用块者，即使用墨渲染云气，也是不见笔迹。我创为"墨块"之法，迅笔直下，利用大块墨痕来表现云气的阴面，留出树石的亮处。两相对比，能增加厚度，同时可使画面丰富，重点突出，效果也很好。这些都是前人所未有的，也算填补空白吧。

我以前年轻时画得没有现在这样多，当时在嘉定，时间多用在看书写字上。下功夫要全面，尤其在打基础阶段，读书、写字、画画，都不可偏废。画画最好也不要专攻一样，画山水的，人物花鸟也要涉猎一点。

画画如果整天不停地画，也不一定能画好。每天画两三个小时也足够了，可以一天画墨稿，第二天加一遍，然后完成，这样平均两天完成一张画，已经算很多了。

艺术的魅力在于给人以新鲜感。而新鲜感的来源在于创造，所以我们反对泥古不化。泥古一定要化，要不泥。必须举一反三，触类旁通。

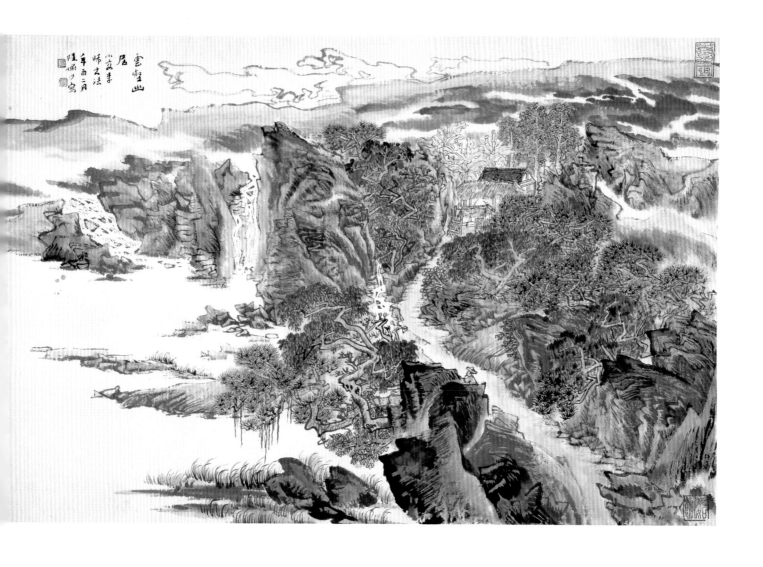

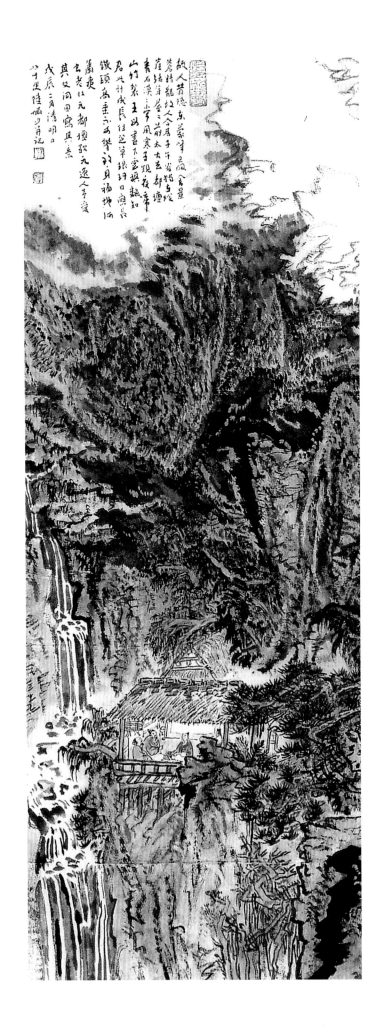

我们要承认大自然是善于变化的，从中可以得到很多的启发，像点椿树的叶子，有了墨点之后，变出双勾法。而同样是分组的双勾叶子，较阔大的是椿树，画得较细一点就是槐树，也可以把叶子画得光一些，而在顶叶特别圆大，就变为核桃树，甚至可以变到不明显分组的枣树等等。

创作方法必须靠平时积累素材，时刻不断观察对象，把它默记在心，经过消化，化到创作里去，那么即使万汇纷纭，而表现的方法也是取之不尽的。

现在一些年轻人以为前人都不讲究创新，不重视创新，这是错误的。其实古人大都强调自出新意，都在不断地实践。关键是出新意不是信口开河、信手涂抹就能达到的，意要"新"还很不够，还要"好"才站得住脚。

做人要老实，作画要调皮。调皮，含蓄也，即虚虚实实。虚处最难，留白守黑，留白处即亦是虚处，在画黑处时眼要看在白处，虚的处理好了使人遐想无穷。

画画到最后就要看气息，比修养。修养不是单指一个人的文学水平，有人以为在画上题点诗文就有水平，甚至认为多读能背古诗文就有修养，这不全面。古代很多奸臣文章书法都不错，你能说他修养好、气息高?修养是与人品一致的，只有真正同时具有高尚情操，才谈得上有修养。

画画要"松"。这里的"松"不是松懈、松散的意思，而是指画画时人要轻松、放松，否则思想负担很重，患得患失，就不可能有上乘的表现，发挥不出应有的水平。

画画要"养"。"养"就是培养一种浩然正气，一种纯朴健康之气。所谓"养兵千日，用兵一时"，画画也是这样，"养"就是日常修炼，不断充实。应该说"养"比"画"的时间多才能有所提高。"养"是动脑筋思索、吸收，是为"画"做前期准备，平日不"养"，临阵磨枪，准备不足，终难制胜。好的作品可以看到一种人格的力量，显示一种威武难犯的庄严，有一种震憾人心、使人久久不能忘怀的引力。

一幅好的画在技法上要有一定的难度，笔墨气息要高，形式上是易学易仿制的，但笔墨气息就较难达到了。我的画，主要靠线条，靠点线面的自然生发，常常画到哪里是哪里，虽然作画前心里有一个大体的设想，但在作画中常根据画面的具

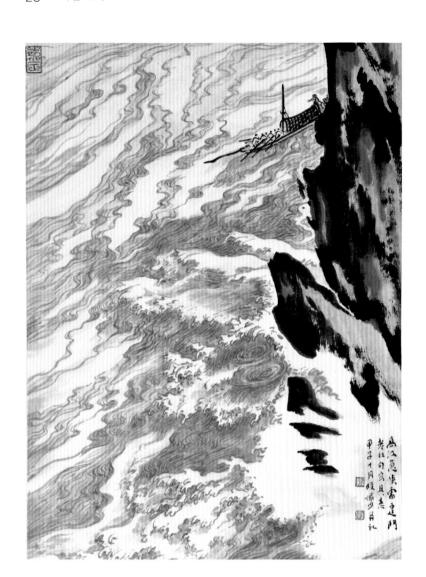

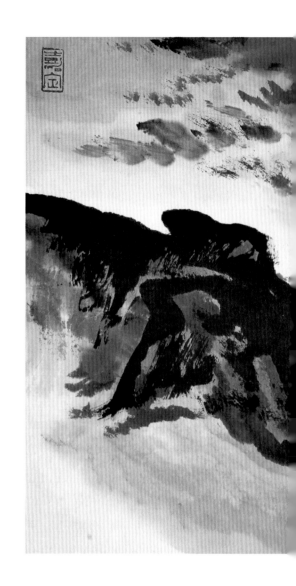

体效果随机应变，一切任其自然，也较少烘染，造我假画的人必定刻意求似，不仅笔性气息上很难与我达到一致，在笔墨的组织上也容易气断意衰，所以我的画是不大好做假的。

画要能把人拉过来，还要留得住人，在众多的画作中使人不由自主地走到你的画前，而且使人在你的画作前流连不舍离去，才是好画。

艺术贵有生命力。一个艺术家画其生前，震铄人口；及其身后，而泯然不彰者有之，或十年、二十年后，无人论及。追其原因，皆因不能自立面貌，无可创获所致。

一个画家的成功最终要创立自己的面目，但也不能说凡有风格面目就一定好。面目有开得好与不好之分，开得不好，也不是一个成功的画家。面目开得好的作品，能经得起读画人的玩味推敲，使人看过后萦回脑际，不能忘怀，并且愈看愈想看，具有非凡的艺术魅力，这就不是一般人所能做到的了。

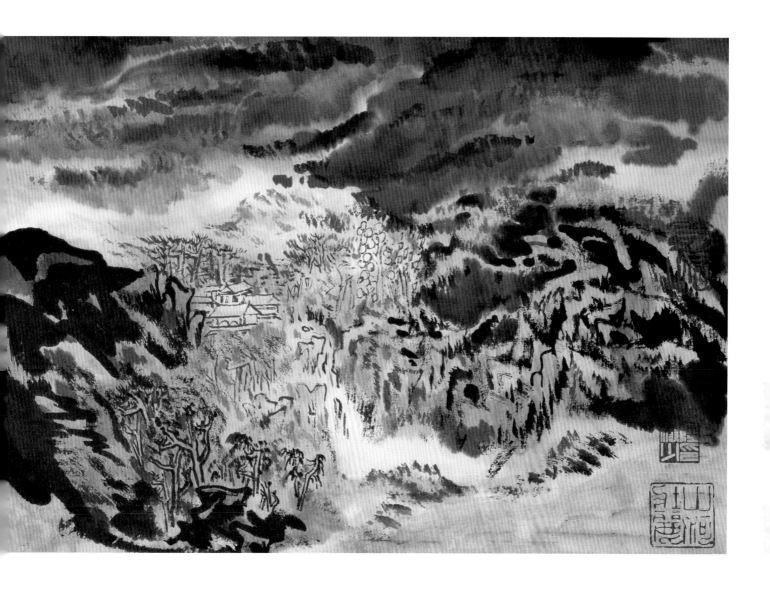

　　绘画风格好比一个人的脸，每个人的脸都不同，即使双胞胎也有区别，好看的脸人人要看，难看的一次看过就不想再看第二次了。

　　山水画的创新，首先要有对新时代热爱的激情，看到新的建设以及一切山川新貌，发生热爱，有一股激情不自禁地要求把它描绘出来。发现旧的方法不能满足新的创作需要、旧的情调不能和新事物相适应的时候，就必然会想方设法创立新方法，把传统的技法推进一步，这是创新的主要动力。我们不能在山水画中做假古董，泥古不化，做古人的奴隶，应当学习历史上的伟大画家，把他们的创新精神拿过来，自创新法，和时代精神共脉搏、同呼吸。

　　创新的问题不是最近才提出来的，自古大家，无有不创新者，创新愈多，家数愈大。如中国山水画，五代以前都写北方山，运用斧劈皴，石骨显露，甚少树木。至董源写江南山，运用披麻皴，冈岭圆浑，上多树木，开创新面，风格一变。因为描绘的对象不同，技法上也有明显的变更，或者对传统技法的填补空白，或者修修

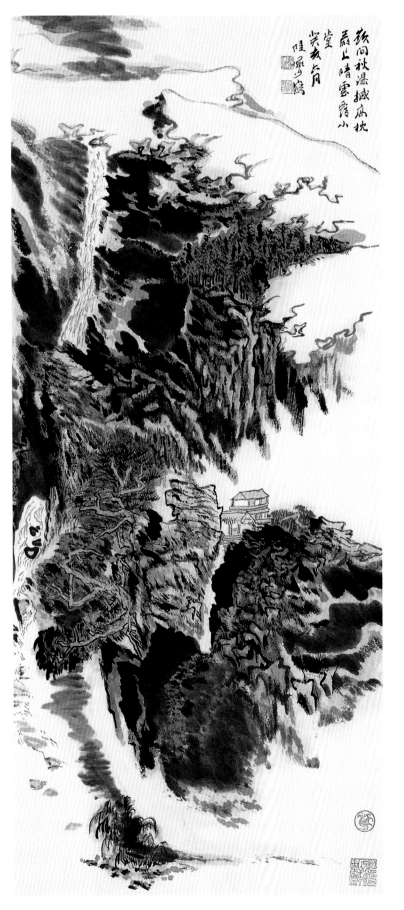

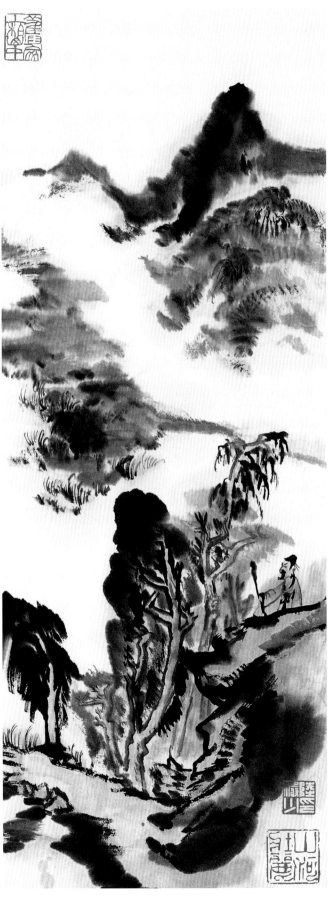

改改，都是对旧技法的发展。这些修改填补，愈为大家所承认，影响后世，一直沿用下去，那么他的创新愈大，也奠定了他在画史上的地位。一个有出息的画家，经历一生长期探讨摸索，总会有所创新。文化是积累而成的，集合多数人的智慧，汇成大河，这样避免僵化老化，才有生命力，得以不断发展。但创新必须有基础，有了传统技法的扎实基本功，才能在陈的基础上出新。如果没有这个基础，凭空臆造，必如无根之木、无源之水。而且不是能够创出新法，自立面目，即是可贵。开出面目，要能为群众所接受，觉得美，发生喜爱之情，才有价值。

中国画的创新是功到渠成的追求过程，要从各方面打好基础，然后才有可能创造发展。现在一些年轻人，看不起传统，不想花大力气去研究学习，根底不深，是不能成大器的。做学问好比烧红烧肉，要用幽火慢慢炖，否则要烧焦的。

现在中国画坛上有一股反传统的风，有的美术刊物上也专刊这种文章，鼓吹不要传统，认为中国画已走末路。我看这种人是根本不懂得什么是中国画的传统，传统的精华是什么。这种文章正好迎合了一部分怕苦怕累，不肯老老实实下功夫去钻研而急于一朝一夕成名的懒汉口味。

创新不能硬创，要自然形成，像人的面孔，不要装腔作势，使人受不了。

中国画主要是强调似与不似之间，似是具象部分，不似是抽象部分，具象与抽象，相辅相成，一图之中不可偏废。我国的传统绘画，要求观者看懂所画为何物。如果纯粹抽象，看不出所画为何物，决不是我们的方向。抽象要顺乎自然，发乎性灵，从笔端而来，如果依靠外物，运用特殊技法如拓、印、沙纸磨等等。最好要靠笔锋写出，得到抽象的效果。

一图之中要抽象、具象二者兼备，不可偏废。一笔下去，即为形象服务，而这一笔不仅是画像一个东西，它的本身也具有独立欣赏的价值。一张画使人看不懂，甚至分不出哪是上哪是下，岂不是裤子套在头上，不伦不类。画要松，使人看了轻松，看了挑担子的人很吃力地在挑，看的人也就感觉吃力了。用笔亦要松、要毛，要拎得起、揿得下，举重若轻，游刃有余。

画家和书家的字有所不同。纯粹的书家，有的光注意点画而对章法布局力所未到。画家对章法往往能把握。历史上好的书家，往往同时又是著名画家。所以画家

的点画一定要有书法意味才算好手，书家的章法一定要兼通画理才算精能。

人品高画品才会高。画品不仅仅是体现在绘画技法上，最重要的是透过画面看出一种气息，这种气息就是画品。有的人看上去很会画，无所不能，时有怪招，但仔细一品就看出其画品庸俗低下，有媚俗之嫌。

书卷气指的是画中透出的一股清气，一股儒雅之气。这股气是自然生成的，来不得半点矫揉造作，书卷气当然要有学问作根底，但仅此还不够。有的人有些学问，但心地阴暗，胸怀狭小，唯我独尊，他的画就不可能有一种发自内心、物我两忘的清逸之气，明眼人完全可以看出一股装腔作势、故弄玄虚的恶浊之气。

现在有些画论让人看不懂，兜了很大的圈子也不知道在说些什么，可能是我没水平看懂。不过我认为，讲话发议论的目的是为了把未搞清的事理讲明白，如果越说越糊涂，甚至自己也未必明白就夸夸其谈、不可一世，这样的文章还是不看为好。有的"理论家"一笔画也画不好，就在那里下车伊始，滔滔不绝，指手画脚，自命权威，实在是很可笑的。

中国画的很多画理是只能意会难以言传的，只有到了一定程度，才能理解一些看似平平无奇的"行话"，体味个中的无穷妙处，着实受用。现在一些理论家，从来也没有什么实践，自以为读过几本书，道听途说，故弄玄虚，看他们的文章，说得客气点是"隔靴搔痒"，我是不爱看这类文章的。

画画的人，要多画少说，多想少说。老是在那里夸夸其谈，惟恐天下人不知道他，精力用在这种方面，是一种得不偿失的做法。要知道，到最后，还是要看作品的。再说，画画中很多道理是只能意会难以言传的，需要在反复实践中去领悟，真正的受用的道理也不过几条，用不着没完没了反复唠叨。

我看不起那种以权威自命而又一笔不会画的"理论家"，不知道他的"理论"是怎么出来的。连实践经验都没有，怎么叫人相信他的理论有水平呢？

有人留洋学了几年西洋画，回来就指责中国画落后不科学。我认为中西绘画虽然方法不同，但是彼此并不相互排斥，就像有西菜根本不妨碍中菜的存在，各有千秋。你要学中国画就得老老实实地放下架子，认认真真地加以研习。其实很多有艺术眼光的外国人一直很重视中国绘画艺术，给予极高的评价，这些留洋人不知为什么连起码的艺术良知也没有！

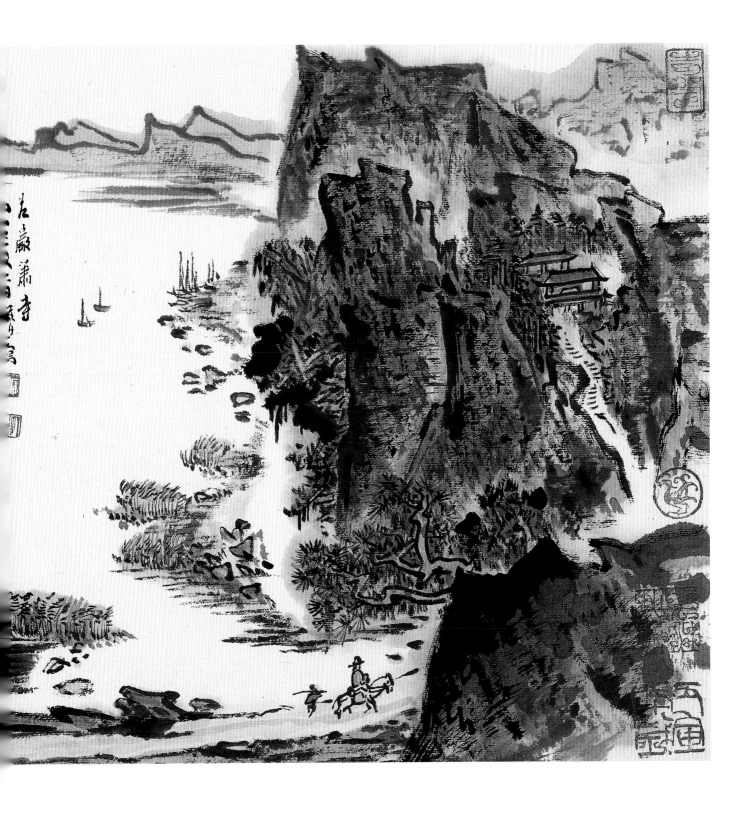

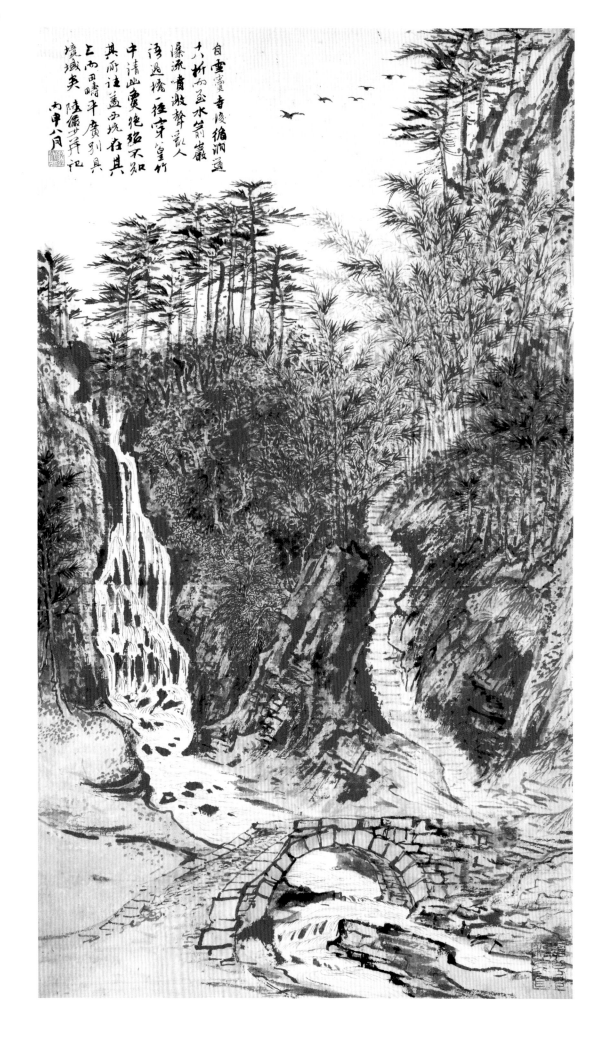

自靈竇寺後循澗道
十八折而至水箭巖
瀑流噴激聲駭人
沿過橋一徑穿篁竹
中清幽夐絕殆不知
其所注蓋兩坑在其
上兩田疇平廣別具
境域奂
　　陸儼卅丹記
丙申八月

一幅画上，该用什么方法，心中应大致有个数，具体生发时当然可以随机应变，触处成春。但一定要注意掌握"火候"，不要不足，又不要过头。有的人学到一些招数，就迫不及待地在画上不分场合地去用，有卖弄之嫌，这样结果反而不理想。你会十八般兵器，总不能一次就手拿十八般兵器表演吧！

作画实在是个制造矛盾、统一矛盾的过程，矛盾制造得越多，统一得越好，画作亦就越精彩。疏密是对矛盾、干与湿是对矛盾、轻重是对矛盾等等，其理在个"间"字，间隔的"间"，轻重相间，疏密相间。轻重相间，能把它们过渡统一好就是画作成功之道。

我画山水喜欢随意生发，这样时时会有意想不到的结果。有的人喜欢打草稿，大势朽定，甚至画出一张很细致的素描稿，然后仍搬到画面上。我认为这样会窒碍灵性，不会得心应手。

一个画家不大可能是全能的，就是说样样都是第一流，总是有所侧重。一门突出，就很不容易了。所以如果攻一门，就要全力以赴，用高标准要求自己。譬如画山水，有些较难画但又见功夫的东西如水纹、芦草等等，不能因其难画就回避，因为你回避，就一辈子都是你的软档，万一要你画肯定会出洋相。连这点都不敢正视，就不可能画好画。

画画不要老是画自己轻车熟路的一套，有时要给自己出出难题，考考自己，迫使自己多动一点脑筋，换换味。逼一下，往往会深入一些，会发现自己的不足，会找到新的方向。

一个画家有了风格，同时就会带来习气，习气就是一种习惯势力。这种习惯有好有坏，但要有所认识，不要习以为常，司空见惯，应力避雷同。

我画画喜欢白天画，因为白天光线自然和谐，墨色看得准。黎明即起，空气清新，精神抖擞，心情平静，容易画得得心应手。

画画要讲个性，有面貌，但不是不管三七二十一地胡乱标榜，自以为是。不要过于刻意追求，它是随着阅历日深、功力渐进逐渐生成的，画外功夫不到，即使有了所谓面貌，肯定不美，不足挂齿。

陆游说写诗应"功夫在诗外"，我认为画画应"功夫在画外"。一天到晚不动

脑筋地画，不可能得到真正的提高，这和人吃饭一样，偏食者营养肯定不全，怎么会健康呢?现在的美术院校招生有的地方不妥，招中国画学生不强调书法和文学修养。有的学生门门合格地考进来了，但笔性不好，悟性不高，今后不可能画得好。比如叫我带研究生，我认为有前途的，一门不合格便不录取；我看不上的，却硬是塞了过来。

画画要耐得住性子，要多做点功夫，否则日子久了就来不及补课了。

我认为有点基础的人学书法要从行书学起，学行书上可及草书，下可及楷书，比较灵活适用，提高也快。

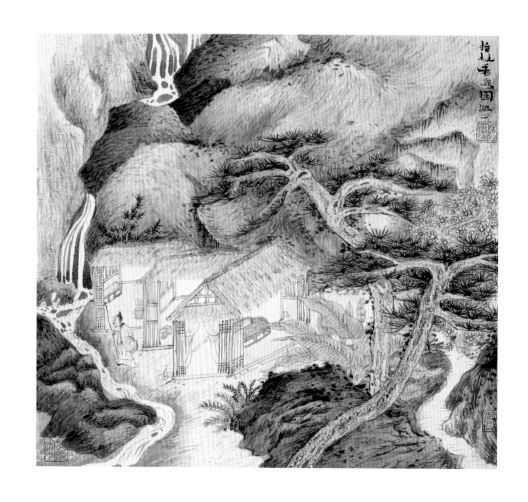

学画一定不可名利心太重，学山水尤其要有"大器晚成"的信念。一有杂念，心绪不定，画中就不会有静气，肯定画不出好作品。

画家写字很重要，一个画家连字也写不好，画肯定好不到哪里去。

画家学点文学很重要。学点古文诗词并不一定要自己会写古文诗词，但起码要会欣赏，会欣赏就会提高自己的格调，在创作中就会有所不同。

用焦墨作瓣，古人如无此法，不妨自我作古。予初画梅，以梅为师，此写江路野梅，不知世有丁野堂。

世之画墨梅者，大都以华光为师，疏枝浅蕊，不作繁花丛簇，此拟其意。

宋泽上人善画梅花，尝云用心四十年，才能作花圈少圆耳。元赵子固亦云，浓墨点椒，大是难事。予写梅无四十年功力，圈花点椒，随意而行，正不必酷似古人。

黄山谷称华光和尚梅花"如嫩寒清晓，行孤山篱落间，但欠香耳"。予爱诵此语，齿颊流韵，顿觉清绝。

唐人画竹，多作双勾法，下及五代，盛于蜀中，泊宋黄筌父子，擅名当代所谓铁钩锁者是也。惟墨竹之法，较为晚出。文湖州、苏东坡而下，至元松雪、敬仲辈，大行于世，而双勾之法微矣。盖墨竹借助水墨，浓淡渲染，于阴晴晦明，逗雨摇风，最得其神。老杜诗云"笼竹和烟滴露梢"，亦惟墨竹能传其诗意。

五代北宋文人画事大盛之期，荆、关、董、巨应时而出，各呈风华，实乃文人画开山鼻祖，后人无不受其影响。是时之佳作俱宏大博深，俱开山立派出自自然。荆浩、关全写太行山风貌，董源、巨然写江南风光，俱是师法造化、以淋漓之笔墨抒发胸怀。

元朝是文人画发展的一个鼎盛时代。元四家：黄子久、倪云林、王蒙、吴镇在继承前人上并各有发展，成自己之面目。元代造纸业已高度发展，纸也广泛用于画作。纸本的出现，由于笔墨在纸张上的渗化作用，更能体现十、湿、深、淡、焦的效果，使笔墨技法有了重大发展。便文人画更加追求笔墨情趣。元代是文人画的又一高峰，使笔墨技法更趋完善。倪云林的画笔墨滋润，我猜想他可能有吮笔的习惯。

明代四家：文徵明、沈石田、唐伯虎、仇英是代表人物，各擅所长。董其昌创南北宗说，贬北褒南。使文人画论说更趋明朗完善，对中国画理论有极大贡献。

　　历史上有成就的画家都是以地区或群体出现的，如明四家、海上画派等等，他们互相认识，切磋技艺，互相影响，而后有成。

　　董其昌，很多年轻人对他不以为然，有人对他全般否定，这是很不对的。很多年轻人都崇拜八大、石涛，殊不知八大、石涛都是从董其昌那儿学来的。陈老莲再变得厉害，画中也看得出蓝田叔的影子。

　　有人说我的画从学石涛而来，其实不然，石涛与我是师兄弟关系，我们的老师都是董其昌。

　　"四王"的画，现在很多人都嗤之以鼻，不屑一顾。其实"四王"有的地方还是值得学习的，我就临过"四王"的画。很多传统山水原作已见不到了，通过观摹"四王"作品，可以得到一些消息。

　　董玄宰不愧为豪杰之士，自其崛起，而风气丕变，无论"四王"，即八大、石涛、石谿亦不能出其藩篱。

　　予最爱李方膺题梅花诗云："铁干铜皮碧玉枝，庭前老树是吾师。画家门户终须立，不学元章与补之。"有此一老深获我心，藩篱自拔，绝去依傍，何必古人有此。

　　今颇有谓予学石涛者，不知学元人而出之以放，无有不似石涛者，石涛学元人，予亦学元人，故谓予与石涛同师而兄弟云者，或有可说。至谓师弟子者，则冤矣。

　　吴让之、赵扵叔之治印，于晚清俱称大家。让之深稳宏健，非若扵叔之便娟取媚也。以其余事，作花卉小品，亦与扵叔之故作雄肆、笔过伤韵者，风格不一。顾其画名不甚显，非若扵叔之大行于世。然则昔之负盛名、载时誉者，果尽可信耶。

　　有人说"石涛不好学，要学出毛病来"，我的看法是，石涛有一种极马虎草率的作品，学了好处不多，反而要中他的病，传染到自己的身上来。但他也有一些极精到的本子，里面是有营养的东西，那么何尝不可学。要看出他的好处在哪里，不好在哪里。石涛的好处能在"四王"的仿古画法笼罩着整个画坛的情况之下，不随波逐流，能自出新蒽。尤其是他的小品画，多有出奇取巧之处；但在大幅，章法多有牵强违背情理的地方。他自己说"搜尽奇峰打草稿"，未免大言欺人。其实他大幅章法很窘，未能达到左右逢源的境界。用笔生拙奇秀，是他所长；信笔不经意病笔太多，是其所短，设色有出新处，用笔用墨变化很多，也是他的长处。

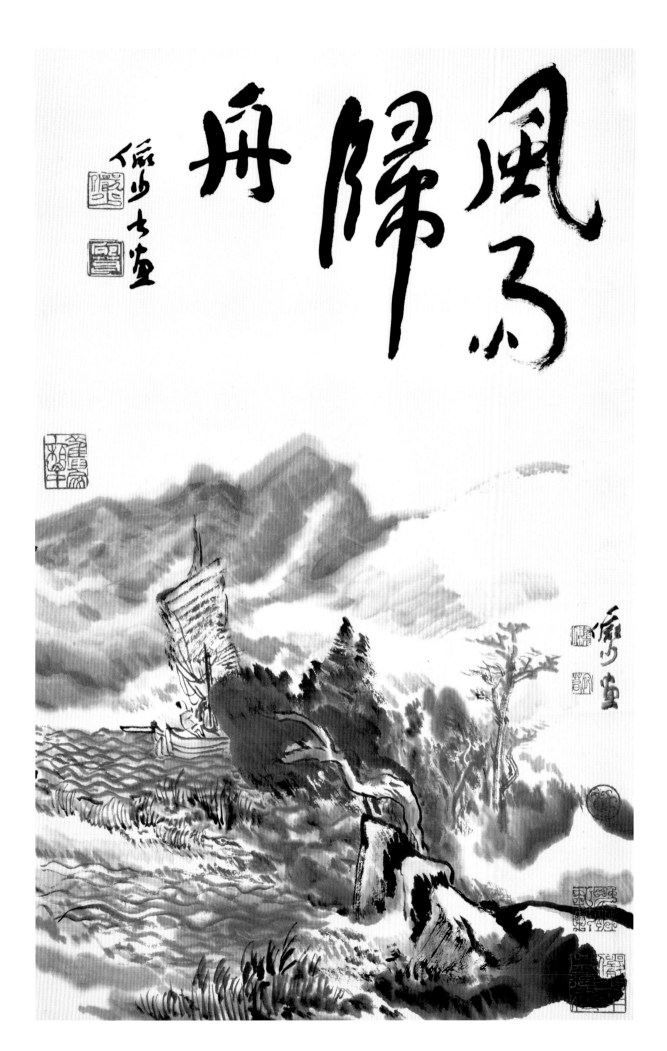

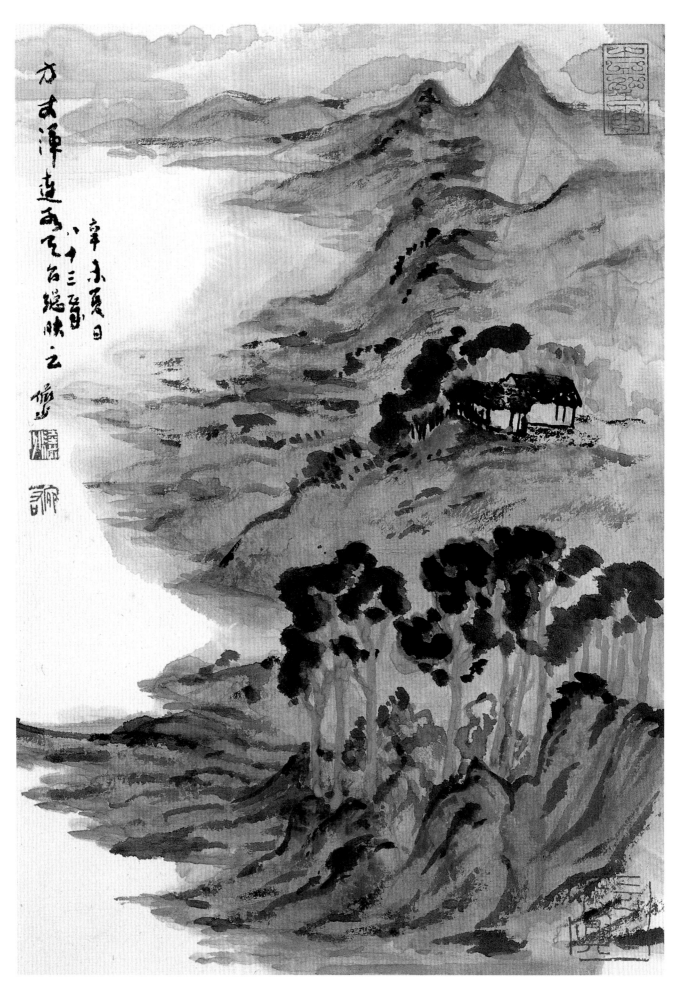

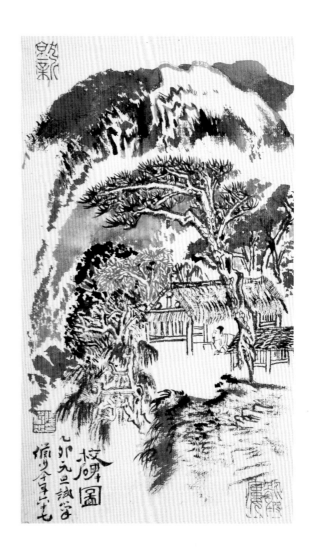

八大的画，很有个性，但我觉得他的鸟画得还可以，别的也没什么很特别。

清四家"四王"以正宗文人画立于当时画坛。一味崇尚古法，"生机遂失"。清"四僧"异军突起，尤以石涛提倡师法造化，我以我法，实是画坛上的革命，使中国画有了生机，对近代中国画有着深远影响。齐白石和吴昌硕的画，我还是爱看齐白石的，有天趣。

张大千的线条过于油滑，他以前定制的"大千纸"我不爱用，留不住笔。

山水画当明清之际，云间、娄东，崛起海隅，四方靡然从风，而能与抗衡者，惟新安一派耳。二三百年之间，下及光宣，娄东既微，而新安亦成绝响。画道陵夷，不复振起。以至近代，自宾虹黄先生出，遂使新安画派，光焰重熠。盖其远绍前徽，而又游踪所至，得山川之助。故当晚年，用笔浑成，而墨法精妙，遂成绝调。黄宾虹的画章法变化不多，线条有的经不起推敲。

对名家的画不要迷信，要自己去辨识，并不是名家的画样样都好，没有缺点了。有人问我黄宾虹的画好不好，好在哪里?我说黄宾虹的画是只垃圾筒，里面有好的东西，也有不好的东西，看你如何去辨别、去捡，为我所用。

范论

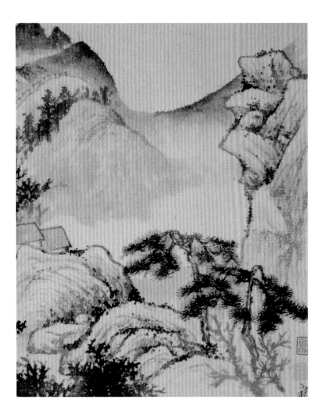

山水册页 石涛

一、学画起手

山水画学习的方法，起手不外临摹，从中可以得到传统的技法。临摹要有好的本子，起步不高，终身受累。因为我们知道临象一家不容易，临象之后，再要不象，所谓"入而能出"，更加烦难，所以第一口奶很是要紧。如果起手学习了风格庸俗、笔墨不高或者坏习气很多的本子，将来要改掉，那就很不容易，反而不如一张白纸从头学起为好。即使临摹古代名家的作品，也要善于学习。因为每一个名家有他的长处，也有他的短处，未免各有独自的习气；或则虽有长处，但其营养，不为我所吸收，就要拣取能够吸收的东西为我所用。例如有人说："石涛不好学，要学出毛病来。"我的看法，有一种石涛极马虎草率的作品，学了好处不多，反而要中他的病，传染到自己的身上来。但他也有一些极精到的本子，里面是有营养的东西，那么何尝不可学。要看出他的好处在哪里，不好在哪里。石涛的好处能在"四王"的仿古画法笼罩着整个画坛的情况之下，不随波逐流，能自出新意。尤其他的小品画，多有出奇取巧之处，但在大幅，章法多有牵强违背情理的地方。他自己说，"搜尽奇峰打草稿"，未免大言欺人。其实他大幅章法很窘，未能达到左右逢源的境界。用笔生拙奇秀，是他所长，信笔不经意病笔太多，是其所短。设色有出新处，用笔用墨变化很多，也是他的长处。知所短长，则何尝不可学。

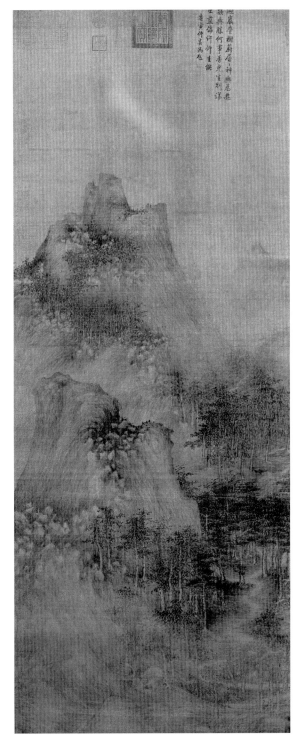

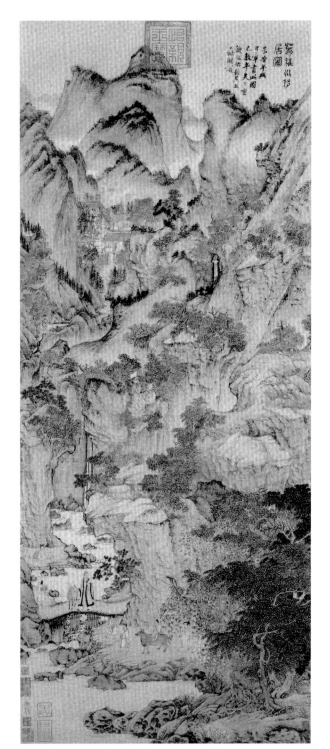

层岩丛树图 五代 巨然　　　　　　　　　　　　　葛稚川移居图 明 王蒙

二、识辨和吸收

学画的提高，当然需要不断地画，另外还需多看前人或他人的好作品。一件好作品，在技法上总有他的好处，也一定有不足之处，所以第一必须要有辨别好坏的能力，看出哪些是它的好处，哪些是它的不足之处。即使是它的好处，有些对我有营养，可以吸收；但也有些虽有营养，对我却是不能吸收。要择取其可以吸收的东西尽量吸收过来需加以消化，成为我自己的血肉，这其间一定要有选择。

吸收的方法，临画是重点。临画不是一树一石，照抄一遍，这样的临，好处不多。必须找寻其规律，以及用笔用墨的方法，问个所以，为什么要这样？悉心模仿，把他的好处变成我的好处，方见成效。但是好画不易见到，即使见到，也不一定有对临的条件和机会，那就必须借助于细看以及默记。看之烂熟，默记在心，把对我有营养且可以吸收的东西拿过来，不一定经过对临，同样可以把它的好处和技法，在我的创作中加进去反映出来。虽然临画可以一笔一笔临，看画也同样可以一笔一笔看，使心中有个印象，甚至可以用指头比划它的起笔落笔、顿挫转折之势，这样可收到同等的效果。如果马虎地临，照抄一遍，反不如认真地看得到的好处多。

有的人说我有些传统技法，认为临的宋元画一定很多，实则我哪有收藏，有收藏的朋友也不多，哪有条件临宋元画。如果真的有些传统的话，也不过是看得来的。解放以前，我看到一些故宫藏的宋元画作，而在上海跑裱画店，正因为看到一张宋元画作不容易，遇到之后，如饥似渴地看。解放以后，在博物馆可以系统地看到宋元画，即如明清画，很多也是从宋元的路子上来，有很多借鉴的地方。古语说："熟读唐诗三百首，不会作诗也会吟。"所以有人把看画也叫"读画"，画读得多了，胸中有数十幅好画，默记下来，眼睛一闭，如在眼前，时时存想，加以训练，不愁没有传统。再来推陈出新，取法大自然，一定可以在传统的基础上得到发展。

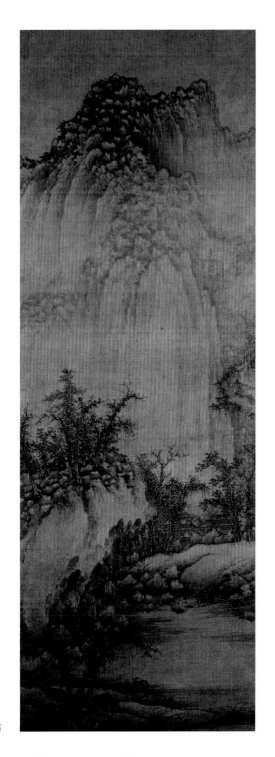

溪山兰若图 五代 巨然

三、山水画中三大流派

传统山水画到了北宋形成三个大流派，即董巨、荆关、李郭。三家鼎立，构成中国山水画的丰富传统。三家面目，各不相同。董巨写江南山，峦头圆浑，无奇峰怪石，上有密点，是树木丛生的样子。荆关写太行山一带石山，危岩峭壁，坚实厚重，很少林木。李郭写黄土高原一带水土冲失之处，内有丘壑，而外轮廓没有锐角，树多蟹爪，是枣树槐树的一种。三家各因其对象的地域不同，来达到真实的表现。因之他们外在风貌各不相同，截然两样，但也有相同之处，即都是达到艺术上的高度境界。

我们试把董源的《潇湘图》、巨然的《秋山问道图》、荆关一派范宽的《溪山行旅图》、郭熙的《早春图》、李唐的《万壑松风图》。互相比较，董源的《潇湘图》用的短笔披麻皴，巨然的《秋山问道图》用的是长披麻皴，范宽的《溪山行旅图》用的是豆瓣皴，郭熙的《早春图》用的是卷云皴，李唐的《万壑松风图》用的是斧劈皴，互相比较，因为他们所写的对象不同，创造出不同的皴法，风格也迥异。然其一种气象的高华壮健，笔墨的变化多方，韵味的融液腴美，三者相同，毫无异样。我们就是要学习这些优点，从传统技法中得到养分，从而得到启发，化为己有。

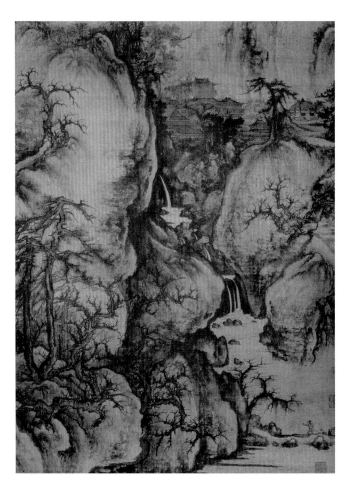

早春图（局部）宋 郭熙

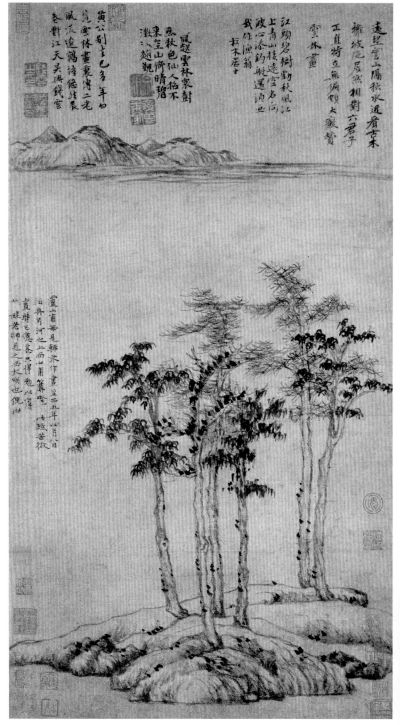

六君子图 元 倪瓒

所以临是必要的，看也需要，除此二者，还要加之以"想"。如果有机会能到江南、太行以及黄土高原一带，看到真实的山水，对照古法，猜想他们怎样经过反复的实践而创造出这种风格和皴法来的，那么就不会因为临了古画而食古不化。而且碰到另外不同的山水画，借鉴他们的经验，也可以创造出新的风格和皴法来，服从对象，为我所用。

四、山水画派的盛衰

斧劈皴和披麻皴是在中国山水画中的两大流派，一盛一衰，互相替代，也好像有些规律可寻。往往这一画派成为此一时期的主流之后，由盛而衰，另一个画派应运而起，改革上一个时期的弊病，从而得到新生。

唐代的山水画派，尚属草创时期，后来荆关出来，斧劈画派，遂趋成熟。以至五代后期，董巨画派，以披麻为主，创为新调，于是画法大备，到达了中国山水画的全盛时期。各家各派，自立面目，争妍竞艳，百花齐放。但到后来，董巨画派，由盛而衰，直到南宋初年，江贯道可称董巨画派的末流，于是刘李马夏，代之而兴，以苍劲见长，斧劈为主。

这样延续了一百余年，亦已到达了衰败阶段，所以元代赵松雪一变南宋画派，远宗董巨，有所发展。黄王倪吴号称元四大家，于是水墨画派独盛画坛。下至明初，亦已逐渐失去活力，无甚创新。浙派继起，戴进、吴小仙、蓝瑛等只不过袭用南宋画法，建树极少，直到沈文唐仇出来，才算是代表这一时期的作者。唐仇是明显地运用斧劈皴，沈文亦多短笔勾斫，上加圆点，其用笔也近于斧劈。沿袭到明末，这一画派只有老框框，干巴巴，毫无生气。已近于衰亡了。于是董其昌创为"南北宗"之说，而褒南贬北，实则主张恢复董巨披麻画法，下开"四王恽吴"，号为"清六家"，他们类多模拟古法，无甚生气。同时石涛、石器，能于四王风气中间，挣扎出来，赋予新意，但不过是在主流中间的一个回波，还不能取而代之，一直到达解放之前，中国山水画是处在低潮时期。现当我们社会主义的伟大时代，相信一定能在山水画坛，融会众长，从而开创出前所未有兴旺局面。

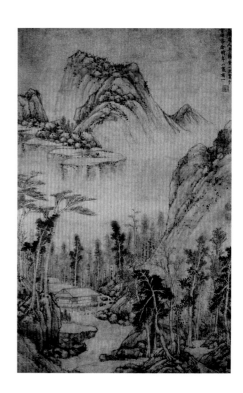

水阁清幽图 明 黄公望

五、好画的标准

每有人问这画好在哪里？一时很难对答。然而归纳起来，所可看者，不外三点：即看它的气象、笔墨和韵味，这三点如果达到较高标准，即是好画，否则就不算好画。我们看一幅画，拿第一个标准去衡量，看它的构图皴法是否壮健，气象是否高华，有没有矫揉造作之处，来龙去脉是否交代清楚，健壮而不粗犷，细密而不纤弱，做到这些，第一个标准就差不离了。

接下来第二个标准看它的笔墨风格既不同于古人或并世的作者，又能在自己的独特风格中多有变异，摒去陈规旧套，自创新貌。而在新貌之中，却又笔笔有来历，千变万化，使人猜测不到，捉摸不清，寻不到规律，但自有规律在。做到这些，第二个标准也就通过了。

第三个标准要有韵味。一幅画打开来，第一眼要有一种艺术的魅力，能抓住人，往下看，使人玩味无穷。看过之后，印入脑海，不能即忘，而且还想看第二遍。气韵里面，还包括气息。气息近乎品格，每每和作者的人格调和一致。一种纯正不凡的气味、健康向上的力量，看了画，能陶情悦性，变化气质，深深地把人吸引过去，这样第三个标准也就通过了。我第三节谈到的气象高华壮健，笔墨变化多方，韵味融液腴美，就是这些。所引的董巨范郭几幅名画，是一个例子，做到示范作用。我们看其他的画，应以此来衡量，在自己的创作中，也要努力追求，达到这个高度。所谓"与古人血战"，应该和比我高的来衡量，那么永远不会满足，也就永远在向上。不能和低的比，沾沾自足，早年结壳，要引以为戒。

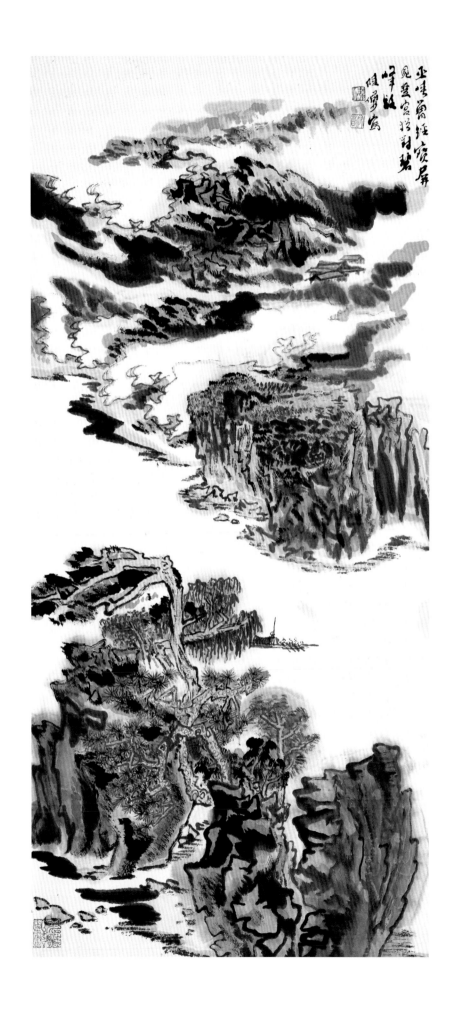

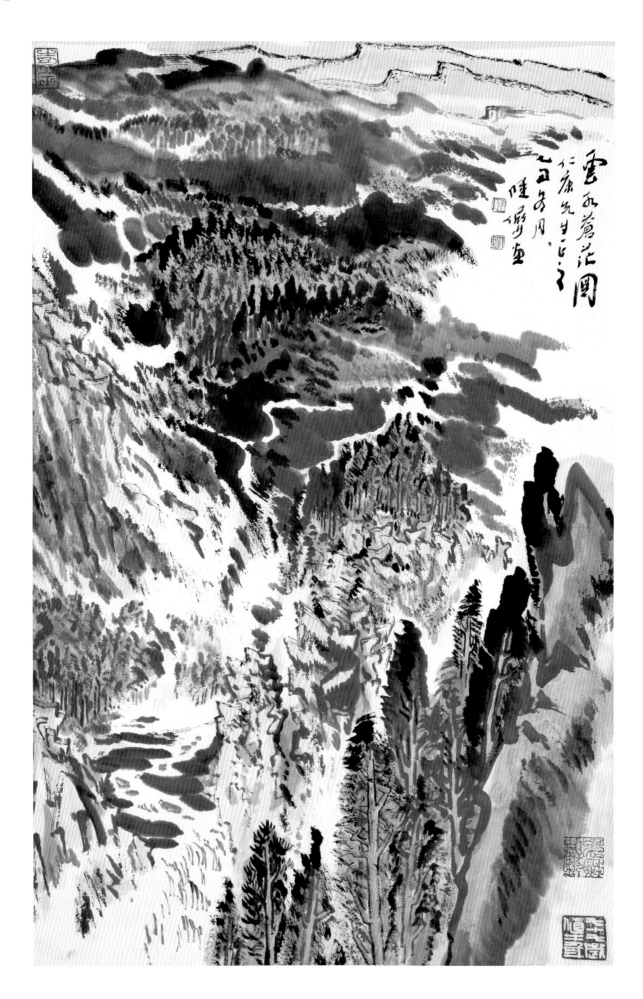

六、创作的条件

称赞一幅好画，往往有这样的评语，叫作"神完气足"。就是说这幅画笔墨精湛，章法严密，来龙去脉，交代清楚，不造作，不疲沓，精神饱满，气势旺盛，面面俱到，无懈可击。要做到这点，首先画的人也要神完气足。如得到好好休息之后，早上起来，脑子清醒，思路开通，对纸凝想，有得于心，于是全神贯注，目无旁骛，解衣盘礴，旁若无人，全部思想进入画里，再有平日基本功的扎实，加上明窗净几，纸笔称手，创作的条件齐备，然后可以达到这个境地，所以绝对不是偶然的。否则笔欲下而又止，划未到而已断，心中无数，疑虑重重，色厉内荏，冒充雄强，或则病体奄奄，昏昏欲睡，头重脚轻，失去重心，得过且过，懒于动弹。如果像这样的情况，且宜停画几天，等精神恢复，有所振作之时，心中好像有一幅画等着要画，酝酿成熟，然后动笔为好。

七、激情和创新

从前人谈到书法，有"偶然欲书，一合也"的说法。这个"偶然欲书"就是说胸中有一股冲动的力量，要借笔墨发泄出来。那么写出的字也合乎要求。画亦同然，所以下笔之际，要有激情。我们对新时代是有热爱的激情，看到新的事物，新的山川风貌，发生热爱，要借笔墨以发之，有一股激情不自禁地要求把它描写出来。但是新事物、新山川，不同于旧事物、旧山川，客观的对象不同，在主观的描绘上，一定是老技法不够用，需要创立新技法。技法有了创新，才能情调合拍，互相统一。我们如果把新事物如新式楼房、拖拉机、高压电线等，置之于"四王"山水画中，一定会感到别扭。因为这种山川是旧的情调，何能与新事物相调和，发生血肉相联的关系。所以如果仅仅只在把具体的事物生搬硬套，而没有一股对新时代热爱的激情，即使写上新的题材，画上新的具体事物，也决不能反映出新的时代气息来。因之画要新，首先要有热爱新时代的激情，在这个基础上，创立新技法，创立前人所没有过的新技法，才能体现出新的时代精神。自古作者，能自名家，代表他们所处的时代精神者，都有所创新，创新越突出，也越能和时代精神共脉搏、同呼吸。

八、学习传统

　　山水画传统技法，都是前人在大自然中观察提炼而成的。不是靠某一个人而是积累多少人的智慧和创造实践，才有今天这样丰富的传统技法。我们不能靠一个人从无到有白手起家，所以必须学习传统。但传统不能死学，运用前人已有的技法，加进一己的感情、修养以及技术训练，把传统技法化得更接近于对象，更能表达自己的感情。我们学到一点传统，到大自然中描写各地的山川，要抓住各地山川的典型特点，有了旧的，再加上新的，从古法中乘除变化，以达到较为正确地反映对象的效果。天下的山，其石骨皴法，各各不同。就是同样的松树，也各不相同。黄山有黄山的石骨皴法，松树也有它特异的姿态。在泰山上，石法不同，松树也异样。其他土山石山以及丛树覆盖，不见土石的山——如井冈山等，更加不同。所以我们如果只掌握一种技法，要把这唯一的技法来套天下变化无穷、形质万状的山川，怎能顶事？一个人的智慧是有限的，不能只靠一己的创造，必须借鉴古法，在古法的基础上予以加减变化，融会贯通。一眼看上去是它新的独特面目，细看却都有来历，或是融合多家的笔法，或在某一家的笔法上有所更改变异，便成自己的东西。如果能够这样，不论碰到任何山川，都有可能得到解决的办法。

九、师法大自然

　　从前人说："师古人，不如师造化。"这样看上去好像师古人和师造化是互相矛盾的，实则两者相辅相成，一点也不矛盾。因为古人的一切技法，不是关了门凭空想出，也都是从造化中不断实践提炼而来。师古人可以省去很多气力，这个借鉴的有无，差异极大。

　　一般到大自然中去，都要做些记录，就是勾些稿子，把山川大势勾下来；或者更仔细一点，带了笔砚，坐下来对景写生。如果只记录山川的起伏曲折、轮廓位置以及它的来龙去脉，用铅笔或钢笔勾出也就可以了。但必须把对象结构细细勾出，交代清楚。假如草草勾记，日子久了，记忆淡薄，这种勾稿就没有用处。如果山川结

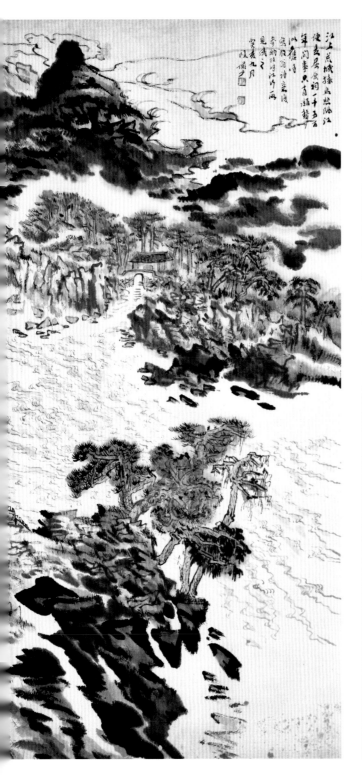

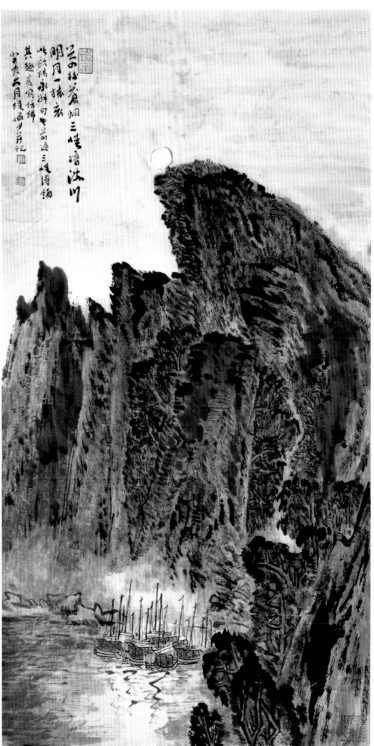

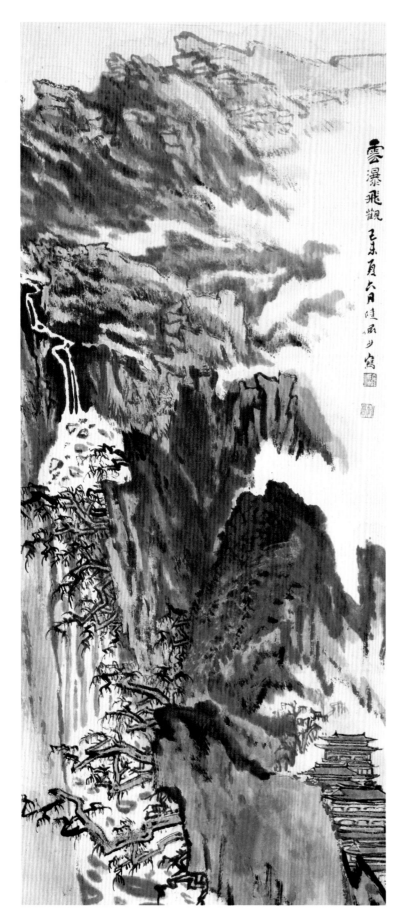

构清楚，交代分明，勾稿精细，习之既久，在创作时，就可运用，有所依赖，就是自己创稿，也可以得心应手，左右逢源，不致勾搭不起来。所以出去勾稿，是有好处、有必要的。

对景写生，要求不同，不必记录整个景物的位置结构，其着眼点在探索反映对象的技法。即看到一丛树，甚至一棵树的节疤、一座山的面，土山或是石山，怎样去表现，才能得到它的质感、空间感以及它的精神，怎样用有限的笔墨，去抓住无穷的形象，在实践中如果得到一些收获，也就是在技法上的创新。所以对景写生，不必选择很好的景，只要在局部或细部的某一个方面有所可取之处，这个对象古人很少反映，或者不易反映，时过境迁，要想第二回碰到，极不容易，后来记忆也一定不全，所以必须借重于对景写生。把以前没有人画过的，就要依靠后来一辈人把空白补上。自己不熟悉的也依靠对景写生来锻炼、提高、创新。但是对景写生费时多，钢笔勾稿费时少，出外不一定有足够的时间，所以二者必须有的放矢，相辅而行。

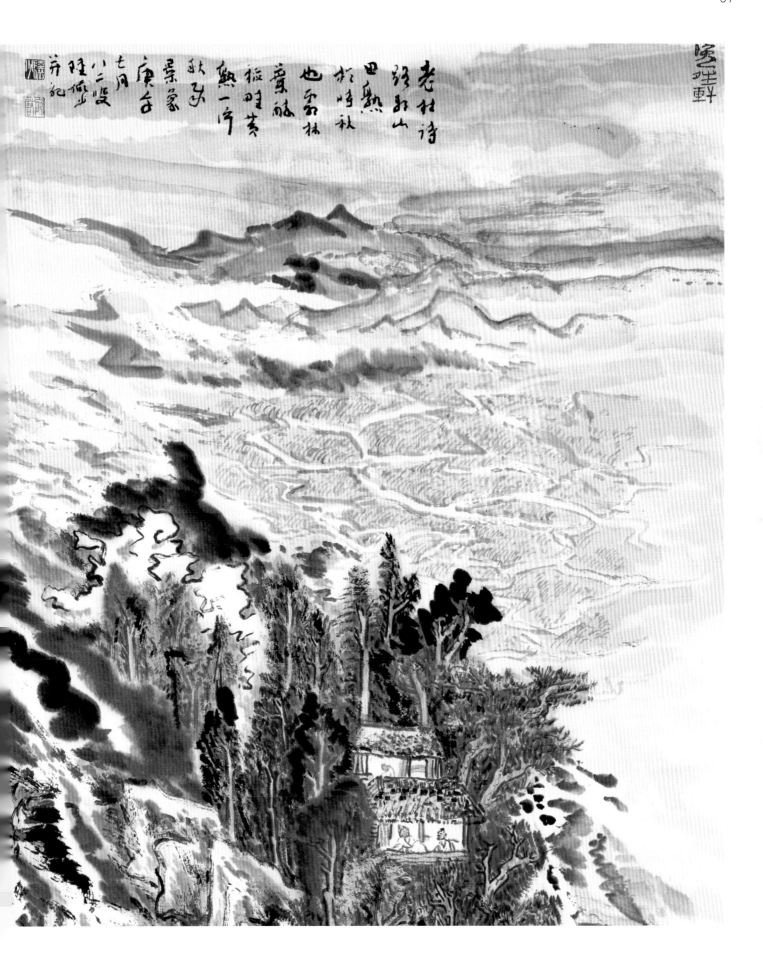

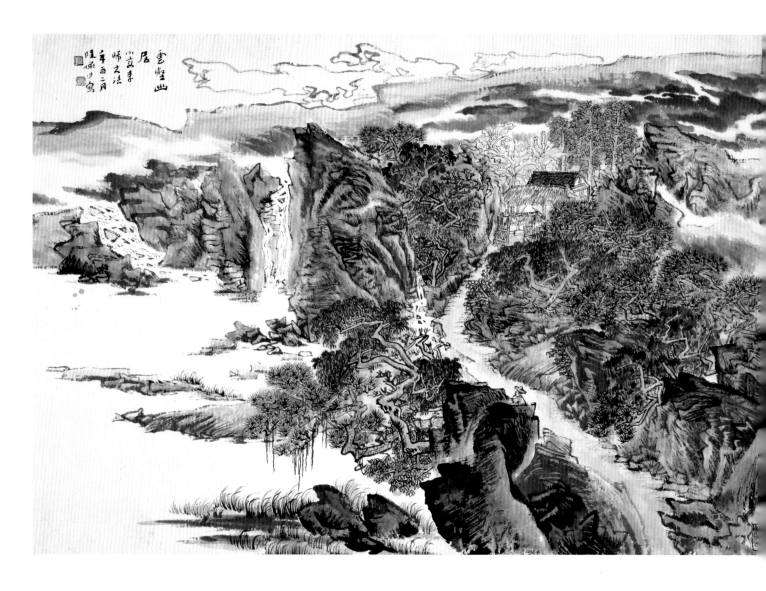

十、创稿

　　单独一块石头，有些是有方圆规则的，也有些是不规则的。不论规则或不规则的石头，必须四面都能画得出，即所谓"兜得转"。如是之后，叠石以成峰峦岩嶂，也容易能够兜得转，而且形象很美，不致像馒头山。山水画的创稿，峰峦岩嶂是关键性的。因为树木是依附岩嶂而生的，道路、泉脉亦因岩嶂而曲折隐现，所以一幅山水画的章法，也就是处理好峰峦岩嶂的过程。在这里也需懂些透视，与理不相违背，才不致别扭。要常常下生活，多看真山水，记下山势部位和树木、道路、泉脉等关系，回想看过的前人画稿，与之相印证。所以开手不要全临稿子，抽一个时间可以试作起稿，以免到老离不开稿子。

十一、传统和创新

有些人的想法，认为有了传统就是老，就要妨碍创新。把学习传统和创新对立起来，是不对的。如果学习传统而墨守成规，丝毫不化，不加发展，这样诚然有碍于创新。但如果不在传统的基础上下功夫来谈创新，这个创新，也是无根之木，无源之水，站不住脚的。文化是积累而成，不能中间割断，好比科学技术，一定要在前人的成果基础上创造发明，对大自然也是在有所了解的基础上再进一层，得到新的发明创造，决不能只凭一个人的聪明才智。在蒙昧的基础上，好像石器时代一步就跨进原子时代，是决不可能的。所以学习传统，就是为了创新，两者是统一的。

不过在实际情况下，是有些人学了传统而不再创新，其原因有二：一是他只能模仿，自己无所作为；一是钻进故纸堆中，觉得满好，不再想到创新。这后一种人归根到底是世界观的问题。如果他热爱新的事物，向往于新的时代，热烈地要求去表现它，就一定不甘心于被古人所牢笼而不再想跨出一步，他就要在他所学到的前人传统基础上不断改进，热情地记下新时代的风貌。绘画是形象思维的产物，要靠形象来表达作者的思想感情，世界观改造过来了，和时代的脉搏相和谐了，就自然而然地主观地要求创造新的形式来适应新的内容。到这时，扎实的传统功夫会帮助他创新，起到积极的作用。画要新，这个口号不是今天才提出来的。自古大家无有不创新者。创新愈多，后人对他的评价愈高。有了创新的主观愿望，那么学了传统，从传统中可以得到许多借鉴的东西。

山水画法在唐以前，山石是没有皴的，即所谓"空勾无皴"。到后来慢慢用上皴法，是在山水画上前进了一大步，再加上后人无数次修改补充，形成画山石的丰富传统技法。但是祖国河山在广大的幅员上各具特点，不相雷同。尤其当今交通便利，画家走的路多了，看的山和水也多了，所要表现的也多了，因此老方法决不能满足需要。以前一个画家不可能到青藏高原上去，对亘古不化的雪山不可能留下表现的方法，这就需要现代人去创造。

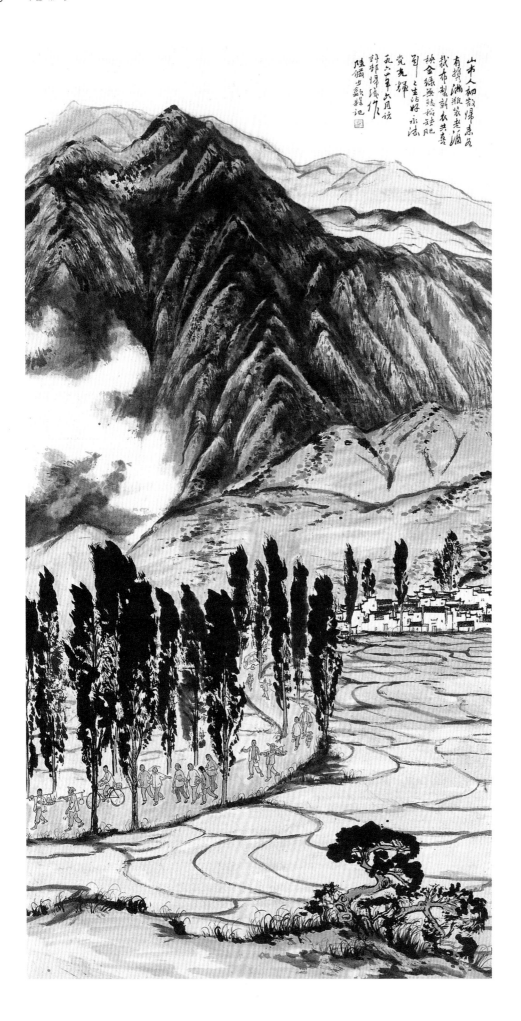

山村人初彀归来兮
有坛满瓮装老酒
栽布划新衣共喜
秋金绿蘼蘼稻稻肥
到之生活好水活
党光辉
一九六二年六月访
郭村归漫作
陆俨少并题记

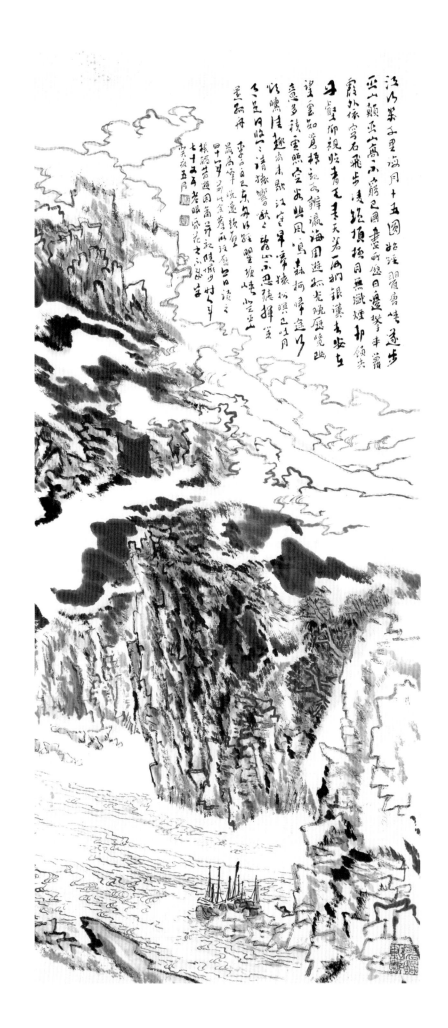

　　再如五代以前的画家，大都生长在北方，很少是南方人，所以画的都是北方的山水。直到董源生长南方，创造出一套表现南方山水的技法，米芾给他"唐无此品，格高无与比"的极高评价。但我总觉得他画山用的小点子，是表现山上长的成片树林，他这种创新精神是可贵的，不过还在草创阶段，技法上还未成熟，留待后人去发展完善它。我们不能盲目崇拜古人，以为十全十美，不可逾越。

　　如今我国各地都在封山育林，山上一片青葱，层层林木，把山头都覆盖住了，不见一点土石，这样的山随处都有。记得十余年前我到新安江水库上，山上还是一些稀疏的松树；十余年后我再去，都长满了树木，葱茏郁茂一片林海。井冈山也是这样满山是树，我相信不要很久时间，全国各地也会如此。这种满山是树，不见土石的山峦，但因树海的高下蔽亏，还是可以看出高低起伏的崇岩深谷、冈岭崖嶂的。要描绘它，单凭前人遗留下来的方法很不够，还须留待我们去创造。看到新中国的大好山河，谁能熟视无睹、无动于衷呢？这是创新的动力。

十二、画中主题

　　一幅画要有一个主题，即重点所在。在构图上即使是一幅纯山水画，也要有个主题，突出它的重点所在。或则一个城镇，有条公路萦迂出入；或则林海无垠，绵延不断，通幅上下，连成一片；或则瀑流倾泻，水口分明，气势磅礴，如闻水声；或则江水滔滔，风帆点点，岸柳汀蒲，凫鹭翔集；或则崇山峻岭，高岩巨谷，云雾缭绕，草木荣滋，如此等等，必须突出一个主题。切忌散漫零碎，平均对待，样样有一点，而却没有一个主要之点。在设色上也要有个基本色调，切忌红一块、绿一块，花搭琐碎，毫不集中。主要有个倾向性，有了倾向性，主题就突出。

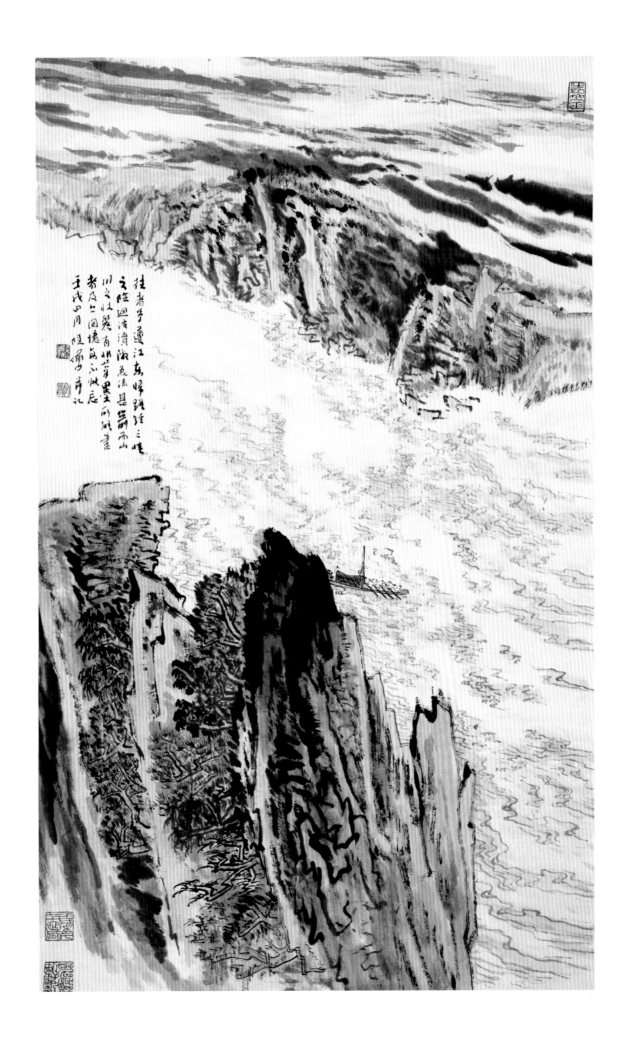

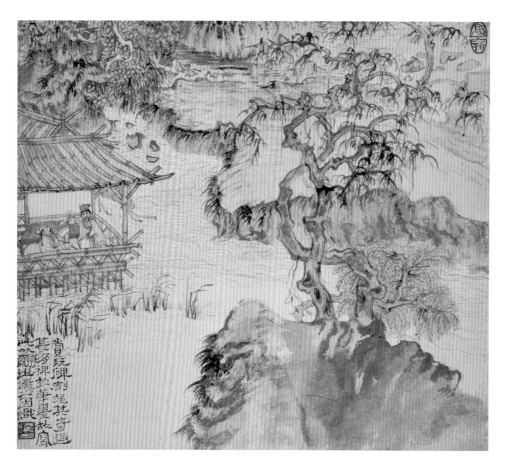

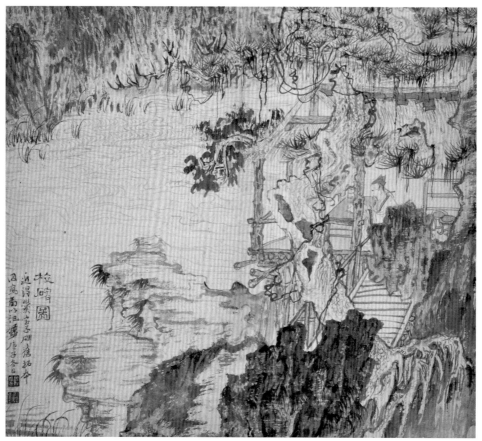

十三、基本功

学画早年成名，不一定是好事。成了名，应酬多了，妨碍基本功的锻炼，也没有功夫去写字读书，有碍于提高。所以学画切忌名利心太多。年纪轻，扎扎实实做些基本的功夫，博收众长，冶炉自铸，逐渐形成自己的风格。但这种风格也不宜凝固不变。30岁定了型，到60岁还是这样，说明不再探索，坐吃老本。所以必须变，不断的变。一个成名的画家，有早年、中年、晚年之分，各个阶段，虽然可以看到有一条线挂下来，其个性笔性是有踪迹可寻。而其风貌，每个时期，各不相同。因之可贵者老年变法。黄宾虹早、中年画，在70岁以前，无甚可观，及其晚年，当八九十岁时，突然一变，墨法神奇，开了面目，这点精神应该学习。

十四、画的章法

经营位置，即是构图，要跳出陈套，自出新意。但也不能违背自然界的规律。所谓"在乎情理之中，而出于想象之外"，其中不外乎一个"变"字。高手作画，每每使人不能预测。前一笔，后一笔，先前一个章法，接下去怎样？令人捉摸不透。从前有人说：一句七言诗，写出上面五个字，下面二个字让人猜得出，不算高手。作画同样也是这个情况，善变多方，其中自有规律，而这个规律，不易让人寻到。当然一幅大构图，要突出哪些主题，有几个大段落，心中要有个底。而在细部，往往随时生发，自出奇趣。也有这种情况，每因一笔而生发出一个章法来，逐段生发，奇趣无穷。这其间主要规律只需注意虚实轻重的关系。其诀窍只是一个"间"字，即虚实相间，轻重相间，繁简相间，一层隔一层，大层隔大层，小层隔小层，或则大层隔小层，层层相隔，章法自出。

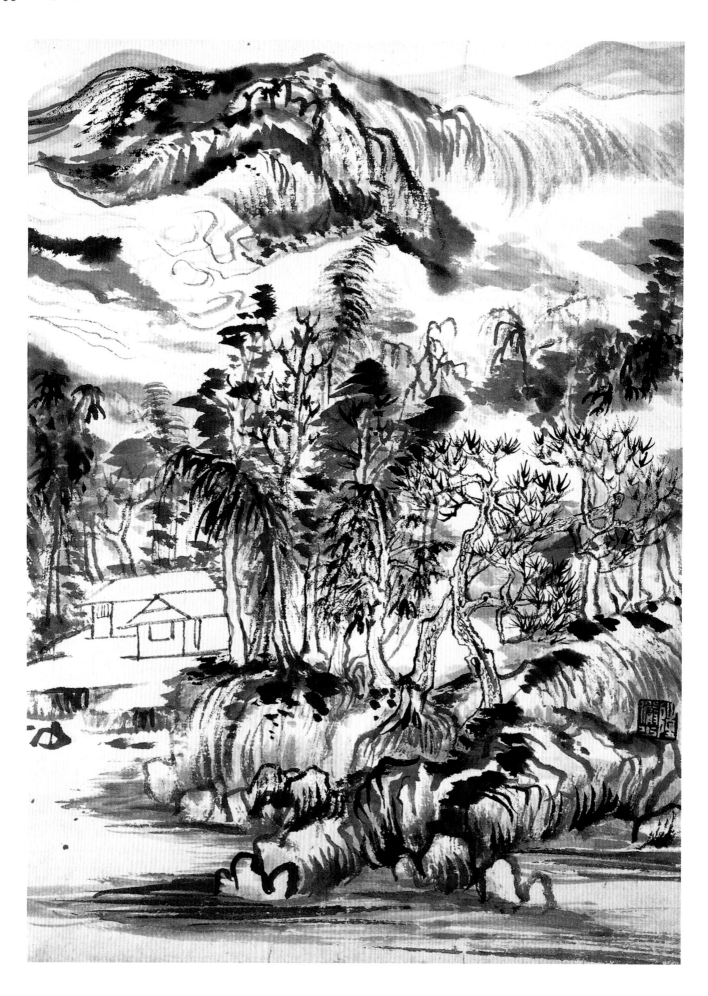

十五、章法三诀

当定下题材，大构图也已胸有成竹，而在章法上，有三个诀窍：就是相避、相犯、相叠。怎样叫作"相避"？画有主题，其外围就须避开，让主题突出，避开之法，或是外围空白，不让笔墨扰乱主题；或是主题用重墨，外围就轻些；也有用轻淡的笔墨画主题，而外围反用浓重的笔墨以避开之，总之不要互相接近。

一幅画中有大主题，但在局部也要有小主题，这种小主题同样要避开，如画上一株树，这是在局部中的小主题，后面山石等必须避开，否则笔墨就要打架。一般避开之法，主要善于用虚。用虚之法，最方便是用烟云，当然也不是全部如此。二曰相犯，就是两种东西分明是互相冲突的，不宜放在一起，但有时也可明知故犯，放在一起，也是笔法中所称"平正之极，须追险绝"。但这个险绝，应当有个限度，就是处在危险的边缘，稍过一点就要跌下去，所以是不容易的。不过做到了，就能出奇制胜，使览者有新鲜感，是艺术性的高度发展。三曰相叠，一般讲两块石头、两棵树或两个山头形状相同是犯忌的，应该避开。但有时存心层层重叠，甚至接连叠几重，这样做画面可以结实，同时也积蓄力量以取气势。只不过在重叠之间，也要有些变化，否则容易呆板。

十六、画中重点

山水画章法，首先要取势。取势之法，先要抓住重点，不外五个章法，形象化一点，可用五个"字"来说明，即"之"字、"甲"字、"由"字、"则"字、"须"字。重点在纸幅中间，可用"之"字来取势，即下方开头偏右，稍上偏左，再上又偏右，再上又偏左，屈曲像"之"字形。如果重点在上面，可用"甲"字来说明，景物在纸幅上面，是其重点，下面轻虚，好像"甲"字。

如果重点在下面，可用"由"字来说明，景物在纸幅下面，是其重点，上面轻虚，好像"由"字。如果景物偏在左面，是其重点，右面轻虚，可用"则"字来说明。如果景物偏在右面，是其重点，左面轻虚，可用"须"字来说明。也可用几个"字"穿插合用，以达到变化多端的效果。

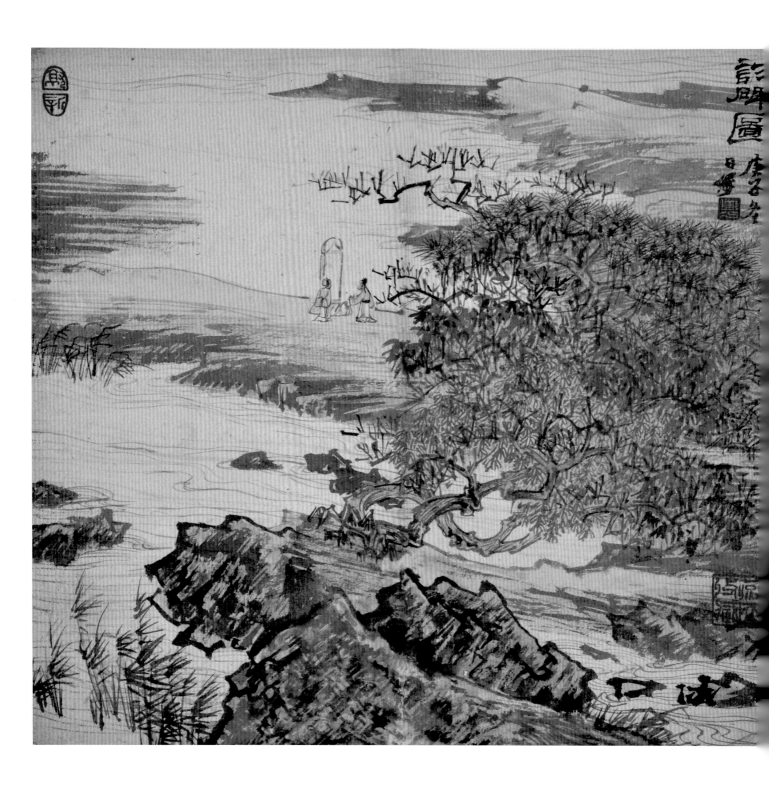

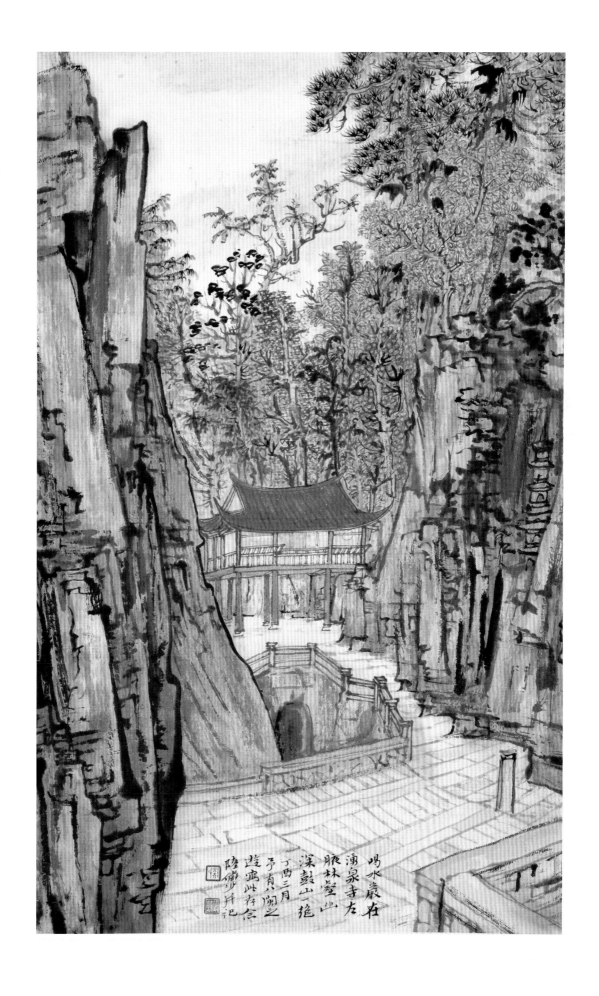

喝水巖在
湧泉寺左
瞰林壑山
深邃山一絕
丁酉三月
乙酉入閩之
遊過此存信
陸儼少并記

十七、气势

　　通幅看气势。四乎八稳，则不见气势。破平之法，是在险绝，险绝一定要有倾向性，即倒向一面。如下方坡脚重在右面，则上面峰头倒向左面。反之亦如是。但总要有个重心，要把重心放到边缘的线上，过了这根线，失其重心就要跌下去。这样越是险，越是有气势，这是一种取势的方法，又有一种是欲擒故纵的方法，即势欲向左倒，而下面的东西先向右倒，以蓄其势。下面的势蓄得越厚，则上面的势越足，这是第二种取势的方法。又有平正取势的方法，虽然左右平均，没有轻重欹倒，但上下却有虚实轻重的不同以取势，这是第三种取势的方法。总之切忌平，势是从不平中而来。取势既定，大处有了着落，但在小处还不能放过。小之一个局部，都要有轻重，一点一线再小，都要为这个势服务，每下一笔，都要增益其势，而不是减损其势，经得起推敲。

十八、画忌平

　　画忌平，怎样才能不平，全在虚实轻重的对比上。虚实轻重两者互相关联，要突出重和实，必须有轻和虚相陪衬。重实处一般用焦墨浓墨，而用笔必须坚实沉着，繁复密致，使有厚的感觉。

　　在一幅画中必须有一点或几点重实之处，其他就要虚要轻。没有重见不到轻，没有虚也见不到实，有虚有实，有轻有重，画才不平。虚的办法，不外乎用淡墨或者用干枯的浓墨，用笔或细或简，要做到寥寥几笔便意足。不要多加，看看不足，多加即平。要做到多一笔觉太多，少一笔觉不够，不多不少，恰到好处。必须笔头上有功夫，不论一点一线，下笔把得稳，提得起，放得下。所以画要加得上，放得下，层层加上，而用笔不结，用墨不腻。实处虽然有厚重的感觉，却又要做到透明洁净，清灵无滓。重点抓住，其余便可放过，略拖几笔，甚至只有框框而不加皴擦，便觉已经完足，不令览者有残缺或还没完工的感觉。怎样才能加得上而不腻，关系到用笔用墨。用笔之法，第一层次和第二层次之间，必须条理相同，相顺相让，相辅相成。一经错乱，便要结，一结就腻。所以腻的病，看上去好像在墨上，实则关键在于笔。当然用墨不得法，也要腻。

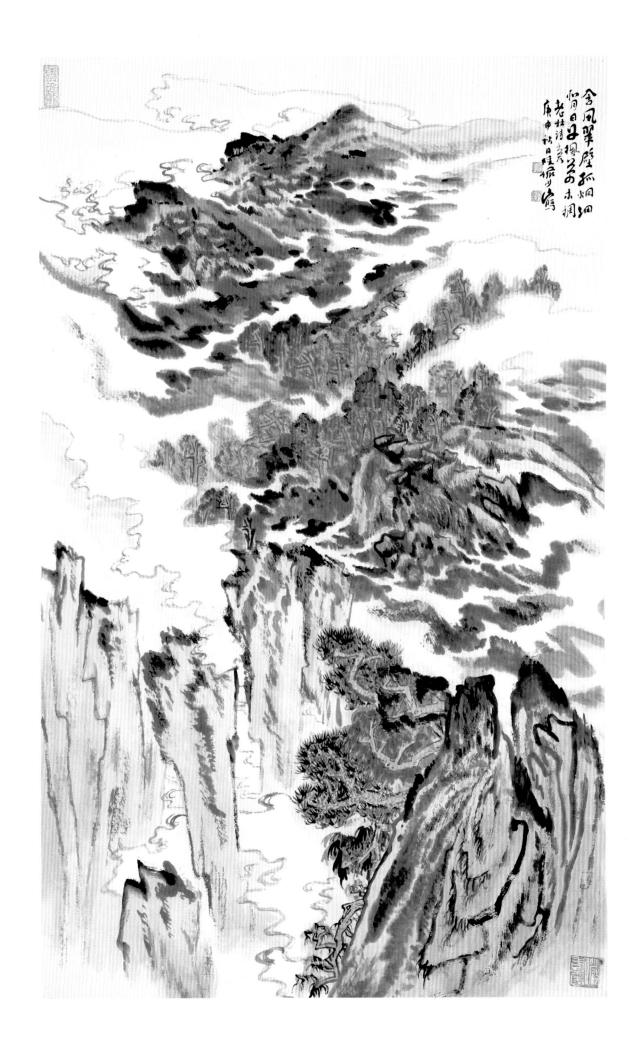

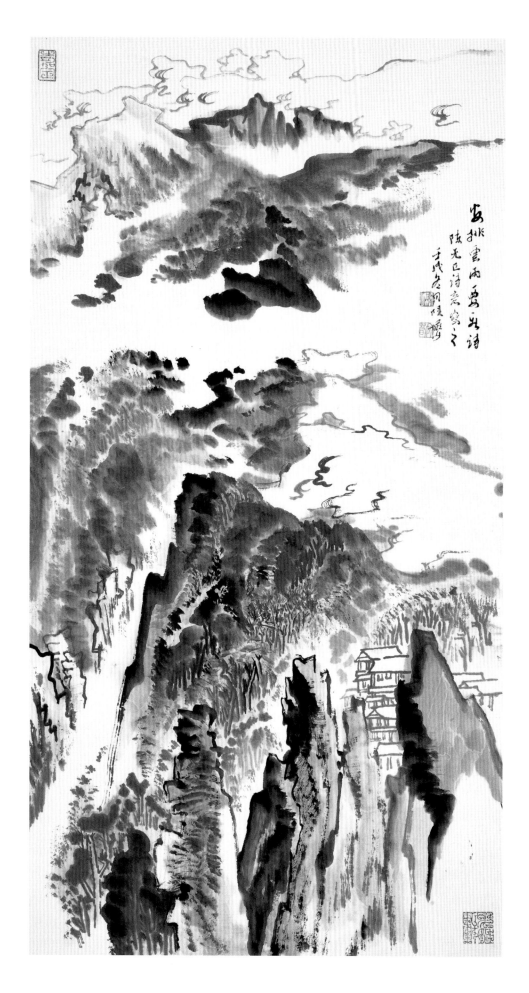

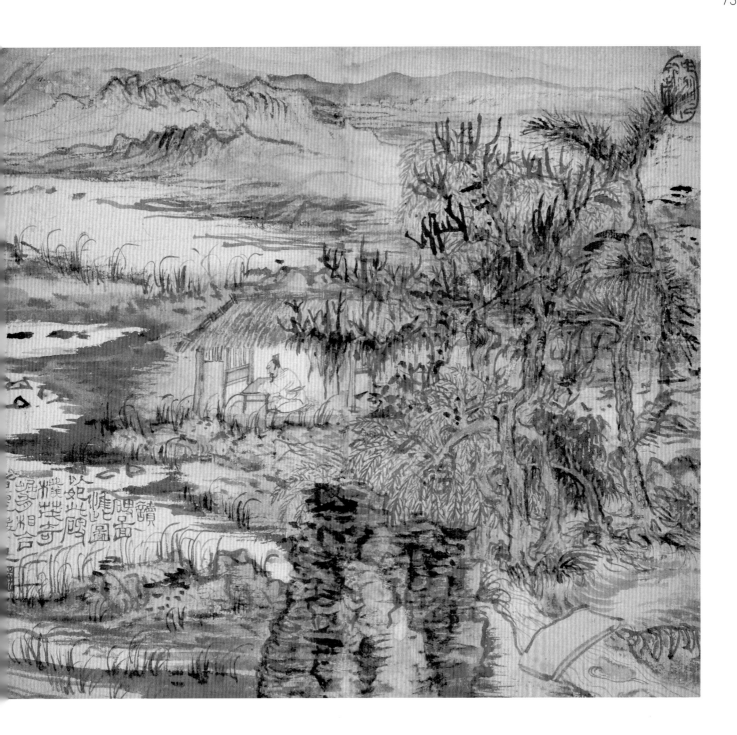

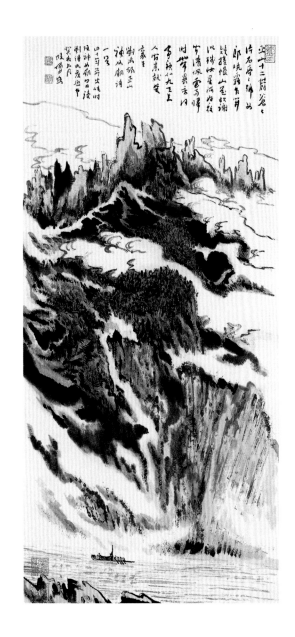

用墨之法，第二层次加上之墨，必须和第一层次墨色浓淡不同。浓墨加淡墨，淡墨加浓墨，或先枯后湿，或先湿后枯，这样层次虽多，而不觉其多，每加一层次，笔笔都能拆开看，既融洽，又分明，这样才能不腻。怎样才能放得下？首先是用笔，要笔笔站得住，派用场，所谓"笔无虚设"。转折起倒，万毫齐力，不是浮在纸面，而是透入纸背。疏疏几笔中有繁简搭配，感情相通。用笔虽少而表现的物体却很丰富。必须不断地在指腕肌肉上有长期地训练，久而久之，能使全身的力量聚到笔尖上，得心应手，使笔而不为笔使，做到这点是很难的，所以学画必须写字，是一个训练指腕的很好办法。以上所谈画要不平，加得上不容易，放得下更难。能够加得上，放得下，画法就不平。

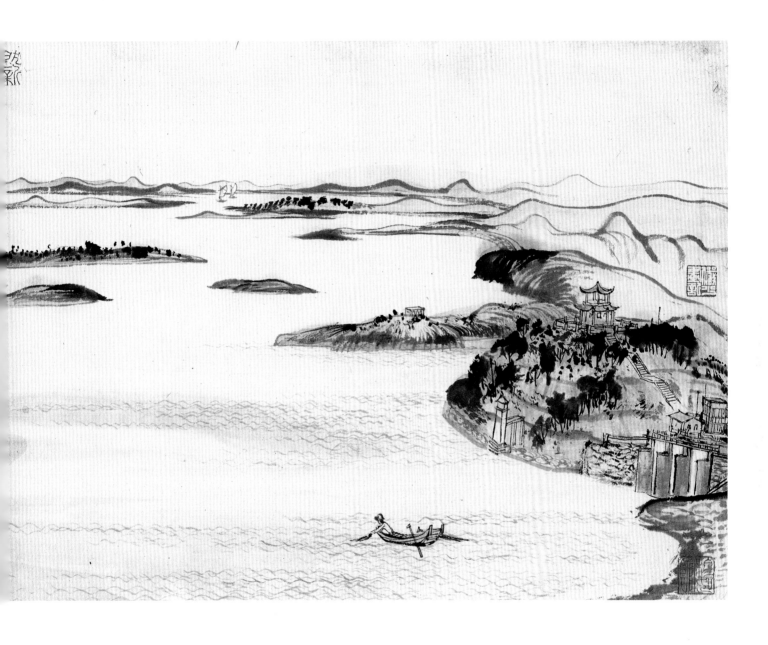

十九、繁简虚实轻重

　　所谓繁简虚实，就表现的对象而言，一般树木是繁处，山石是简处。树石是实处，云水是虚处。但也有例外，如写一座黑山头，十分厚重坚实，而旁边的树木却画得简淡，同样是不平。或一块大石头，笔简墨淡，而石下水纹，汹涌澎湃，要突出水，画得繁复，甚至可用焦墨画，这样轻重倒置，同样不平。所以粗笔细笔相间，泼墨惜墨互用，也可得到不平的效果。

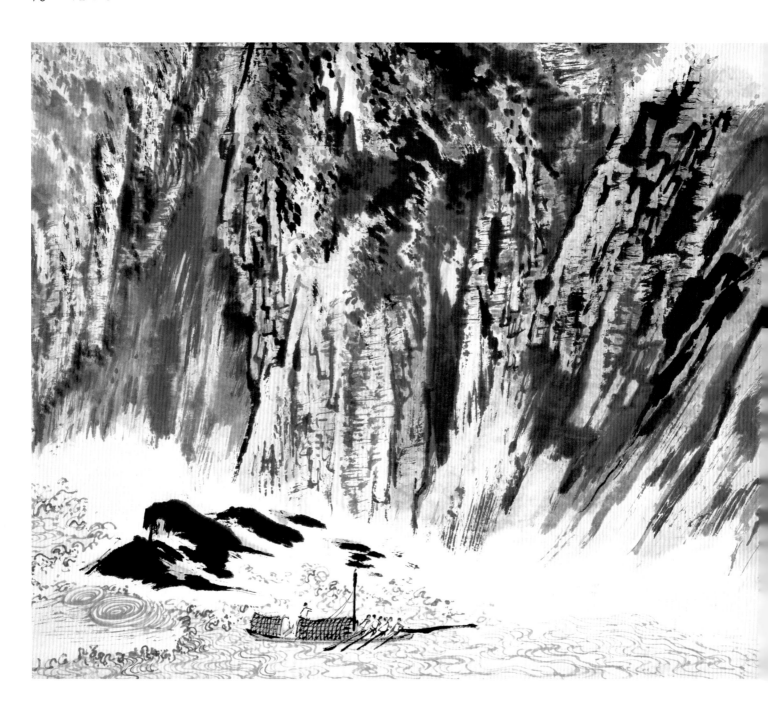

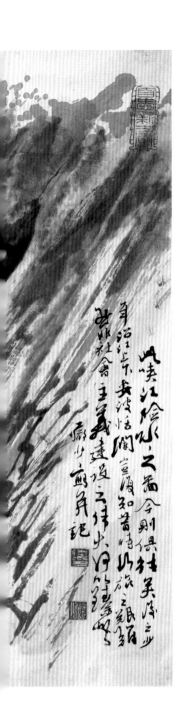

一幅画要有重处轻处，就是一个细部，虽然它处在整幅画面之中是重处，但是在这细部之中也要有轻重，不过这个轻重差异不大，所以虽有轻重，仍不害其为这一重点的整体。轻处同样情况，可以类推。总之要时时刻刻想到不平，要制造矛盾，统一矛盾。

二十、大块面

画要有大块面。一大丛树或一大块山石是一个大块面，间以细碎的东西，如房屋、桥梁、瀑流、水口之类。这除虚实繁简相间之外，又需有大小相间。有了大块面，画就浑沦，也有气势。可以在大块面上突出主题，然亦可以在小块面上突出主题。

总之章法千变万化，每因局部而牵动大局，决定在一个势上。要有倾向性，山水才有气势。一开引起一合，开合之间，要有一定的倾向。开是制造矛盾，合是统一矛盾。小开合包括在大开合之间，也即是次要矛盾包括在主要矛盾之中。矛盾制造得越尖锐，统一得越好，也就越有气势，艺术性越强，越有艺术感染力。

二十一、透视和光暗

作画不能离开透视，古法石分三面，树分四歧，远水无波，远人无目等等，即是透视。所以国画山水，不是不讲透视，就是不讲到底，也不强调透视。像投影法用焦点透视那样，几根线拉到一个焦点上，中国的长条立幅画怎样拉法，至于长卷更难拉了，这样讲透视，就讲死了。但也不能违背焦点透视的规律，一根线应该向上的，反而向下了；近距离应该大的，反而小了，就不对。一根线在倾斜的程度上可以变动，在规律上却不能违背，违背了这些规律，看上去就不舒服，就别扭。

西画强调光，其光源是从单一的方向来的，所以是统一的。中国画不是不要光，但一般不强调光，而且其光源不一定要求其统一，可以从多方面来。同样情形，中国画的透视，不是焦点透视，而是采取散点透视的规律，其消失点不一定要求在同一根视平线上。而且一般消失点的部位很高，往往在画幅的顶端，甚至超出顶端之上，

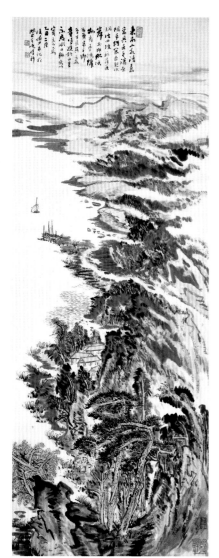 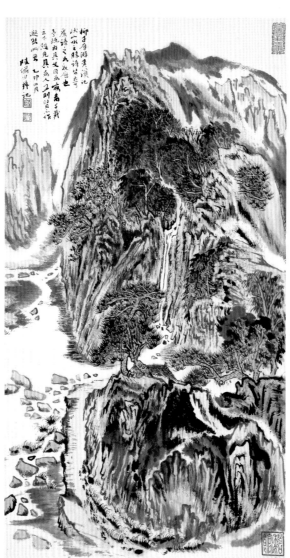

就是采取俯视的角度。所以中国画的光照，也采取自上而下。所说石头通常分上、左、右三面，上面是受光处，其光源就是自上而下或偏于上，很少是偏于下或绝对的左或右。

二十二、规律

一幅画虽看上去很繁复，但其用笔用墨、章法位置，一定有个规律。然而有些画法，规律容易寻到，有些画的规律就不那么容易寻到。大凡艺术性越高，则规律越不容易寻到。因其变化多，看似无法，实则处处是法。掌握几个原则，如取势是避免平，突出重点，章法上不外繁简轻重虚实相间；用笔用墨则干湿浓淡互用，起到徐疾并行，这些就是规律。用得巧妙，变化多端，出人意外，而尽合法度，乃是高手。看名作，就是要注意这些，寻到它的规律所在，铭记在心，融会贯通，自然能用到自己的创作上去。

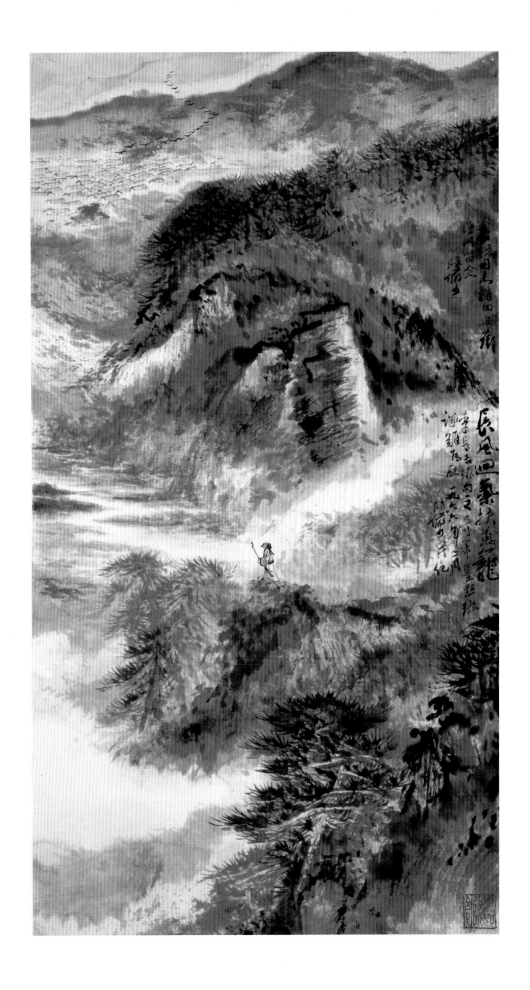

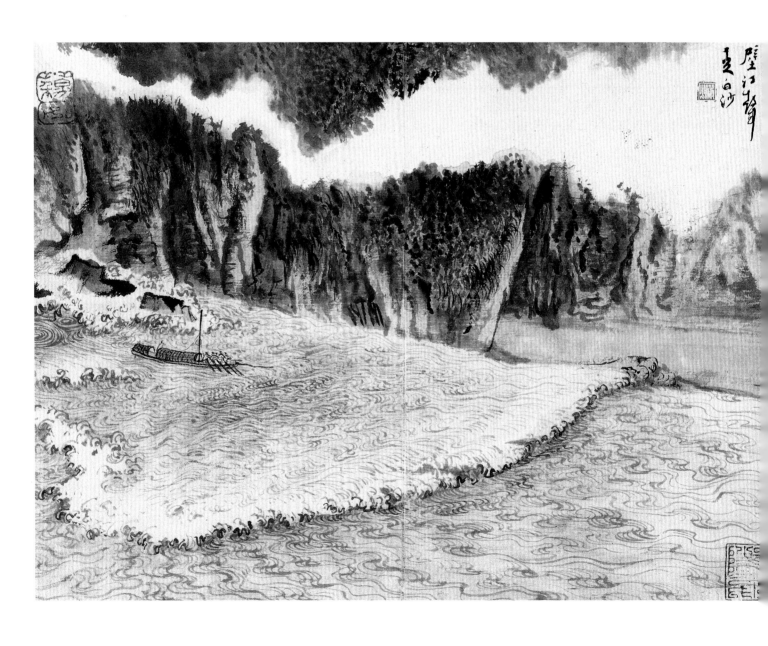

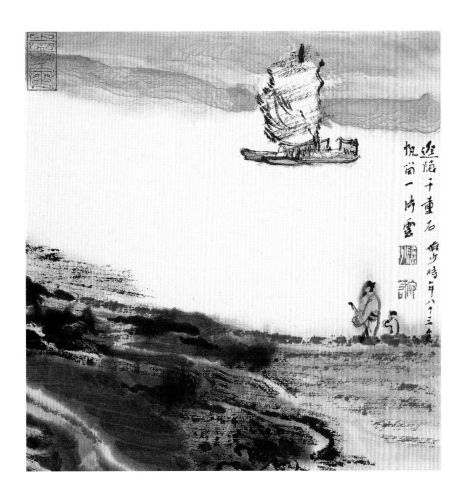

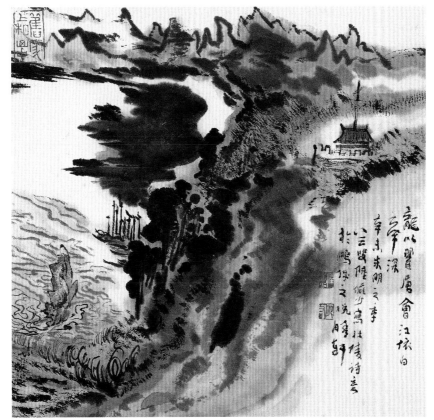

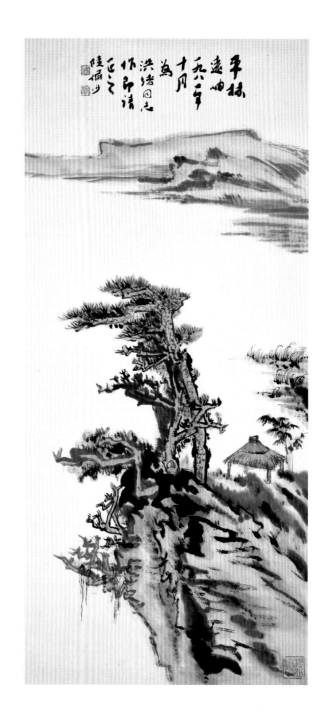

二十三、工与写

　　作画要求做到能工能写，能粗能细，能大能小。如果只能工不能写，能写而不能工，能粗而不能细，能细而不能粗，能大而不能小，能小而不能大，这都叫作未尽能事。心有定力，笔有定法以我为主，不为外物犹豫彷徨，如是则粗细、工写、大小皆能心手相应，惟所命之。自来大家，往往能在粗中带细，细中带粗，大中见小，小中见大。写意用工笔打底，看似粗服乱头，其势似急风骤雨，而在关键之处，交代清楚，一丝不苟。工笔间写意，看似精工细琢，而下笔挥洒自如，毫不经意，方见功夫。

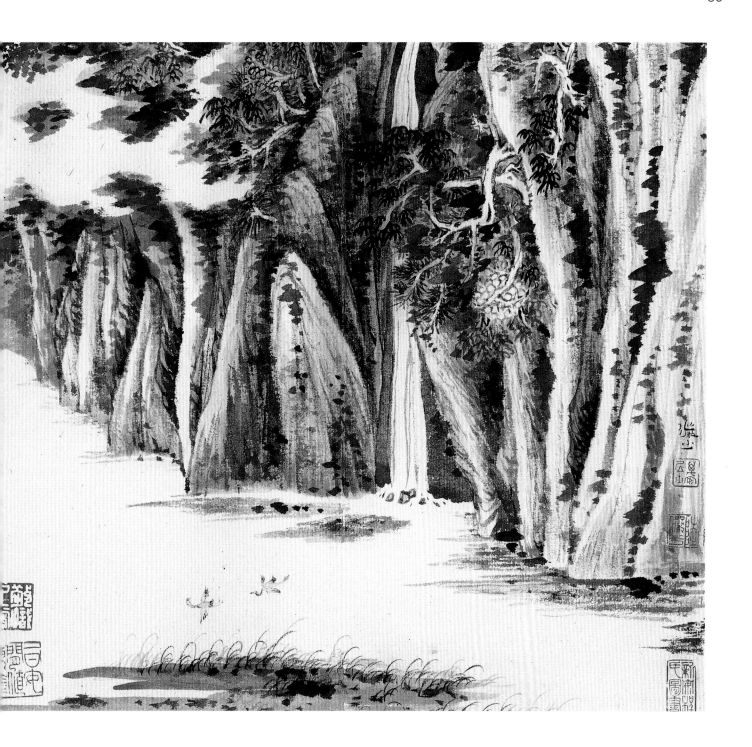

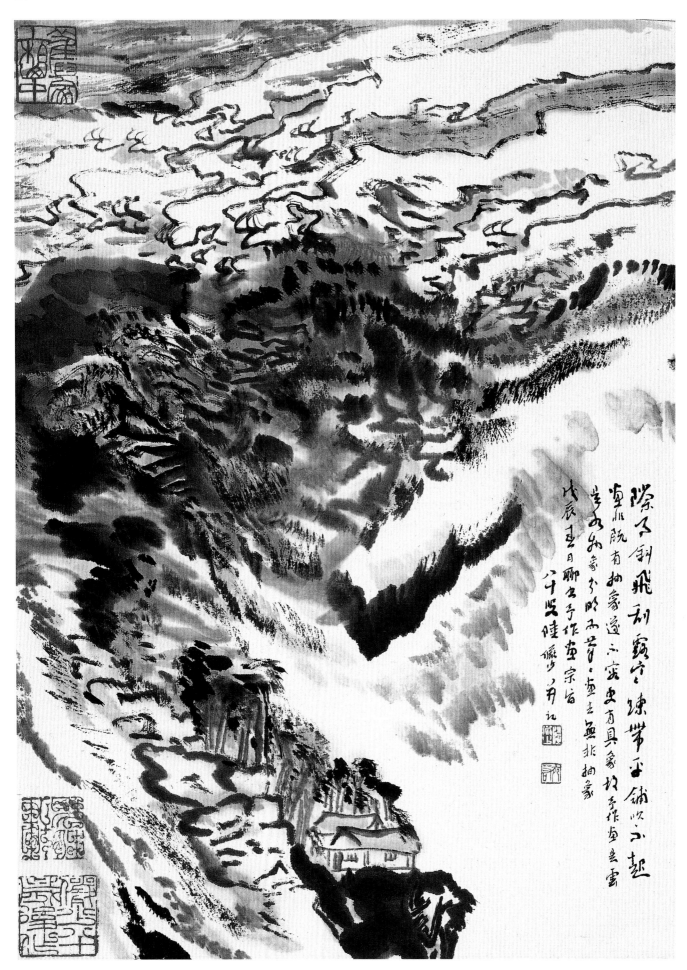

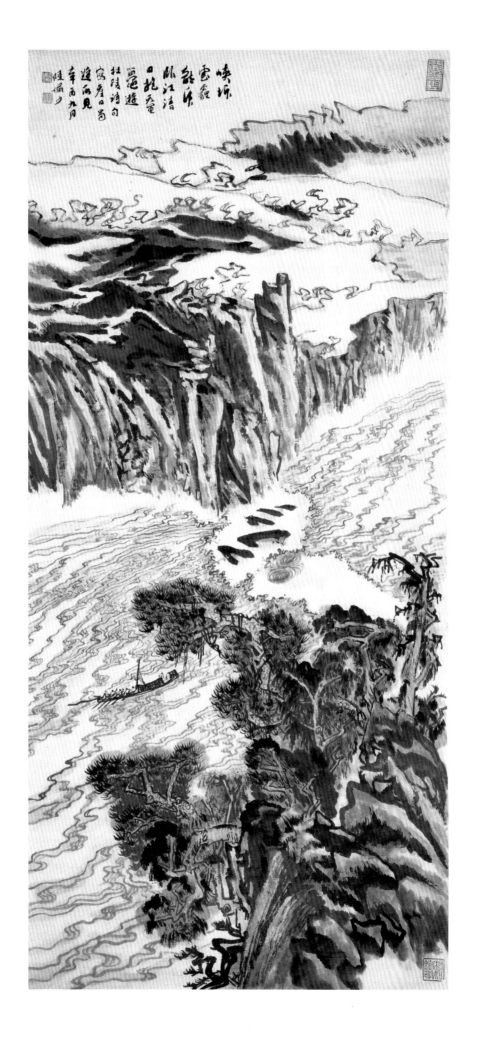

二十四、变化

一个画家，总是要求他的作品变化多端，方面甚广，风格可以相同，而面目必须时常变异。我听到老辈人说：卷子易好，册页难工。因为卷子可以用同一个笔墨面目画下去，册页必须每页各具面目，切忌雷同。通常一本册页一共 12 开，如果同一面目，多看使人意倦，看了两三幅，就不想再看下去了。所以必须面目不同，让人看了上幅还想看下幅，幅幅有新鲜的感觉，才算是达到艺术的目的。如果只在章法上动脑筋，求变异，这也是必要的，不过仅仅是这样，技法不变，看上去难免有差不多、老一套的感觉。所以必须技法变，才能有出新的面目。而且描写的对象不同，如黄山、雁荡山、井冈山、北方的山、南方的山，山山各异，加之风雾雨雪、朝暮阴晴之变，四时之景千变万状，表现的方法也就不同，有了创新，才有变异。

唯物主义的反映论者，主张存在决定意识，物质是第一性的，用形象思维进行创作，总要先有一个对象，然后决定创作的意图，也总要有一种特殊的技法来迎合这个意图。每个时代各有它的时代气息。在同一个时代中，尽管各人的风格不同，气息总是相近的。我们要表达时代精神，但表达的方法甚多，所以面目也各异。让我们在这满园春色中，百花齐放吧！

二十五、笔不虚设

高手作画，能做到着纸疏疏几笔，不见繁冗，笔虽少，而表现的东西却很多。我们临摹名画，原本三笔五笔，笔不多而能表现出不少东西，及至临本，七笔八笔甚至更多笔，而所反映的东西反而少于原本。或则同样三笔五笔，原本已够，而临本总觉不够，不够再加，笔又多了。其原因是原本笔无虚设，各尽其用，故虽少见多。临本笔不管用，滥竽充数，甚至互相打架，作用抵消，故虽多见少。

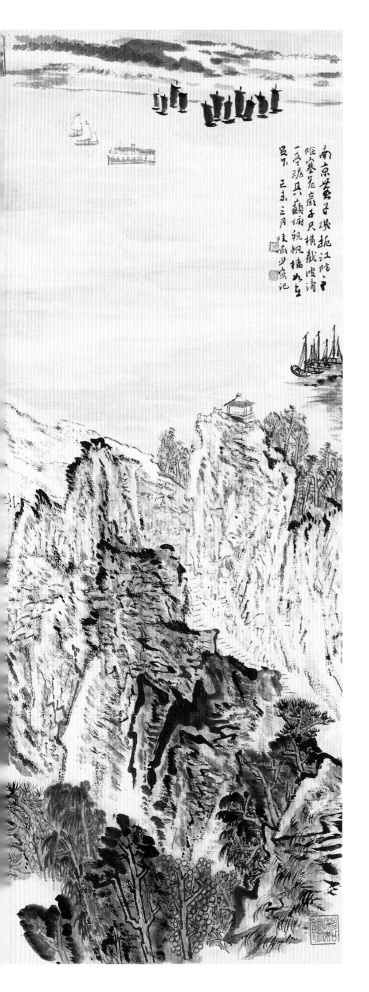

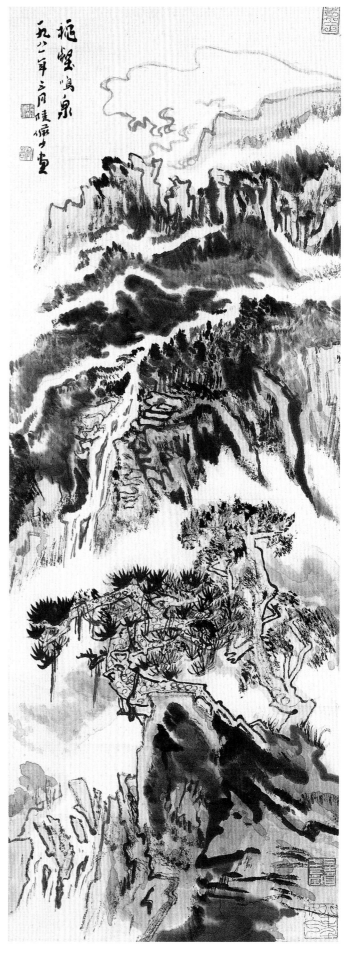

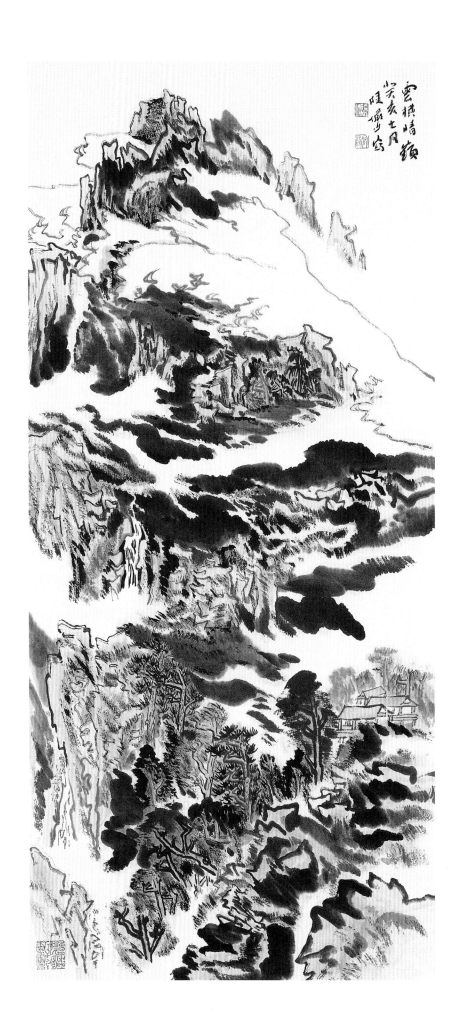

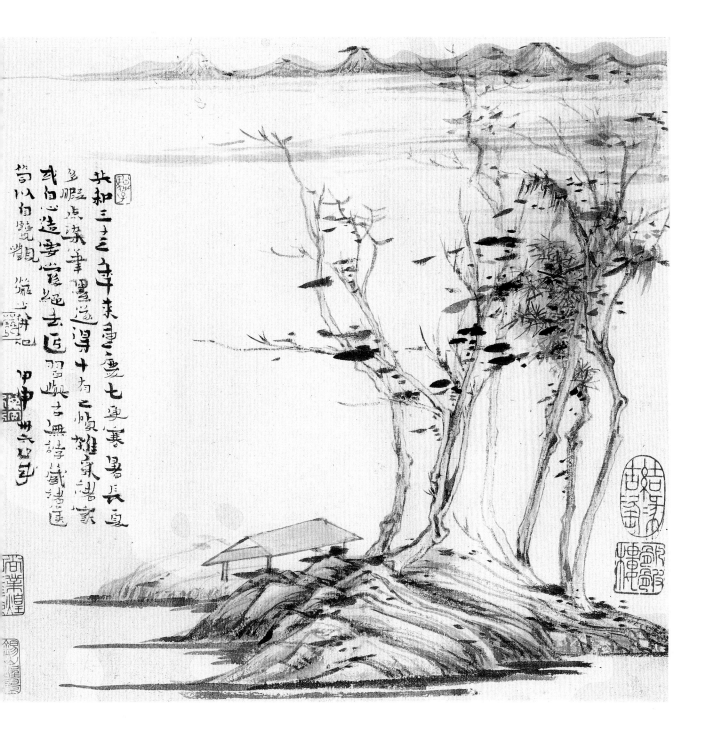

二十六、章法生发

画到顺手时，先前画了一笔，接下来急忙画第二笔，如波连潮涌，笔笔紧跟，下笔不能自止。而在章法之间，续续生发，虚实得当，笔畅神怡，如是血脉相通，精气相贯。但也有时画不下去，则凝神贮思，以蓄其势，及至绝处逢生，反得奇景。所以我的经验是作画不打草稿，虽巨幅经营，也只打一个小稿，安排大体位置，然

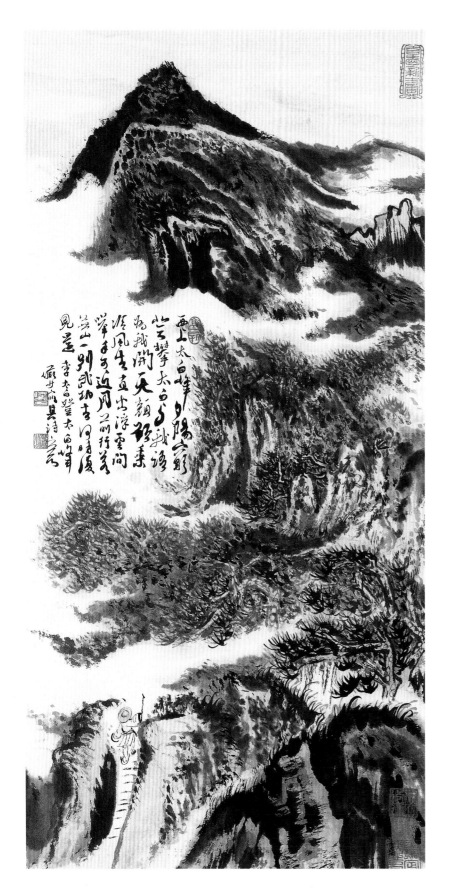

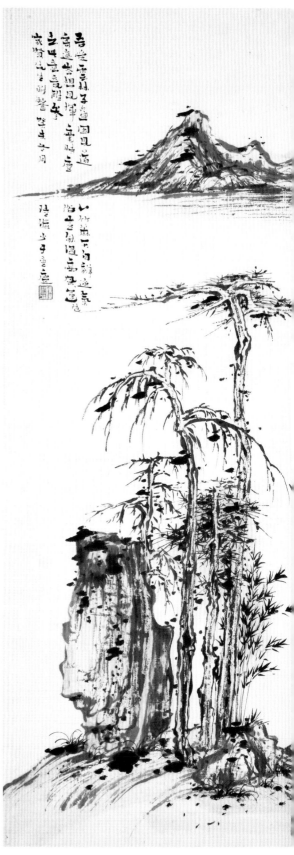

后下笔，偶然得意，自觉官止神行，奇思壮采，合沓而来。如果一树一石都极精到地勾出，这样草稿打死，下笔反受拘束，既无得心之意，何来应手之乐。所以我的体会：所谓良工苦心，惨淡经营，也只是创造意境，部署位置，决不在树石向背、大小、方圆之间预先勾定。

二十七、虚实

画贵虚灵，不宜刻实。所以用笔要多用虚笔，少用实笔。用虚使人联想起轻和白，但善用虚者，看似轻而实重，看似白而不空。虽然笔毫在纸上轻拂而过，或则细如发丝，势若飘扬，但这仅仅是虚而不是轻。用笔要有内劲，则虽轻实重；画面虚，就要留白多。这些白处，一种是山石的受光处，或则天、水、云气。不管是什么，在画时要注意白处，而不要只看到黑处，古人所谓"计白当黑"就是这个道理。要知道白也是一种色，也是代表一种实体，想到这样，虽白不空。但在一幅画中，不能通体虚灵，只因有了重实，才能衬出虚灵。有虚必须有实，有实而后见虚，虚而后灵，灵而后变。

二十八、用笔功夫

用笔柔毫宜刚用，健毫宜柔用。尖笔不尖，秃笔不秃，做到如此，才见功力。第一靠不断的肌肉训练，要做到把力用到笔尖上。第二要熟知笔性，深体细察，因势利用。笔毫是柔物，但下笔要如刀切，笔的边缘要有"口子"。所谓"口子"，就是墨痕不是到边渐淡，而是到边反浓，积墨凝聚在边缘好像刀切，所以也叫"杀"。用笔能"杀"，才能沉着痛快，才能免去甜、赖、疲、瘟诸病。

能"杀"之法，首先用笔要重，重要有内劲，不是用蛮力。所以有功力的老年画家，手无缚鸡之力，而下笔如金刚杵，如斩钉截铁，此是能用内劲的缘故。能用内劲，即使仅有半斤气力，用到笔尖，已绰绰有余，安用其多。但是做到这点，不是想做就做，想能就能。全要靠平日不断的训练，而写字是最好的训练办法，我们不能毫无目的地凭空圈圈划划，总要有个依附，否则日久必致生厌，而且也不全面，

所以学画宜兼学书，练习写字。字写好了，不仅题款可以增加画面的美观，而且在画时，对于点线用笔，帮助实多。为什么常常遇到这样学画的人，初学时画还可观，到后来就进步不快，甚至停步不前。当然还有其他因素，我看缺少写字功夫，或多写而训练不得其法，是一个很大的因素。

二十九、呼应顾盼

在章法上，不论实处或虚处，各个部位都要有呼应顾盼。因为国画山水采取散点透视，在章法上内容比较丰富又有变化。一般虚处，大多采取画云的办法，不论烘云或勾云，道理都是一样，形成一幅画面的重要组成部分。有了云气，往来缭绕，更增加其复杂性。

一般画云气大致是在虚的部位，散落在画面的上下左右，这其间就要有呼应，达到顾盼生姿的效果。云气不能只画一块，孤立地存在，有了上面一块，靠近左右也要有几块小的，大小错落，互相呼应。有时虚的部位不一定是云气，也可能是一块大石头，里面没有什么皴擦，笔墨简单，也达到虚的作用，这叫作以实为虚。这种虚也可以和云气的虚互相呼应。一块虚的云气，其形状也要有变化，当在画时，不要只顾到外面的笔墨实处，更要注意到内部云气的形态，大小相间，或聚或散，以与实处，互相搭配。至于实处，也要有呼应。一幅山水画不能只画一块石头或一棵树，重点与重点、实与实之间，也要互相有呼应。虚实相生，轻重相间，聚散错落，摇曳生姿，总之以得势最为重要。

三十、执笔法

六法中骨法用笔，把用笔提到一个很重要的位置，用笔首先执笔，执笔无定法，作画不比写字，写字虽有八法，但可以用同一的执笔方法。作画的要求不同，大大超过写字，其大要指实掌虚，四面出锋，回旋的余地要大，这是总的方法，但指实不是执死不动，尤其中指必须微微拨动，因为五个指头，大指、食指、中指紧紧执

住笔杆，其余无名指和小指只不过起到辅助的作用，而上面三个指头，中指最靠近笔尖，稍动一下，点划之间，便起微妙的变化。

从前有人说作画有关笔性，有的人笔性不好，有细弱、尖薄、僵硬、粗烂、甜俗等弊病。笔性关系到一个人的气质个性。但也有可移改处，如果执笔得法，也可使笔性从不好到好。我的体会：如果在运笔时用中指拨动笔杆，运送笔尖由上到下，由左到右，可以使线条拉得长，中间有变化。而这样笔锋永远在墨痕中间，取得中锋的作用。而在运笔之间，中指微微拨动，线条便有顿挫转折，波磔相生，可以避免尖薄、细弱、僵硬之病。笔性之所以尖薄、细弱、僵硬，问题在于笔画线条之间没有东西。所以线条之间有了东西，多少可以减轻这些弊病。线条好了，一则可以加强物体的质感，再则有了变化，也经得起看，不是一览无余，可让观者玩味无穷。

三十一、用笔中锋

用笔不是笔杆垂直竖起，就是中锋。中锋的好处，在于丰实壮健，而无偏枯纤弱之病。所以不论写字作画，都贵中锋。写字可以用同一个执笔姿势，只要中间能换笔，就可以达到中锋的效果。作画要求不同，它横拖竖抹，作用多端，因之不能

永远竖起笔杆，有时把笔卧倒，也可取得中锋的效果。所谓中锋，要求笔尖永远在这一笔的墨痕中间，而不是偏出墨痕的边缘，做到万毫齐力，这样不论竖笔卧笔，拖笔逆笔，都是中锋。

三十二、用笔要圆

　　所说执笔无定法，归根到底只是用笔无定法。然不定中也有定的一点，就是用笔要圆。圆的对面是尖薄偏枯，僵硬不糯，断续无气，妄生圭角。要做到圆，第一，笔锋必须永远在墨痕中心，也就是中锋。笔平划是中锋，但转了一个弯，笔锋偏出墨痕边缘，就不圆，就不是中锋，这样必须换笔，那么笔锋又回到墨痕中心来，还是中锋。不论竖笔、卧笔都是一样。前面讲到的执笔法，三指紧执笔杆，二指辅助，指实掌虚，是竖笔的执笔法。讲到拖笔，尤其向下拖，执笔的方法就要改变，好像单勾法，大指、食指二个指头在上面从相对的方向执住笔杆，其余中指、无名指、小指三个指头在下面托住笔杆，近于执钢笔或铅笔的方法，所不同的只是指头要伸直一些，又不要执得太紧，笔锋同样要藏在墨痕中心，这样也可达到圆的效果，叫作卧笔中锋。拖笔是卧笔中锋的一种，偶然用上，可以取得用笔变化的效果。但切忌通幅皆拖，处处拖，就少变化。用笔要竖得起，卧得下。有些人拖惯了，只能拖，不能竖，那不好。所以竖笔拖笔，必须穿插交叉互用，因势而行，切忌做作，以达到运转自然，圆浑无碍，才是佳制。

三十三、线条大小

　　上面所说竖笔、卧笔之外，又须尽量运用笔的工具特点。国画用柔毫尖锋。一支笔头有笔尖、笔腹、笔根三个部分。运用笔尖时，要提得起，留得住。画一根线条，要用全身的力量送到底。送的时候中指向下按，同时臂腕向里拖，中指微微拨动，摇曳生姿，不是平划过去。这样线内就有东西，有了东西，就留得住。如我们时常听到说，某人笔头大，某人笔头小。不是线条粗了就笔头大，线条细了就笔头小，

要知道笔头大的人，即使画了一根线条细如发丝，它还是大的；笔头小的人，即使画一根粗线条，它还是小的。笔头的大小，要看它笔毛是否铺得开，线条里也有东西，笔头就能留得住，也就大了。

三十四、用笔提按

笔既要提得起，还要揿得下。执笔法中所说起倒提按，就是这两个方面。提得起，用笔尖；揿得下，就要用笔腹、笔根。小揿用笔腹，大揿用笔根。要一揿到底，揿得重，不管笔头上水多水少，或湿或干，要有决断，无所疑忌。切不要欲揿又止，不重不透，观望不前，犹豫不决。这样才能达到沉着痛快的效果。尤其提揿二者穿插互用，抑扬收放，产生节奏感，画面就不平，有韵味。

三十五、用笔诀窍

中指拨动，是用笔的诀窍。但要用到创作中，必须经常训练。其法把注意点时刻放到中指上，使中指觉到有重量，而且好像有长一节的感觉。无事时，空手拨动中指，让它本能地自会拨动，积久之后，对用笔大有帮助。此外还需训练运腕要求腕的运使圈得转。就靠平时不断地训练画圆圈、打圈子。把指腕运活，配搭紧密，以达到圆转无碍的境界。训练打圈子之外，还需练拉长线条。长线条有直线和波浪纹曲线多种，都要运用中锋一笔到底，那就不止运腕，同时还要运臂，拉时腕不能

靠在桌面上，正中端坐，利用腹部呼吸，沉住气，目光盯住笔尖，执笔要较高，笔杆垂直竖起，中指微微拨动，徐徐划过去，这样不论横线直线，都能出于中锋，而且能拉得长。有的人不能拉长线条，不到二三寸就气断，就是不知道这个方法的缘故。要知道线要拉得长，圈子要圈得圆，在山水画技法上是基本功训练的两个重要方面。

三十六、落笔和收拾

古话"大胆落笔，细心收拾"。初落笔时，胆子要大，着重笔的运用，就是用笔要有变化。当落笔之前，大体心中要有个底稿，至于细部，往往画了一笔，从这一笔的笔势生发出下一笔，也就生发出一个细部的章法来，预先想是想不出来的。所以稿子不能打得太细，老辈画家，作画每幅不打稿子。

我的经验是每画一图，先看幅式横直阔狭，要画什么，大体怎样章法，怎样取势，既定之后，至多画一个小稿，表出位置，心中记住，也不必在纸上打木炭稿，就可以下笔。这样做，画出来就活，变化就多。而给看的人探索不尽，把趣无穷。大胆落笔，不能笔笔好，不好的笔，要随画随改，以达到笔笔能看。粗笔细笔，按笔提笔，浓墨淡墨，枯墨湿墨，大体已定，回过头来，细心收拾，不到之处，随手勾搭，修补填空，这样墨稿画好，必须设色的，就可以设色。第一次色上去之后，等干后，把一些脱落的地方，榫头碰得紧些，因为着了色，有些墨笔不到之处，就显露出来，所以还须收拾一遍。如是笔墨已足，看块面的颜色是否已够，不够再加染，也不要通体染。再等干，然后在树叶以及山石凹处再点色，要看出笔触，顺了墨笔的势道罩上去，这样可以不腻而得到丰富的效果。

三十七、点和线

点、线、块是山水画的基本功力的表现形式。它是依附物体的形象而存在，所以离开了物象，就失掉了它的作用。我们不能孤立起来讲点、线、块，要求做到运用适当的点、线、块，恰如其分地把物象表达出来。三者之中，尤以线最为重要。

实则皴也是线的一种形式。唐代以前，山水画不用皴，主要用几根外轮廓线来表达山石。下至五代北宋，山水画完全达到成熟的阶段。山石上既有线的勾勒，也有皴擦，分出受光面和背光面，使山石有了立体感。到了元代，创为水墨画，其中几个高手都能运用水墨画在麻纸上的效果，恰好地表现出物体的质感和空间感。但也渐渐地着重笔墨趣味，有把点线孤立起来的趋向。明清一些所谓"正统"画家，大多数不从自然界中汲取养料，仅仅在故纸堆中讨生活，模拟前人的笔墨，而不去研究前人为什么用这样的笔墨来表达物体，及其末流，笔墨毫无生气。自清代中叶以后，达于极点。解放以后，山水画家深入生活，以大自然为蓝本，使山水画有中兴的趋势。但是没有一定的基本训练，也很难达到得心应手，把对象在写实的基础上提高一步描绘出来。一幅画是聚集无数的线和点组织而成，既要点线之间映带顾盼、打成一片，又要求经得起细细推敲，一点一线都能清楚地说明问题，看似融洽，却又分明，这样画就耐看。

三十八、皴法

唐以前，山水画中山石无皴，到了唐代后期，以至五代，山石才有皴。有了皴，山石就有质感飞立体感。天下的山分两大类，即土山和石山。所以皴也有两大类，披麻一类，表现土山的形体；斧劈一类，表现石山的形体。卷云、荷叶飞解索、牛毛等是披麻皴的变体。大斧劈、小斧劈飞豆瓣、折带等是斧劈皴的变体。此指其大体而言。我们尽可在此基础上，创为新法。或两种皴法相合而成，或这一种皴法稍加变异，自成面目，以适应所要表现的对象。天下的山和石，如水成岩、火成岩、土戴石飞石戴土等等，千姿万态，所以每个作者，必须掌握多样的皴法，才能表现出各个具体的典型面貌。

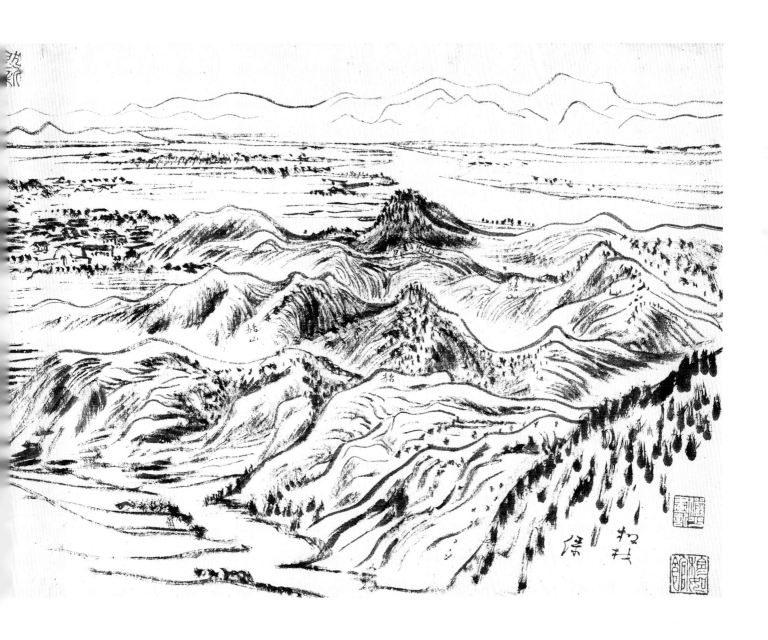

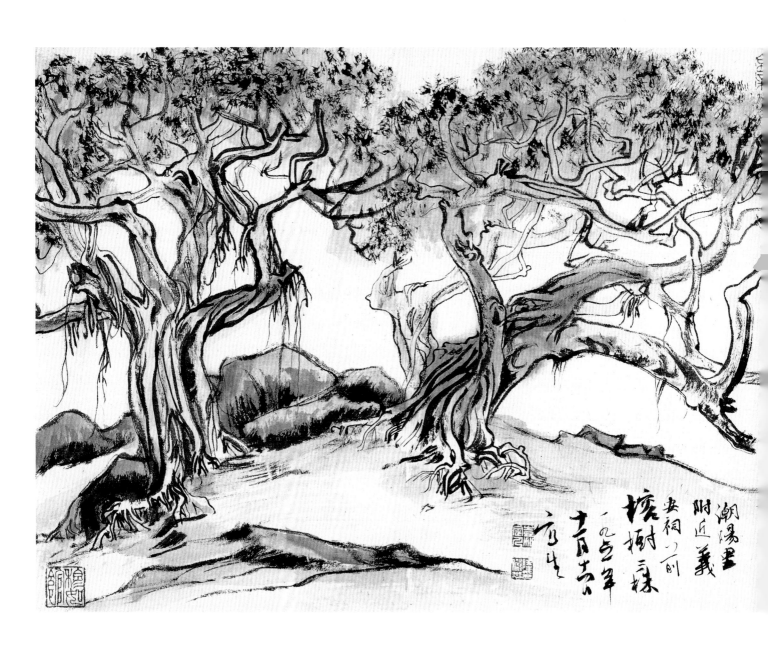

潮陽里
附近義
安祠之前
塘樹三株
一九八〇年
十月吉日
方生

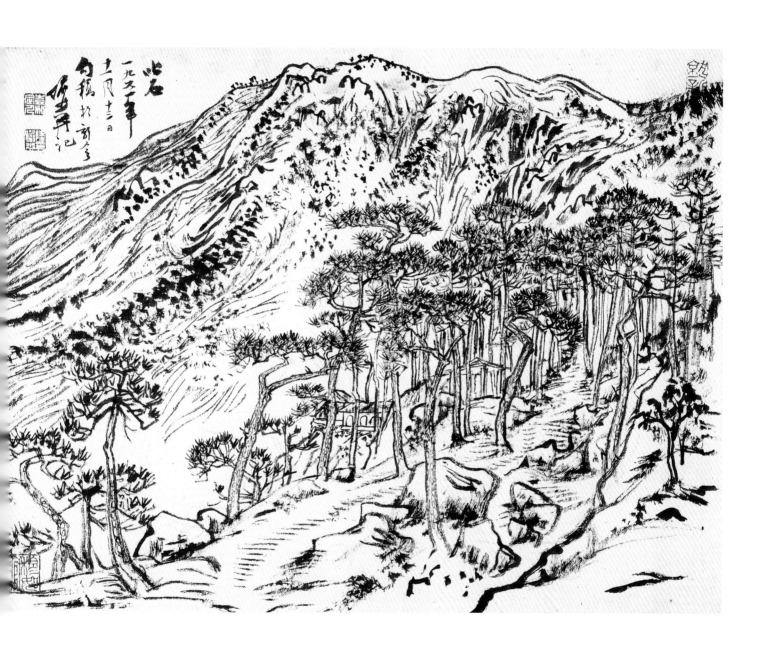

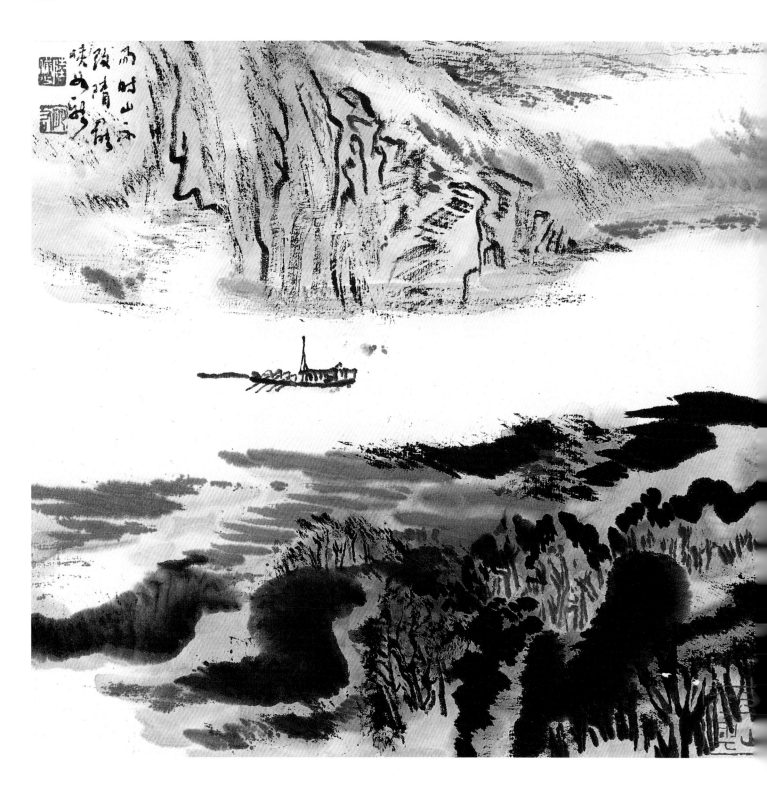

三十九、用笔要毛

作画用笔要毛，忌光。笔松乃见毛，然后有苍茫的感觉。但不是笔头干了才见毛，湿笔也可见毛。要做到笔松而不散，笔与笔之间，顾盼生姿，错错落落，时起时倒，似接非接，似断非断，虽湿也毛。毛之对面是光，松之对面是紧，光与乎相关联，紧与结相互生，不光不平，不紧不结乃见笔法。松忌散，不散宜紧，但紧了又病结，笔与笔之间相犯乃结。如果各顺其势，情感相通，互不打架，则虽紧不结。笔与笔之间既无情感，又无关联，各自管自，这样虽松而病散。如果相生相发，顺势而下，气脉相连，虽松不散。

四十、用笔入纸

下笔时把精神的注意点直接灌注到笔尖上，全身之力也随着到笔尖之上，如是笔像刀刻下去那样能入纸内，而不是漂在纸面。同时笔尖所蘸之墨徐徐从笔尖渗入纸内，这样笔既劲健有力，墨也饱满厚重有光。积点成面，画就有精神。

四十一、用笔为主

墨从笔出，下笔之际，笔锋转动，发生起倒、顿挫、粗细、徐疾等变化，其变化是利用墨来记录下来，如果无墨，空笔转动，不留痕迹，何以见用笔之妙，所以墨为笔服务的。至于墨的浓淡和干湿，也是在笔头上出效果。如湿墨（水分较多的墨）行笔要较快，用湿墨笔多提起，用干笔多撇下，因势利用，功夫还在笔头上。所以一般说用笔用墨，好像两者是并行的。实则以用笔为主，用墨为辅，有主次轻重之别。至于用水墨烘托云气等等，虽曰用墨，但非用墨主要之点。所以初学作画，必须训练用笔方法，要全身运气把力量用到笔尖上，基本功夫打得扎实，用笔既好，用墨自来。所称"墨分五彩"，笔不好，决无五彩之妙，关键还在用笔上。国画传统技法，用笔最重要，其次用墨。自从元人创为水墨画，以用水墨为主，间以敷彩为辅，墨质轻，加上渗水的纸，其变化之多，为其他画种所不及。

四十二、用墨法

用墨之法，要想到"泼、惜"两字。不干不湿，浓淡适中，当然也是用墨之一法。然而通幅如此，那就平了。泼墨法是用极湿墨，即笔头蘸上饱和之水墨，下笔要快，慢则下笔墨水渗开，不见点画。等干或将干之后，再用浓墨破。即在较淡墨之上，加上较浓之笔，使这一块淡墨之中增加层次。也有乘淡墨未干之时，即用浓墨破，如是浓墨随水渗开，可见韵致。或则笔头蘸了淡墨之后，再在笔尖稍蘸一点浓墨，错落点去，一气呵成，即见浓淡墨痕，不必再破。但一幅之中，都用泼墨，也见其平。所以在适当的地方，间以惜墨法。就是干墨或燥墨勾出物象，稍加皴擦即可。泼墨得法，淋漓烂漫，有骨有肉，不得其法，则物体不分，模糊臃肿，所以泼墨之中，还须见笔。如果通幅用的是纯惜墨方法，笔头水分极少，有人形容每笔全从口吮而出，干笔淡墨，所谓"惜墨如金"，画好之后，有氤氲明净之感。但也可以在适当的地方，一处或几处用上泼墨法，在干笔淡墨之中，镶上几块墨气淋漓的泼墨，可以使通幅神气更加饱满。或者觉得在这一部分全用干笔淡墨，精神不够，可用浓湿墨顺着干笔的势道，略略加上几笔点或短划，以提神贯气。这也叫"破"，破者破其平，所以淡墨用浓墨破，干墨用湿墨破，一个目的就是让画面不平有层次。因之泼墨惜墨可以穿插互用。古人所说"王洽泼墨，李成惜墨，两家相合，乃成画诀"，就是这个道理。

四十三、用墨光润

用墨要光，光者润也，亦即一片精光的意思。所谓"墨分五彩"，乃是一片墨色之中，浓淡、干湿、厚薄，层层映带，既分明见层次，而又融洽打成一片。莹然光洁，不腻不燥，乃见墨法。

墨润非湿之谓，干笔也要见润。要于枯淡中见丰腴。墨由笔生，笔不偏枯，墨自丰腴。笔毛铺开而不散，下笔平均着力，如是墨虽干亦润而不见燥。必须笔头上有功夫，心中要有一种定力，不管笔头上有墨无墨，我还是我行我素，不为所动。做到这点，是不容易的，必须经过不断的锻炼，而后达到这个境界。每有初学的人，画了一二笔，就要去蘸墨，弄到不干不湿，那就平了。

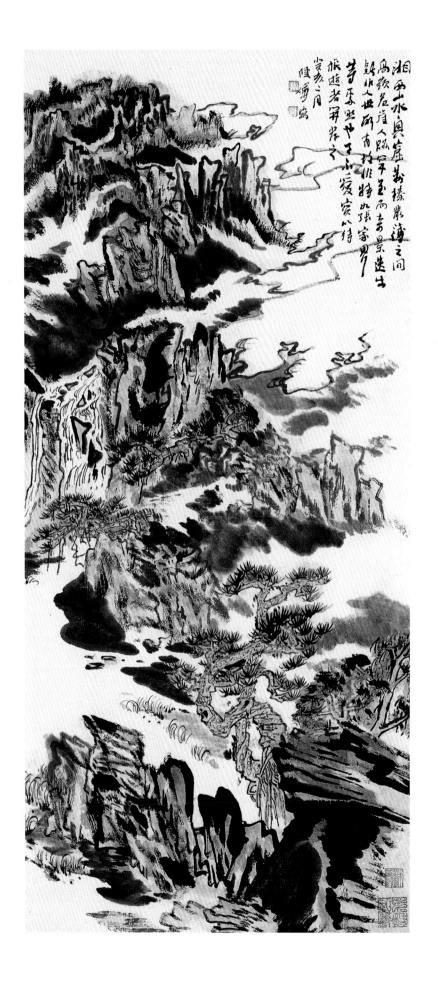

湘西山水奥壑幽榛巖蓧之間
高巖名崖人跡罕至墨而奇景迭出
余此世所有寫此張家界
苦寫此也于此寫家賓以詩
旅遊者莫茫茫
少亥二月陸儼少

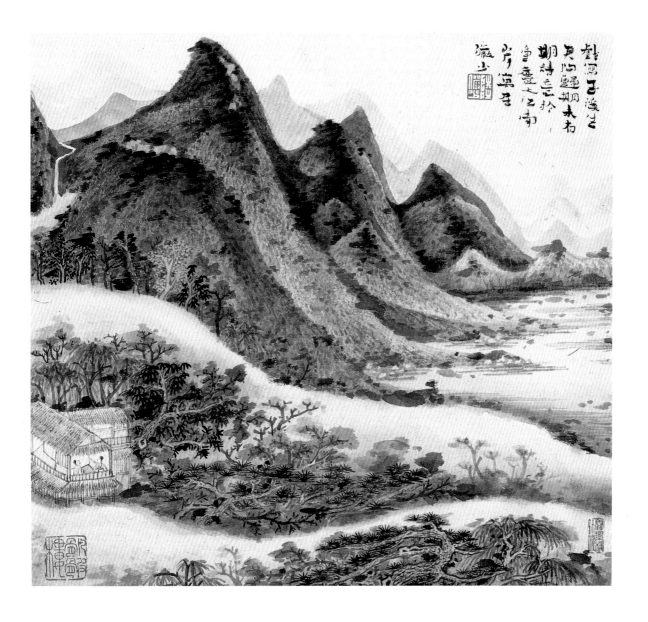

四十四、由浓入淡

元代黄子久《写山水诀》称"画石之法，先从淡墨起，可改可救，渐用浓墨者为上"，这句话对惜墨如金的画法是不错的。但是一般人误解作画都要由淡入浓，那就错了。惜墨如金仅仅是画法中的一个方面，另外一个方面是泼墨，那就不能由淡入浓，必须由浓入淡。即如一般画法，在局部必须露出生辣的几笔，这几笔也不能由淡入浓，而必须由浓入淡。因为先画淡，后加浓，模糊了笔墨痕迹，也就不生辣，而这生辣的几笔，却是全画的提精神处，没有了，棱角一去，也就失去了精神。所以这浓浓的生辣几笔上面，一点也不能再加淡墨。只有在它旁边渐淡处，层层加深，既见生辣，又见浑厚。我以为最难的还是用笔，虽是用墨，必须见笔迹，做到沉着痛快。用笔不好，效果全失。

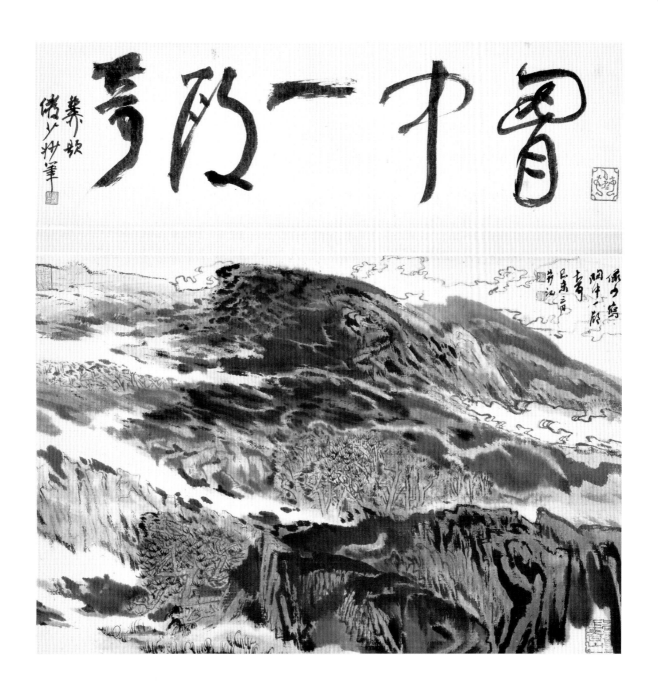

四十五、墨骨

作山水画，墨骨最重要，墨骨好了，可设色，亦可不设色。如果笔笔精到，有很优美的线条和点子，恰当地表现了物象，在这种情况下，宜施淡色，不让它掩盖墨笔。如果用了重色，如石青、石绿、朱砂、石黄之类遮盖力很强的矿质颜料，把墨骨掩盖了，就很可惜。所以当下笔之前，设色与否，要心中有数，如果用石青、石绿等重色，墨骨宜简少，如是既不遮盖墨笔的好处，又不因下面有层墨骨，而有损于颜色的鲜明。墨与色要起相辅的作用，做到墨不碍色，色不碍墨，墨中有色，色中有墨，互相配合，相得益彰。

千里江山图（局部） 王希孟

四十六、设色主调

设色要有个主调，或偏重热色，或偏重冷色，在下笔画墨稿之前，要预先有个底，有些地方应该留白以备上色。逐层照顾，不致让墨与色互相打架，引起"腻"、"脏"、"结"、"乱"等弊病。设色要单纯，要偏重一个调子，不要红一块、绿一块，没有一个主调。但在单纯之中要见丰富，有时在几种热色之中，加上少许冷色。冷色亦然，层层衬发，以达到既单纯又丰富。也有在一幅画之中，分成几个段落，大致分成二个段落，上段主调用冷色，下面一段可以考虑用热色，但是主调虽然不同，也要达到统一。两者之间，可用一些中间色作媒介。

传统用掩盖性的矿质颜料，每多在设冷色之前，用热色打底，如上石绿用赭石打底等等。再有在绢素或薄的纸上作画，每用石青、石绿、铅粉、朱砂、石黄等重色涂在反面，衬出正面的颜色，使其明净。当今，锡管颜料多种多样，尽可试用，以补救传统用几种原色不免单调的弊病。但国画终究以笔墨取胜，如果一味追求逼真而欲和彩色照相相比拼，则也失去了国画的本质。而且目前用生纸，着笔有痕，又容易渗开，不易补救，恐怕不易讨好。不过国画设色，在传统经验上尽可发展，我们不妨尝试，摸索出一条路来，打破陈规，自创新貌，是完全应该的。

四十七、青绿法

如画青绿山水，必须预先做好准备，不是画好墨骨，而是已经渲染水墨，成为一幅水墨山水，在此基础上，再加石青、石绿，成为一幅青绿山水。这样青绿上色，

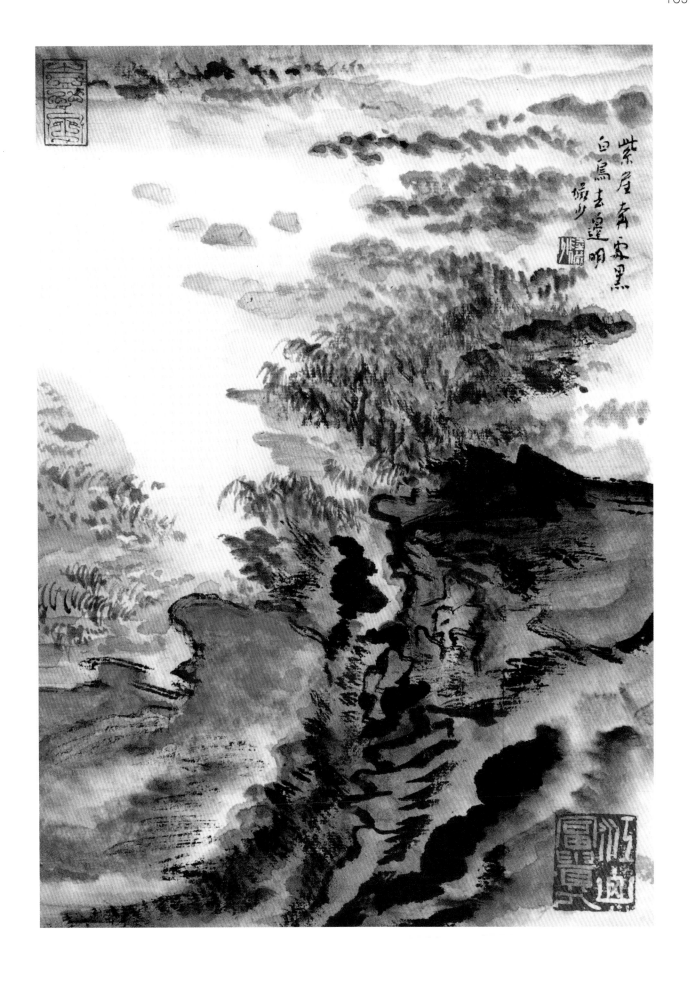

紫屋青霞黑
白鳥去還明
埭少

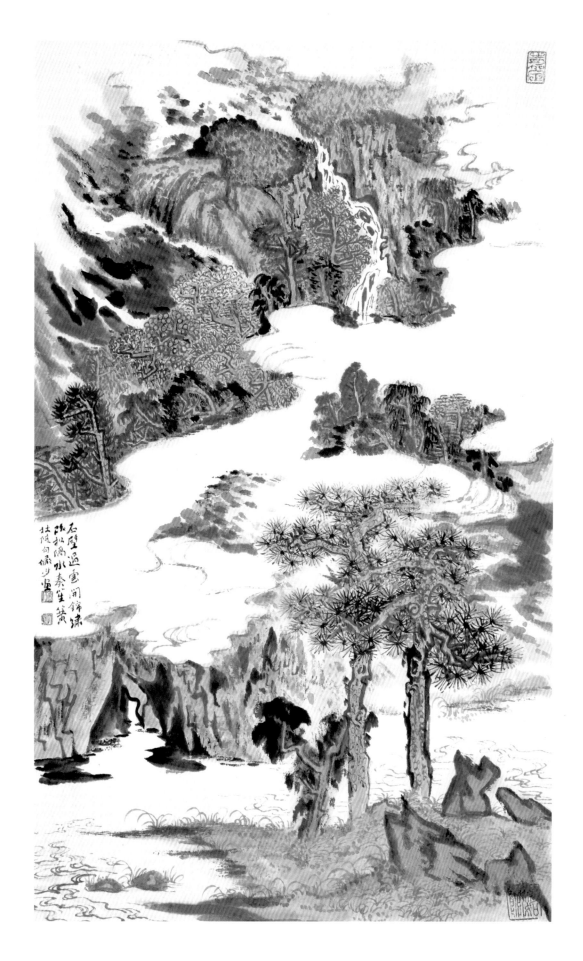

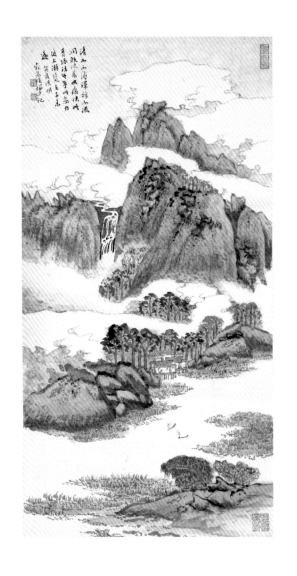

一定弄得很脏，不能明净。但也不一定要像唐代大小李将军那样的大青绿法，空勾无皴，上了青绿再勾金。这种金碧山水富丽堂皇，我们并不摒弃，而且在此基础上，可以改进发展。但除此之外，尽可利用国画颜料石青石绿的特殊色彩，并结合宋元的皴擦和浅绛的设色，取精用宏，既有传统又有新意。我的经验是在画墨骨时，必须有意留出一些空白之处，以备上石青、石绿。未上之前，先用赭石或汁绿等作衬色，于此上面，通体上石绿，不宜一次上足，必须分几次逐层罩上，然后再于全画中间重点的凸出阳面上，加以石青，也不宜一次上足，需分几次罩上，这样才能取得清而厚的效果。画青绿山水一定要做到清而厚，如果清而单薄或厚而腻浊，都未达到理想的效果。设色大体完成，最后用墨或汁绿于石青、石绿之处，加以皴擦或点苔点；或则在青绿之间，镶嵌几块墨色山头或石块；或则只在山石上设青绿，而丛树墨画不设色，仅用赭石或墨青染树干；或则仅在一幅画重点之处设青绿，余部纯属浅绛设色；或则大片丛树，秋来丹翠烂然，其树叶设以朱砂、胭脂、赭黄、石青、石绿等，而山石墨画不设色，甚至留白也不用水墨渲染。总之法无定法，是在善变。

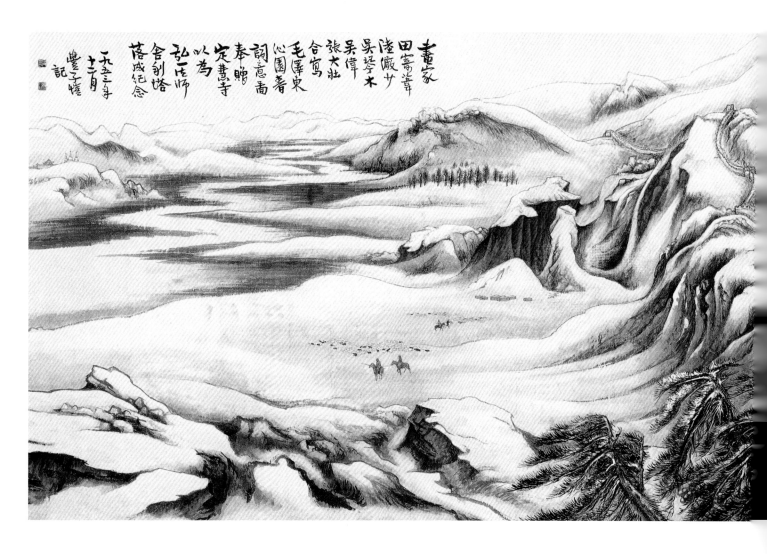

画家
田寿章
陆俨少
吴琴木
张大壮
合写
毛泽东
沁园春
词意画
奉贈
定慧寺
弘一法师
舍利塔
落成纪念
以为
一九五三年
十二月
丰子恺
記

四十八、设色变化

我画山水，一般设色常以浅淡为主，不让颜色掩盖墨笔线条，但这仅仅是设色的一种，我们也决不能排除重设色。古代画用色简单，只不过赭石、花青、藤黄、石青、石绿等几种，而且多用原色，很少调和应用。主要靠墨骨的枯湿、浓淡、繁简等变化，颜色仅是起到衬托和辅助的作用。所以设色虽是浅淡或简单，而不觉其单调，仍是收到色调丰富的效果。但是我们不能满足于古法，古代没有的颜料，现在有了；古人没有的设色方法，尽可创新自运。

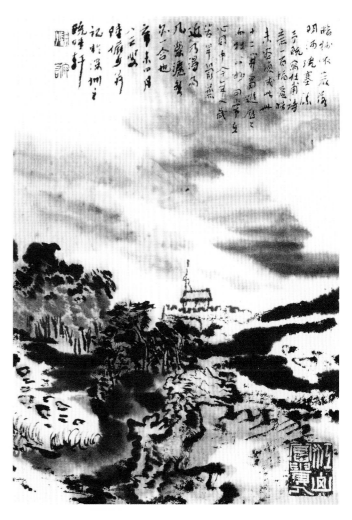

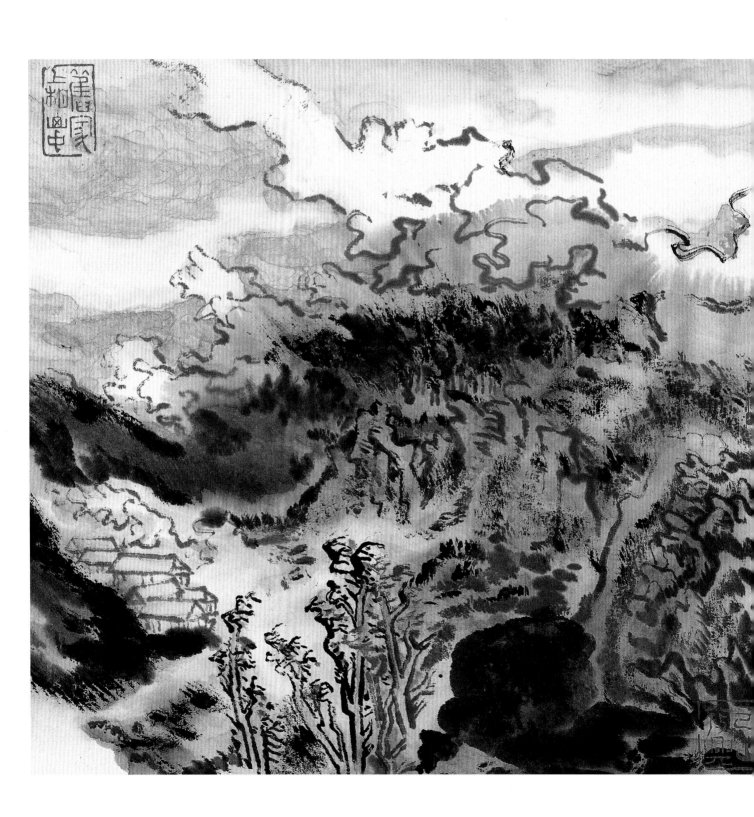

四十九、加得上，放得下

设色不是蘸了颜色平涂上去，尤其在第一遍颜色干了之后，必须重加点染，做到色彩丰富而有厚重感。但加第二遍颜色，不能平涂，也要见到笔迹。必须顺着墨色的笔路，层层加上，中间石骨阴凹处，用短划或点子加上，不可交错乖乱，否则就要腻。也不可依着墨笔路子一丝也不移动地加上，这样就要结。画山水不能一遍即了，必须一遍二遍地加，才能厚，才能使人有完工的感觉。但是"加得上"是一道关，初学每每加不上，第一遍画好之后，再要加，就无从下手。或则一加就腻、就结，或则不敢加，看上去就不完工。何处应加，何处不应加，心中要有个数。大致实处重处要加，甚至有的地方要加得结实，一遍二遍地加，不让它透一点风。有些地方少加，或者干脆不加，即所谓"放得下"。

五十、肮脏和干净

肮脏和干净是一对矛盾。但是山水画既不能脏，也不能太干净。行话所谓"邋遢山水"就是说山水画不能太干净。要松毛，要粗服乱头，要苍苍茫茫，要剥剥落落。所以这种山水画，虽曰邋遢，但不是脏，看上去还是墨色生光，通体明净，乱而不乱，有条不紊，这是一幅成功的山水画所必备的优点。有别于运笔紊乱、用墨无方、黑气充塞、点污满纸，这才是脏，是山水画中的毛病。至于干净，一件美术作品，如果不干干净净，满眼肮脏，还有什么可取呢？但在这里的所谓干净，是有引号的。指一味细谨，放不开手，笔与笔之间各不相关，墨与墨之间亦无联系，用笔板结，用墨用色单调无味，干巴巴生气全无。这也是山水画中另一种毛病。我们时常看到有的人下笔就脏，有的人下笔就是这种"干净"，一时很难更改。我看多读书，多写字，脏者求其收，"干净"者求其放，使笔墨精炼，飞动变化，洗刷恶浊，招来清灵，时时存想，习而久之，是可以更改克服的。

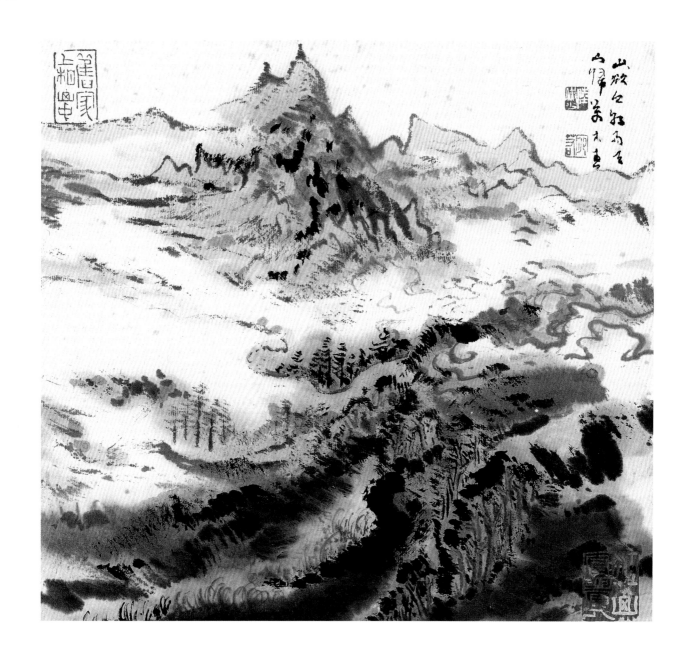

五十一、放和收

画要放，也要能收。画山水首先必须摸清楚山石的向背结构、峰峦及其龙脉的起伏走向、树的分枝、泉流的源委、云气的往来、道路的出入、桥梁屋宇的位置等等，甚至一根细草、一丛芦苇也都要有交代。初学时期，没有细致而精到地摸索一番，使它了然于胸中，这样就想放，就想超脱畦径，创立面目，正因为没有经过收的功夫，心中无数，放手乱涂，笔墨无方，徒惊世目。如经细细推敲，墨团之外，内容空虚，一无所有。而且习惯于这样的"放"，尽情直下，如脱缰之马，不可收束，就是回过头来，再想做点基本功夫也不可能。所以一定要在早年时期扎扎实实做基本功，等到火候既到，这时面目已具，创法有成，放笔直下，似不思考，而实精思熟虑，无懈可击。所以在初学的时候，不宜放得过早，会限制将来的提高。

五十二、沉着和痛快

沉着痛快，是评画的很高标准。沉着和痛快，是两回事，往往沉着了就不能痛快，痛快了就不能沉着。二者一静一动，好像不可兼得。实则二者毫不矛盾，相辅相成，缺一不可。如果只有沉着，而没有痛快，笔墨就要"呆"、要"木"。如果只有痛快而没有沉着，那未所谓痛快，每每要滑到"轻"和"薄"上去。所以有了沉着，再加痛快，才能做到笔墨运用的极致。我的经验是下笔之前，必须运气，运指腕。然后下笔之际，气沉丹田（利用腹部呼吸），同时很灵活地运用指和腕，心有定力，下笔直书，做到既扎实又飞动。平时加强训练，脑子里时常要有此境界，日积月累，功到自成。

五十三、画贵自然

山水画首贵自然，切忌做作，不但在章法上要来龙去脉，开合清楚，顺情合理，毫不牵强。就是在用笔上，也要挥写自如，节奏分明。作者有此情调，看画者才能与之共鸣，收到舒畅愉怡、精神向上的效果。如果不是这样，用笔欲行又止，妄生圭角，霸悍狂怪，不近人情，看之别扭，即不是好画。画有画品，因人而异，首贵乎真。有时从容不迫，云烟落纸，弄笔如弹丸，随意点染，皆成文章；有时揎拳卷袖，狂叫惊呼，下笔如急风骤雨，顷刻而就。不论何种画品，第一要真、要自然。急所应急，慢所应慢，有时振笔疾书，有时轻描淡写。好比听琴听琵琶，有时昵昵如儿女语，有时如壮士赴战场，总之轻重徐疾，相互应用，使一幅画有高潮，有低潮，波澜起伏，气象万千，要让览者应接不暇，挹趣无穷。

五十四、养气

作画需养气，做点气功，很有好处。利用腹部呼吸，让气沉丹田，然后笔笔从丹田出，能收能放，从容不迫，举重若轻，既沉着又痛快，保持重心，似险而实正。做到这点，平时可以有意识地把注意点放到右手的手指上，经过长期训练，久而久之，

一只右手丝毫不用力气放在桌面上或者大腿上，要感到有重量，如是，就能把全身的力量运到手指上，再从手指运到笔尖上，笔就重，就入纸。

五十五、亮和暗

古人作画，强调暗；今人作画，强调亮。暗是属于静的，亮是属于动的。暗与亮，动与静，是一对矛盾的两个方面。没有静，哪来动；没有暗，哪来亮。一定要有了暗，才能衬托出亮。所以画要亮，不是通幅明朗虚淡，一点黑墨也没有。这样不能算亮，反之通幅大部黑暗，某处有个聚光点，那就显得特别亮。若画要亮；首先着眼点却要在暗处，把暗的地方做足，来衬托亮，那么亮更突出了。在一幅画的通体调子上面，有的偏重暗，有的偏重亮，要看主题的要求不同。但总的说来，我们要求偏重于亮，灰溜溜的一池死水不是我们当今的时代精神。

五十六、用虚

作画不可老实，要调皮一点。所谓调皮，亦即狡狯，乃是不主故常，自出新意，发前人所未发。未放先收，欲倒又起，虚灵变幻，不可揣测，这样方是狡狯。其要点不外是善于用虚。下笔之际，时时想到怎样用虚，以实托虚，用虚代实，虚实互用，变化多方。兵法虚虚实实，兵不厌诈，才是善于用兵的人。创作一幅画，也好比打仗，即使是堂堂之阵，里面也要有些花巧，一点老实不得，更何况偷袭暗渡，佯攻巧退，用虚可以出奇，出奇而后制胜。画中正面大小，笔墨也是要求变化，此外云烟出没，风雨晦明，有开有合，若即若离，更要令人端倪莫测，不可方物。

五十七、动和静

山水画求其静中有动，动中有静。峰峦、山石、屋宇、桥梁之类，是静止的东西，要画得稳重。云水等要画得流动，草树有风则动，无风则静，在动静之间。画雪景

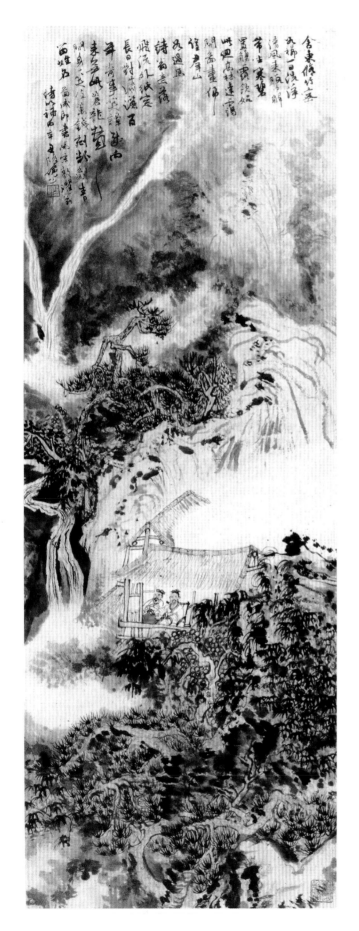

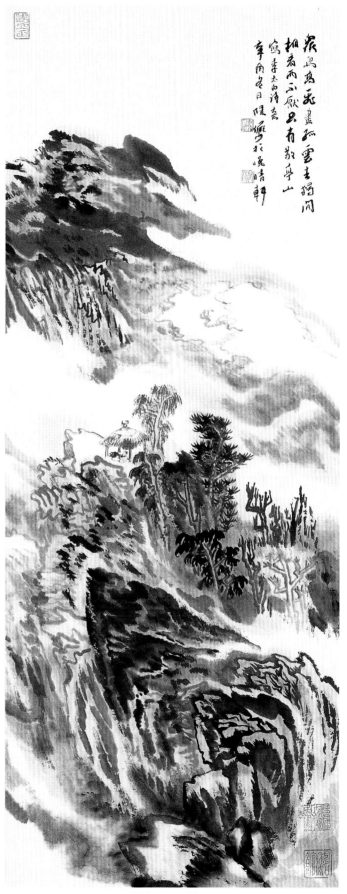

要画得静，画大风大雨要画得动。由于对象的殊异，引起了画法的动静不同。山是静的，由于云气的流动而益见其静；急流是动的，由于礁石的兀峙而益见其动。同样的情形，形成矛盾的两个方面，但要求其统一，形成很好的对比。再如，有的笔沉着凝重，力透纸背，有不可动摇之势，是属于静的方面，如画山石等等。而画云水，用笔流畅飞动，和山石在笔墨上形成尖锐的对比，使动者益动，静者益静。但在另一方面，静中也有动，动中也有静，峰峦因云气的流动，也好像在奔走，急流因礁石的阻挡，也咽塞而徘徊。此就其整个大体而言，在局部细部，甩笔也要动静参用，几笔凝重沉着之间，参以几笔飞动之势，求其不平，而得节奏之美。

五十八、创新一例

传统技法，注重线条，"六法"中所称"骨法用笔"，都是指线条而言。因为积累了千余年来前人的经验，所以在线的运用上，中国画是有其独特的成就，为其他画种所不及。在这方面我们有很多可以学习的地方，而且也应该再加以发展，使它运用得更成熟，为创作服务。自从西画流入我国，它的造型方法，如块面、色彩等等，有独到之处，我们可以学习的地方很多，也应该拿过来，为创新得到借鉴。因为古画注意线条，不讲究墨块，我们如果只从线条上探索，和前人的创作方法接近，容易觉得老。用上墨块，再加上色彩的变化，这些都不同于前人的创作方法，就觉得新了。要新当然可以从枝节上用改良主义的方法去求新，但一定要在方法上有变异，才能有新的突破。

五十九、大块水墨

在山水画上，运用大块水墨，古法中也是少见的，为前人所没有的，为了需要，后人尽可以创造。所以我认为用笔除点线之外，还须善于用块。画面上有了几处大块水墨，互相呼应，能使画面不平。而浓的水墨大块，往往即是一幅画的显眼处，所以也是它的精神凝聚处，也即是重点之处。在创作进行中利用墨块，可以别开境

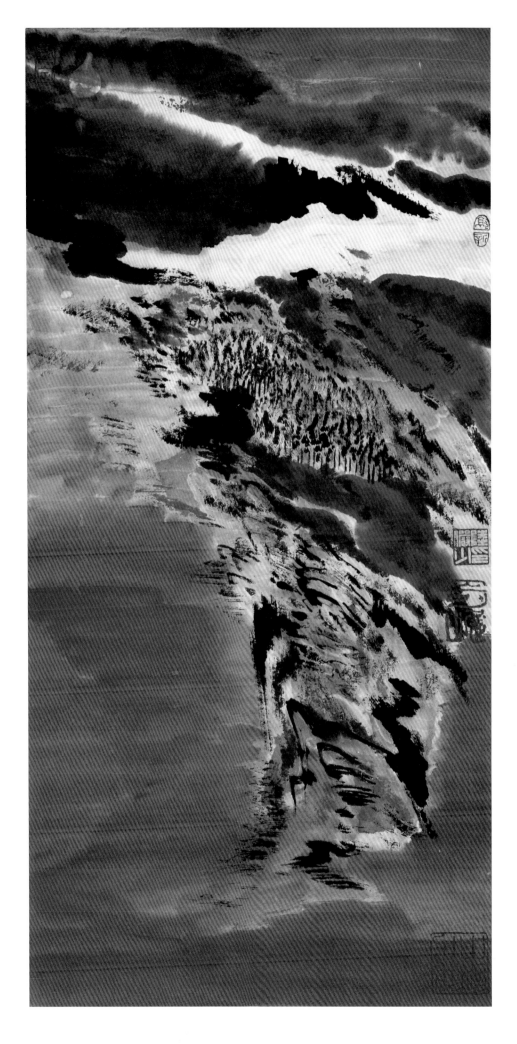

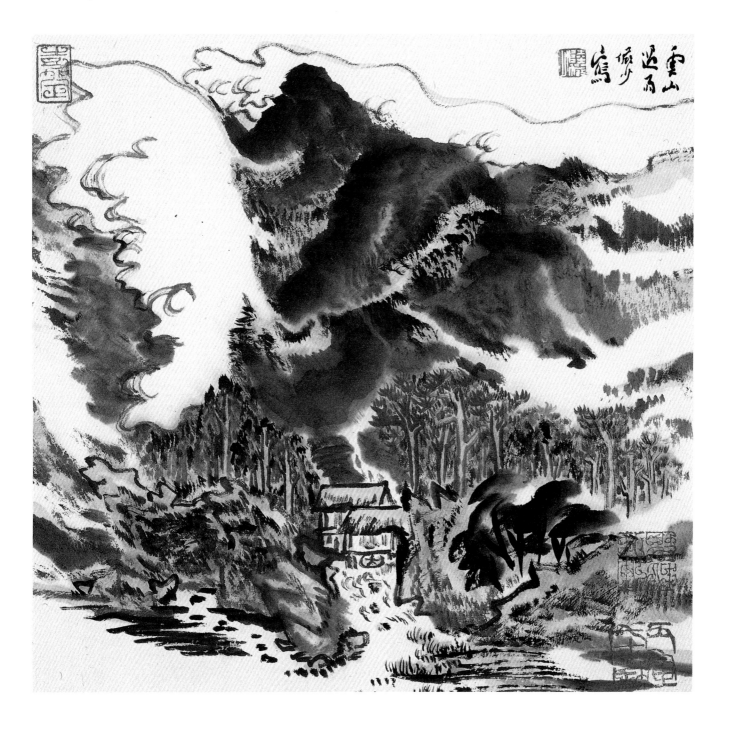

界，创出奇景，非意所及。画大块水墨，饱蘸墨水，必须笔笔铺开，笔根着力，起手处要依附山石或丛树边缘，顺势连续点去，积大点而成块。下笔宜快，如疾风骤雨，合沓而进，顺势屈曲，不宜僵直，墨痕边缘宜毛，以便装点他物。如山石、林木等，可以少露痕迹，即使不画他物，边缘即是云气，也宜松毛，可得云蒸霞蔚之致。但松毛不是笔毫散开，散开和铺开不同，虽铺开而还是聚合。聚合如大军作战，士兵虽分散，而阵势整齐，纪律严明，散开则如号令全失，溃败已不成军。

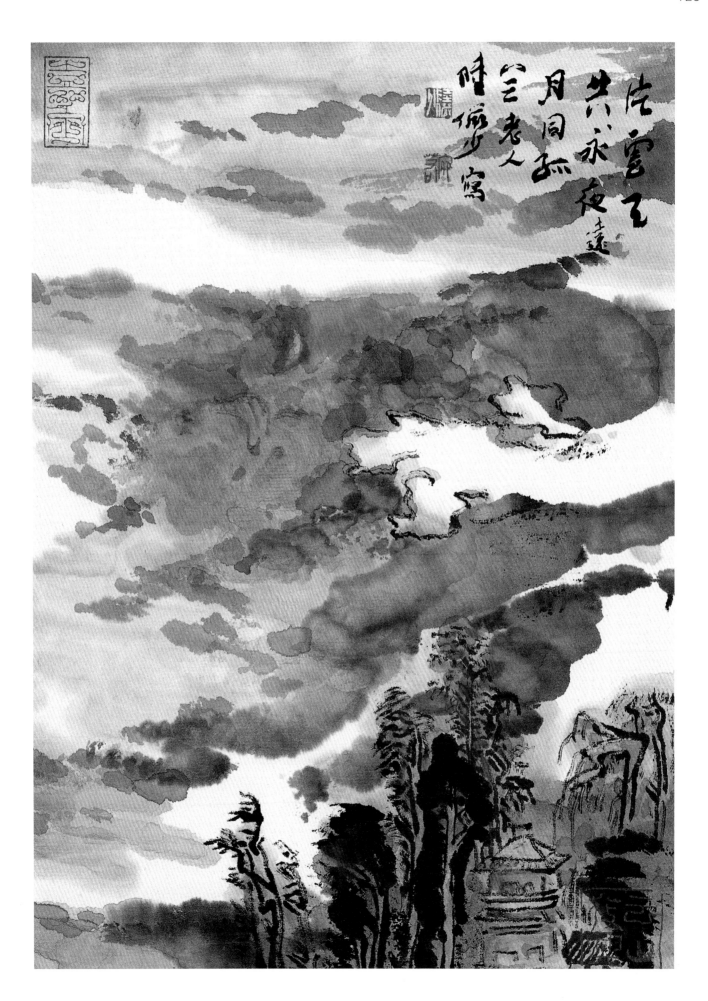

六十、画忌四气

画切忌有甜俗气、犷悍气、陈腐气以及黑气等等。犯甜俗气的就是用笔没有沉着痛快的感觉，也就是不辣，一味软疲疲，用墨浮涨，用色无方，绚红搭绿，甜腻不清，一股馊气，令人欲呕。犯犷悍气的就是大笔挥洒，力量外露，有筋无肉，有笔无韵，对待物象，交代不清，但求快意，毫无含蓄，看似雄壮，实则外强中干，内部虚弱。犯陈腐气的为前人法度所拘，不能自拔，即学前人，也只学到一些糟粕，陈腔滥调，酸溜溜的一点也不新鲜。以上三病，是容易看出来的，独有黑气，不是画面上多用了焦墨浓墨，就有黑气。殊不知黑气的有无，不关用墨的浓淡。所以没有黑气的画，即使通体用浓墨焦墨，甚至用宿墨，横涂竖抹，也不觉有黑气。有黑气的，即使淡淡几笔，还是有黑气。此中关键，全在看它的气清不清，从外表看来是在用墨上，实则用笔占主要的因素。墨是仅仅记录笔的运动，因此墨也是从笔出来的。气清最为紧要，不论粗服乱头，不事修饰，或则用笔狼藉，泼墨淋漓；或则境界重叠，笔墨繁复；或则矜持严正，一丝不苟，面目虽异，首要清气往来，灵光四射，笔精墨妙，令人享受到一种新鲜而美的感觉，方是好画。

六十一、创立面目

一个人形成自己的风格面目，不强求硬做而成。如果涂了花脸说他有面目，这个面目也不可贵。一定要结合自己的各种修养，自然而然地水到渠成，这样形成一个面目，才是可贵。但也不是说有了面目就算好，獐头鼠目，也是一个面目，但这个面目不讨人欢喜，必须有一个使人看了心爱，过后还要想看的面目。格调二字，虽然好像是抽象的东西，但形成好面目，必须有高格调，这种高格调，是摒弃了上面所说的甜俗气、犷悍气、陈腐气、黑气等等。吸取外来，不是拿别人的糟粕和垃圾拼凑一起，成了垃圾箱、泔脚缸，而是冶铸百家的精华，成为一块好钢。看上去有自弓独特的面目，而细细推寻，各有来历，既有传统，又有创新。创新不已，面目日变，年岁已迈，而艺术生命常青不老，最为可贵。

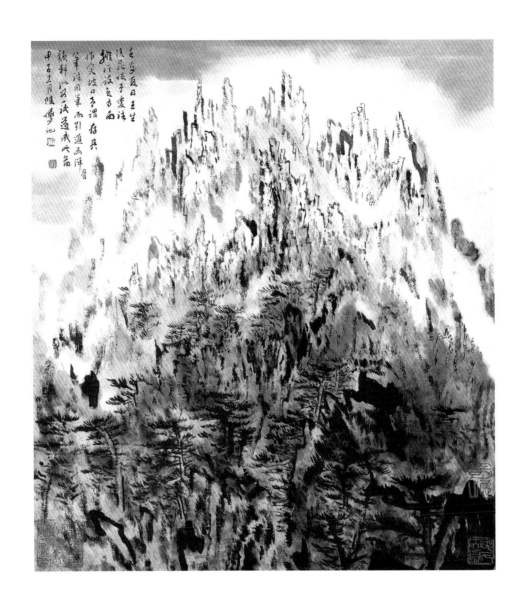

六十二、画雪法

　　画雪景要善于留空白，空白可染粉或不染粉，白处即是雪，留得好，也就得到雪的精神。传统画雪，不外乎描写天地阴晦、彤云密布的景色。树木用的鹿角或蟹爪的枯树，很少画常绿树。树干上略施淡赭石，其他总是用墨青色或纯墨色为主调，是一种灰暗的调子。下雪是没有声音的，所以也是静的调子。这是从前人限于阅历，看不到青藏高原上的雪山，天是碧蓝，雪是晶莹，一反灰暗的调子，所以对比强烈。雪山阴面以及受风处，雪积聚不起来，要露出石骨，用浓墨见笔迹，生辣凝重，衬托出天更蓝，积雪更白。其间风暴飞冰河，雪崩、云走，一切大自然的景象都是动的，色调也是亮的。就是人事点缀，以前不过画"雪夜访戴"、"骑驴看梅"、"拥炉煮酒"等等，而现在是在昆仑山上，冒风雪而筑路，或走险道以运输，或则三冬开河，腊月造田，战天斗地，意气风发，也都是动的。时代不同了，不能用老套路，必须变，才能描绘出新时代的精神来。

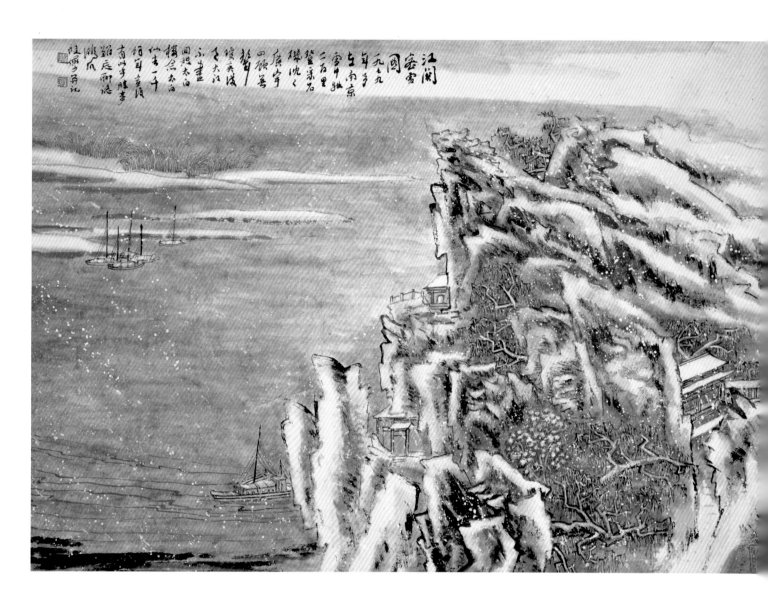

六十三、飞雪画法

画飞雪图，传说用弹弓弹上粉点，好像密雪的样子。所传元代王蒙的《岱宗密雪图》就是用这个方法。我不知道弓的形制怎样以及如何去弹，屡试不得其法。后来用"敲雪法"，效果很好。其法用两支笔，一支笔饱蘸白粉，平卧横执，然后用另一支笔杆敲击这支平卧的笔杆，要敲得重，即有细点的粉散落下来。笔头上所蘸白粉因为多少不同，散落的点子也有粗细疏密之分。可以预先在另纸试敲，到点子大小适中，即可敲上。

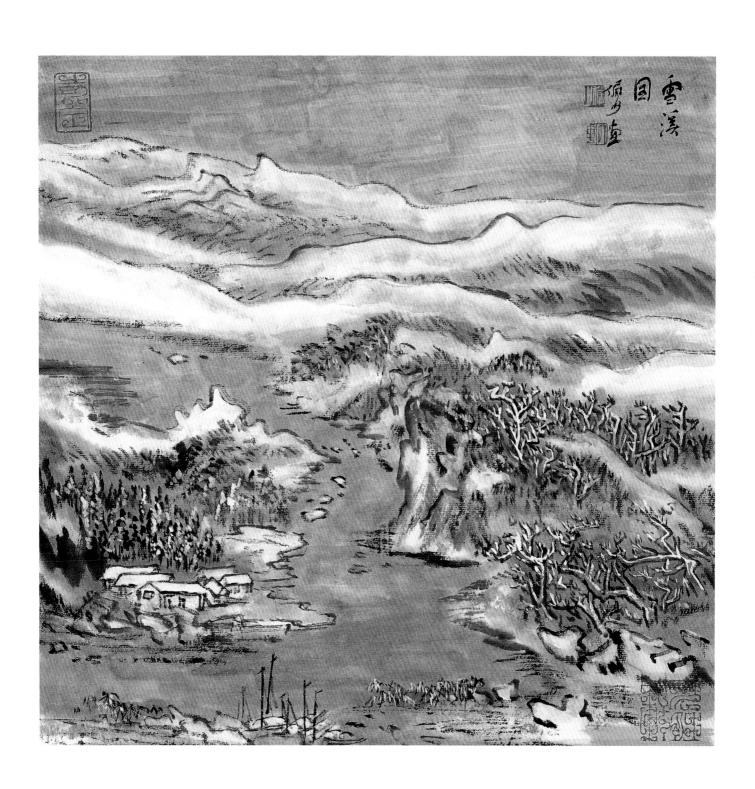

六十四、雨景画法

从前人画雨景，大致多画雨后云山，或细雨霏霏之状，很少有画大雨的。就是有画《风雨归舟》者，也还没有达到成熟的境地。当暴雨之际，必随之以大风，风挟雨势，倾盆如注。柳子厚诗云："密雨斜侵薜荔墙。"这个"斜"字用得好。我们观察大雨之来，因有大风，其势必斜。而且不是如丝如帘，也不是疏密一色，是中间织成道道，可以先用排笔饱蘸墨青水，在纸上平行地画一二寸阔条，一条深，一条浅，相互间隔，但界限不能太明显。等干之后，可用较深墨于淡条条处，画上树石、屋宇、桥梁、人物等。两边入于深条处，渐隐不见。其草树画法，与画风相同，顺逆横斜，以蓄其势。点缀人物，可画雨具，迎风而上，以增加气氛。

六十五、画风法

风是空气的流动，是没有色也没有形的。所以要画风，全靠其他事物的衬托。画大风用四围草树来衬托风势。风从东来，则四旁丛树的主干迎着风势向东出，画到上面细枝，倒过头来全部一个方向向西摆动。树上的藤萝和树叶也一面向西倒，树下的细草也向西离坡。总之写出草树和风相搏斗，其始不屈地相逆，以蓄其势，及其末梢力尽，顺风势以见风力。树下的石块和坡陀，虽坚实非风所能掀动，但也要蓄势向东以逆风，如果向西则气泄。画微风只需摇动树的枝杪。画春风则满园桃李，轻袷微举，吹人欲醉。画朔风则令人瑟缩战栗，但要画出人的精神，敢于向冷空气搏斗的勇气。

六十六、画雾法

雾中景色，一片模糊，要在模糊中用淡墨勾出物体，近处稍深，远处更淡。切不可用浓墨，浓则失雾之意。画雾不用浓墨，一片淡墨，易失于平。所以只有在笔迹的点线上求其不平。如近处山石用大墨块，近树用粗笔，远树用细笔，加以繁简飞疏密、虚实的穿插，同样可以做到不平。画好之后，可用极淡墨水整幅渲染以增加其白茫茫的感觉。雾天是没有风的，所以树枝不能有动态，也没有声响，是静悄悄的淡灰色调子。

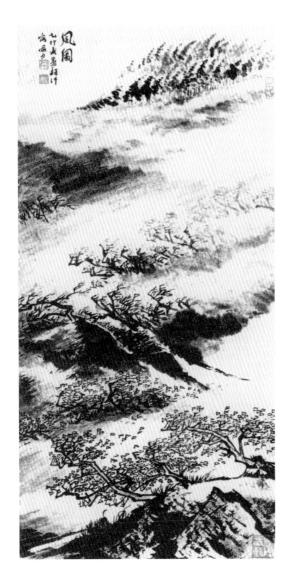

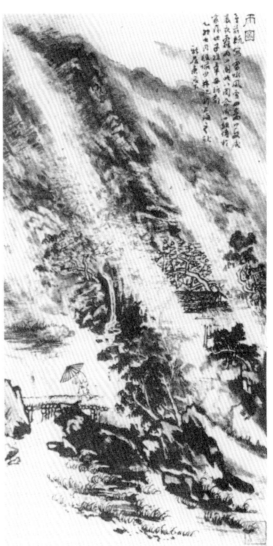

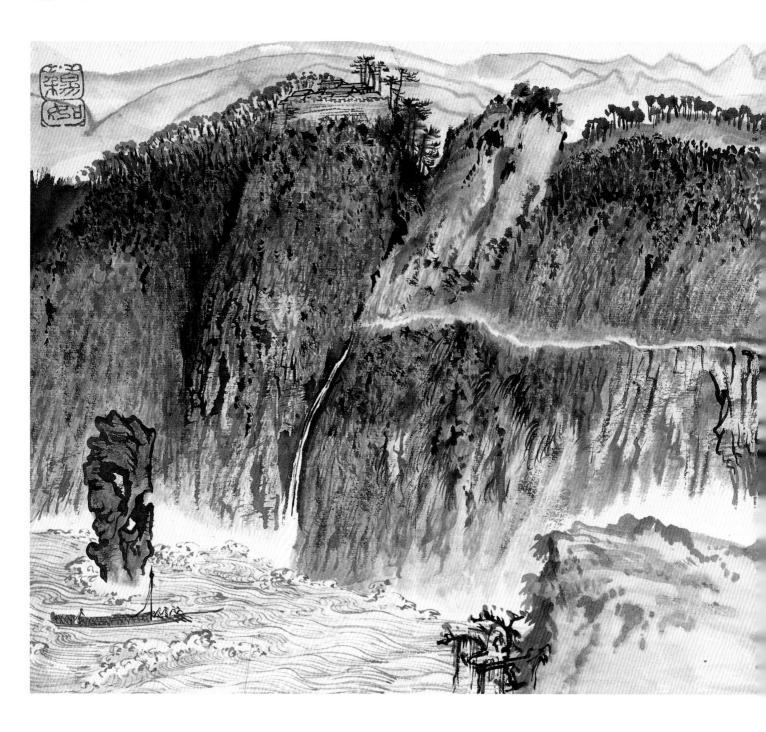

六十七、点子画法

山水画中点子极关重要,它既是树叶,又是苔点。点时笔毛要平均着纸,聚而不散,在一点之中,笔贵重实,具有笔意,是极见功力的。切不可像蜻蜓点水样,轻轻着纸,只有墨痕,不见笔迹,狼藉满纸,无有生气,更谈不上沉着痛快。一般点子都用笔尖点,首贵入纸,又毛又圆,此是最难。也有用笔腹、笔根点,只是偶然用上,而且也不过疏疏几点,点不多。点子落笔也有快慢之分,快笔如急风骤雨,落纸飒飒有声,一气到底,不暇自休,此种点大致用笔锋点,用得最多。又有一种慢笔点,每一点下去,要经过一秒钟或半秒钟,方才把笔提起,这种点大致使用笔腹,在醒目处稀疏几点,笔毛方向相同,顺次而下,整齐中有变化,点与点之间,要顾盼生姿,互有感情。

六十八、画树干

我常想大自然中,所有的树皆四面出枝、四面生叶,从来没有平扁的,此即古代画谱所称"树有四歧"是也。但在传统山水画中,每每主干全露,左右两面生枝叶,遂使整个一棵树画扁了,是不合于实际情况的。于是我尝试画四面出枝叶,把主干遮掩,仅仅露出中间小部分以及其根部。这样画近树以及远树是可以的。只有中景树,画后总觉不好看。

我想从前画家也一定想到这个问题,而且也一定经过多次实践,未能很好解决,于是把树干全部画出来,但我总觉在现实生活中,没有根据。后来在窗外看到一丛疏树,日光映照,主干全部可以看出,方悟前人也是从现实观察中得到启发,创为主干全露的画法。在中国山水画中,因之这种近于装饰美的画法,还是可以继承的。

六十九、画枯树

从来画史上一致称赞宋代李成的枯树画得好。再好也好不过大自然中的枯树。其结构线条，疏密穿插，变化多样，真是美极了。而且画枯树不一定要到名山大川去，在自己住房的附近，或道路旁边，都能看到。到了冬天，树叶脱落，露出枝条，可以细细观察。我们知道各种树的叶子，是不相同的，实则它们的枯枝也何尝相同。枯树分鹿角和蟹爪两大类，鹿角向上，如榆树细挺，椿树粗壮，苦楝、梧桐、杨柳等等，也是各各相异。即如下垂的蟹爪树，如槐树和枣树等等，也是互不相同。真是姿态万千，变化多端，尽够我们学习。可以对景写生，也可以默记在心，掌握它们的不同处，归纳它们的相同处再加上笔的锻炼，李成画法不是不可能逾越的。

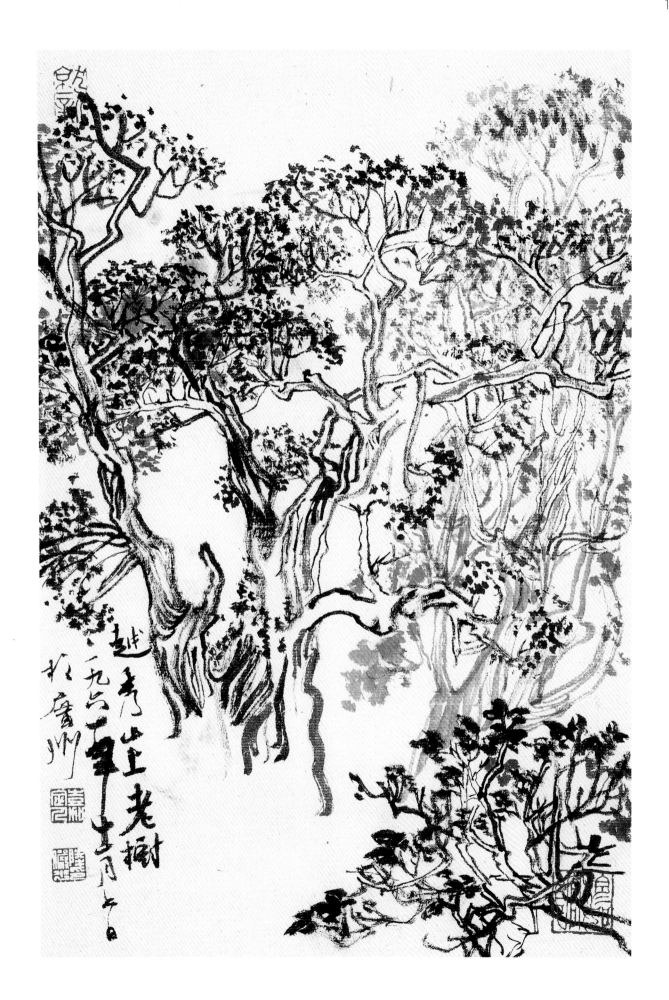

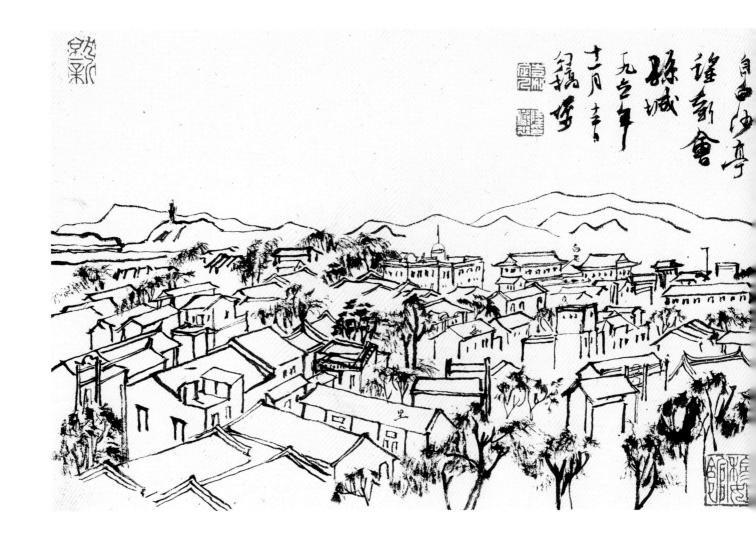

七十、留白

　　多年前，我在皖南写生，于下午二时许，日光斜照在山岭层林处，边缘起一道白光，条理清晰，觉得好看。回去和画家说起此现象，他们说是轮廓光。但我回想在传统技法中未有用之者，就大胆创始试用。尤其前年去新安江上，连朝阴雨，饱看云山之美，回来用得更多。不一定表现日光，用来画云气效果也很好，既可分出山和丛树的轮廓，也可因之增加变化。古人未尝有此，予姑名之曰"留白"。我把它发展，不仅仅是一条二条，而是用上许多条。也不是几根直条或并行条子，而是屈曲回绕，既像云气，又不仅仅是云气。去年从井冈山回来，反映满山林木，用上去说不定是什么，既可是表现云气，又可是表现流泉，又可是表现轮廓光，但在画面上有了这些条条，就变化多姿，增加装饰美。画这种留白条条，画时要注意到白处，使留白处造型美观。在分行布白上，也要有粗有细，有疏有密。旁边用墨衬出，要有浓有淡。其法先用湿笔连续点出几块大块水墨，然后再分细部，顺笔因势，曲折成形。首贵自然，切忌做作，如死蛇僵蚕，欲巧反拙。又须互相贯气，有气才活。

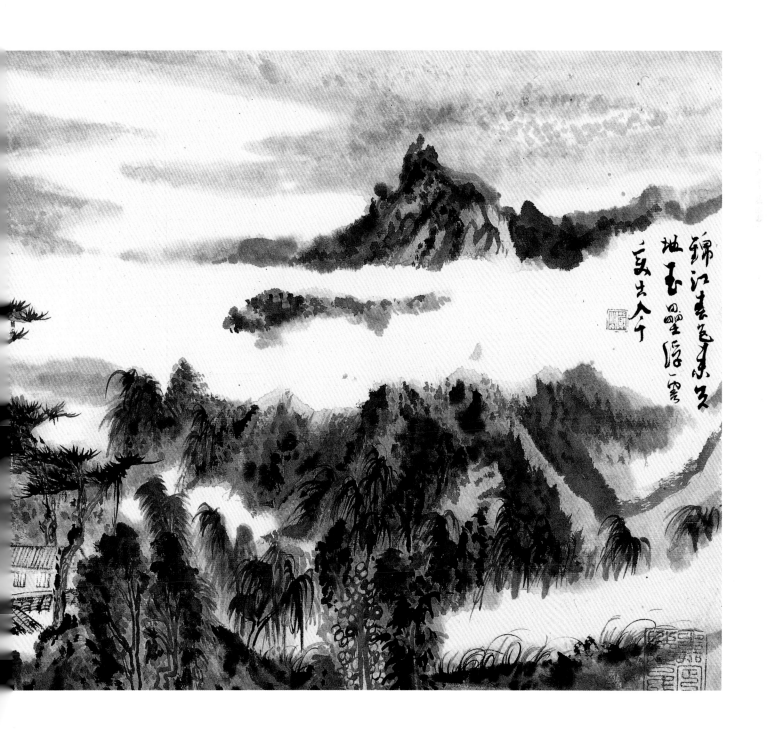

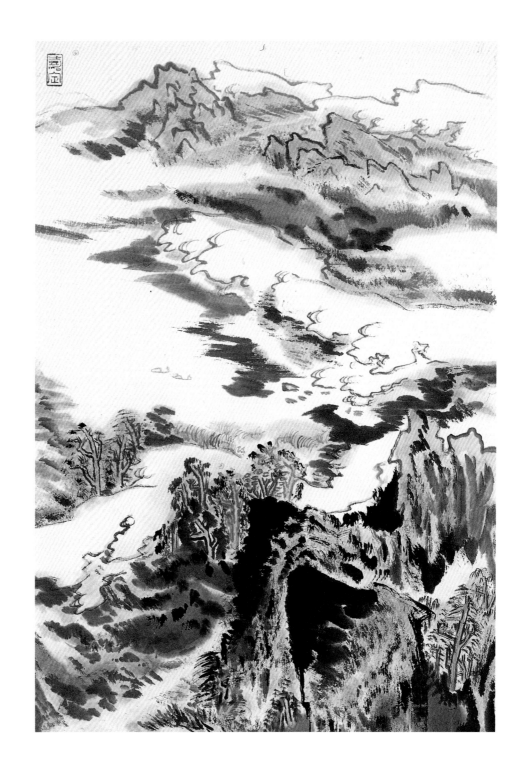

七十一、兼善

　　我们往往看到山水画家，偶作花卉，能够脱去花卉画家的老框框，自出新意，别饶奇趣。但是花卉画家，如作山水，多不入格，其故何在？我的不成熟体会：山水画用笔变化最多，点线上有了功夫，用在花卉上，好比有了五千兵，只用三千，自能指挥如意，绰绰有余。花卉画上点线用笔变化较少，用来画山水，好比只有

三千兵，却要当五千用，以少用多，当然捉襟见肘，使转不灵。而且在画史上每有山水、人物、花卉三者兼工的画家，一般也是花卉最好，山水最次。现在我们要求绘画为三大革命服务，不宜分工太细，以致局限太多。所以山水画家，最好兼工人物花卉，也可收事半功倍之效。而且山水画上，也多需要点缀人物花卉，所以兼工，对山水画本身，也有好处的。

七十二、学画时间

有些人常恨作画时间太少。如果作画时间实在太少，甚至没有，固然有碍作画的提高。但从早到晚，笔不停画，也不一定可以提高很多。第一需要多想，时时存想，有一个"画"字在脑子里酝酿，再加之适当的肌肉训练，这样也不害其时间较少，也可达到提高的目的。而且把全部精力都扑在画上，不问其他学问，也不一定可以得到不断提高的效果。尤其已到相当水平，再想往上提，更是这样。

以我个人的学习经验，全部精力是十分的话，三分写字，读书——包括读马列著作以及中外文学书，倒要占去四分，作画却仅仅是三分。这种分法，根据各人的具体情况不同，不能要求一律。但以我个人的经历，认为是行之有效的。这三种学问，也就是时常讲的"诗、书、画"。这三个姐妹艺术，有互相促进的作用。宋代陆放翁告诫他的儿子作诗说，"功夫在诗外"，是一点也不错的。如果一头只埋在画里，没有其他学问的互相促进，到一定程度，再提高是很难的。我们不能求速效，学画在初学阶段，兼学写字，并读些书，看不出什么效果，但到一定的阶段，便见分晓，就觉得读书写字花些功夫，对提高有很大的好处。不仅在读书的时候要想到画，写字的时候要想到画，而且在日常生活的接触中，也要时刻想到画，不能一张纸摊开来才想到画。

从前有个故事，宋代翟院深起初画未成名，做吹鼓手，他看到夏天云彩的变化而想到画。在写字上这样的故事更多，如唐代张旭看公孙大娘舞剑器以及遇到担夫争道而草书长进；宋代黄山谷看长年荡桨，闻江水暴涨而悟笔法。一定要有这种精神，深思妙悟，锲而不舍，积之岁月，而后有成。

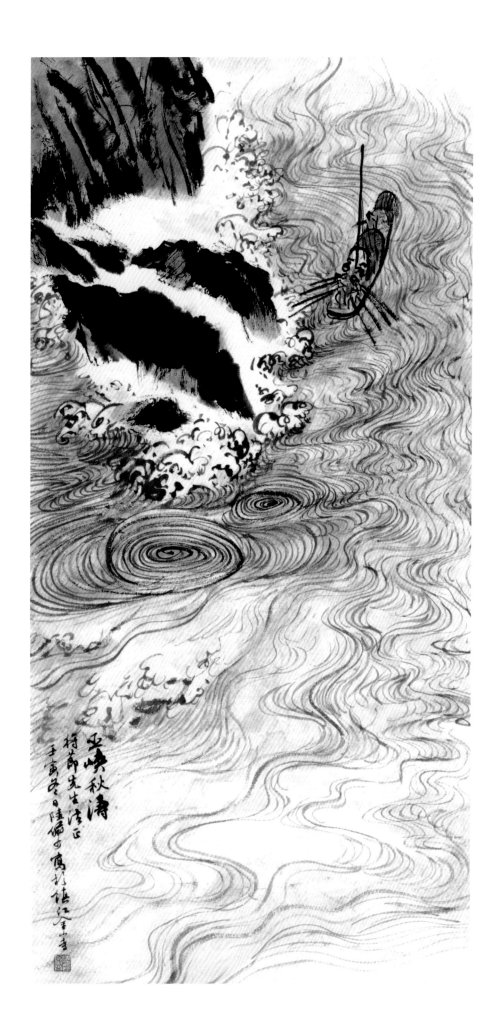

七十三、学画四多

画在技法上的提高，除了下生活、读书、写字等等，此外要做到四个"多"，即看得多，听得多，想得多，画得多。一个作者如果一直住在穷乡僻壤，不接触外界，看不到好的作品，也听不到人家的评论，是很难提高的。一件东西的好和坏，是从比较而来，看不到好的，怎能知道好的标准，那么把次的东西也当作挺好的了。

所以必须要看到好的、最最好的。看的标准越高，设想也越高，在自己手里也就跟着提高。起初看到好画，不知道好在哪里；看到坏画，也不知道坏在哪里，这样也限制了识别能力，所以一定要听人评论，然后再去看画，看了再想，领会他的意思，默记在心，习而久之，眼界也就高了。不过还在眼高手低的初级阶段。眼高手低是普通的现象，世上绝没有眼低手高的。所谓"眼低"，就是脑子里的思想低，识见低。手是听脑指挥的，低的脑子哪里会有高的手来呢？

　　话是这样说，但是我们要把眼和手结合起来，不要距离太远，这样必须多画。训练手和腕，把在下生活时所得的素材以及古今画家中间的成功作品其所表现的技法，借过来融化到自己的手中，以达到得心应手的境地。

　　多画有两种：一种是临摹，一种是创作。临摹是手段，其目的是对着好作品，逐笔逐段地模仿下来，化他人的东西为自己的东西。所以临摹切忌他画一棵树，我也画一棵树；他画一块石头，我也画一块石头，照抄一遍，无所用心，这样效果是不大的。必须一笔一笔地揣摩他的起笔落笔处，怎样用笔用墨，多提出问题，为什么要这样，如果换一种方法，是不是可以，所得的效果又怎样？如是临摹多了，临一张有一张深刻的印象，对创作是有好处的。学画山水多从临摹入手。但是看到好画，不一定有条件临摹，那么要看得仔细，逐笔逐段看，提出问题，默记在心，这样和临摹起到同样的效果。要把思想集中到画上来，在家里想，出外也想。走在路上看到一棵树，有一个节疤，回想以前是否在画里看到过，他们是怎样表现的，我怎样去表现它，要多想。所以不一定要从早上画到晚上，一刻不停地画得很多，多画而不想，是收效不大的。想的时间，再加上有一定的用手作画的时间，就是提高的时间，这样也可补救一般作画时间少的缺点，同样收到提高的效果。

七十四、推陈出新

　　学画山水，不能全凭一己白手起家，必须学习传统。但是学到传统之后，不能停留在传统上，还必须"化"，化为自己的东西，化为时代的东西，闯出一条路子来，形成自己的风格面目。绘画艺术和别的艺术一样，贵在创造，使人看了有新鲜的感觉。如果抄袭别人，不加以"化"，完全是别人的面目，尤其是一些大名家，大家所熟知的面目，那就不新鲜了，就不能吸引人，也失去艺术的魅力。所以必须推陈出新，从陈的基础上推进一步，化入自己的东西，创造出新的面目来。

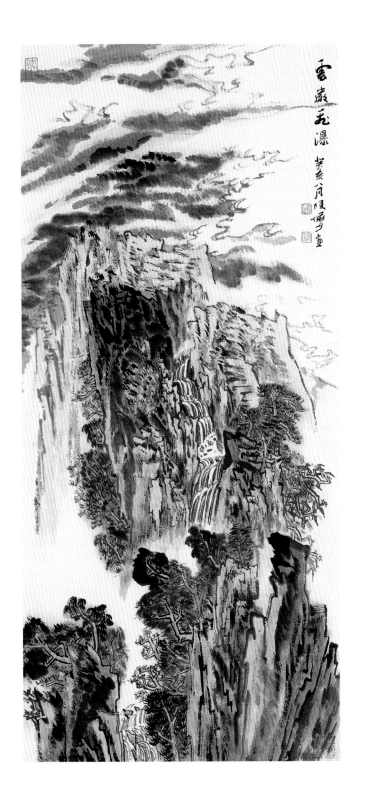

七十五、学有师承

作画得名师亲授，看其下笔顺序，怎样执笔，怎样审势，怎样用笔、用墨、用水、用色，怎样收拾，层层加染，以至完成。尤其作画中间，片言只语，点出关键，启发甚多，铭记在心，归后细细琢磨，回忆全过程，进益自多。如果仅得其画稿，于此临摹，虽然也能多少看到其用笔用墨之法，但先后不明，层次模糊，终属隔了一层。甚至仅仅看到照片或印刷品，更属雾里看花，难明真相。

所以学画起手最好有人指点、示范。而入手之后，老师的法则将影响终身。虽然后来有所变化，但终不能完全摆脱。所以启蒙老师很是重要。如果路子不正，后来悟到，虽欲跳出，极为吃力。这是说得到名师指授的好处。但事情是两方面的，有了名师，如非上智，每每为名师所圈住。老师的成就愈大，被圈住时力量也愈大，也愈难跳出，终身是老师的面目，很难形成自己的独特风格。反不如无名师指授，自己摸索，四面八方，吸收营养，少框框限制，容易自己出新。有些人总是抱怨自己的学习条件不好，但现成的条件多了不是最好。要自己创造条件，挤时间，深思熟虑，多方听取别人的意见，所谓"困而后学"，这样学到的东西是深刻的。往往有这样的情形，一本很难借到的书，时间再紧，也会加紧读完。而自己所有的书，以为不论什么时间都可以读，反而不去读它，就是这个道理。

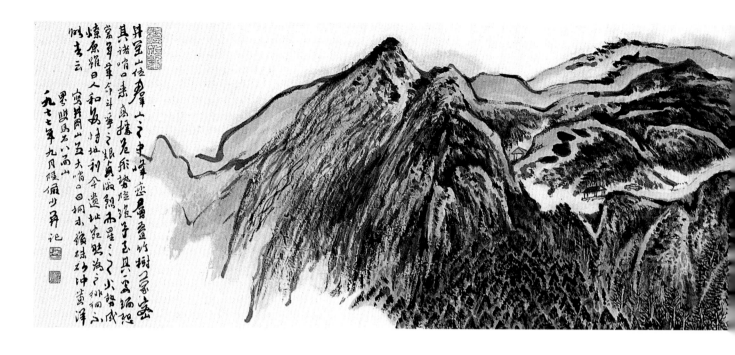

七十六、题款

　　一幅山水画画成之后，题上一段文字，可以增加画的美观，是一幅画不可缺少的组成部分。但是一般题款文字，要切合画的内容，不能贴得太紧，变成画的说明书，要引导看画者的思想到画幅外面去，从而耐人寻味，挹趣无穷，于画外得到联想，以补画面之不足。但也不能离题太远，尽是空话，与画毫不关联。至于文字的组织，首贵清新简练，立意要新，词藻要美，这是有别于大篇文章的小品文，所以能够做大文章的人，不一定能写好小品文。我们可以从郦道元《水经注》、柳宗元《山水记》等著作中得到学习资料。写好山水画的题字，当然文体尽可多样，小品文之外，也可用诗和词，或白话文，也有用古人名句中可以入画者，用作画题。这样用前人旧句，勾起以往游踪的感受，发为图画。我的习惯是当画好之后，多喜写上一段小品文，偶吟诗一首或缀小跋于后，现举例如下：

题雁荡

　　前在雁荡，每夜雨初霁，晨曦欲上，宿云半岭，悬瀑千山，胜地难忘，图以记之。

　　雁荡多奇峰异嶂，穹崖峭壁，瀑流处处，云雾朝朝，山水之奇谲，甲于东南。

题井冈山

　　井冈山位群山之中，峰峦稠叠，竹树蒙密，其诸哨口乘高据危，形势险绝，予至其处，缅想当年革命斗争之艰贞激烈，而星星之火，势成燎原，虽曰人和，亦恃地利，今遗址宛然，为之徘徊不能去云。

题新安江水库

　　丙辰之夏，予泛舟新安江水库之上，连朝阴雨，晦明开阖，变异万端，此行也，可谓饫览云山之美，觉古人粉本，犹为剩物。

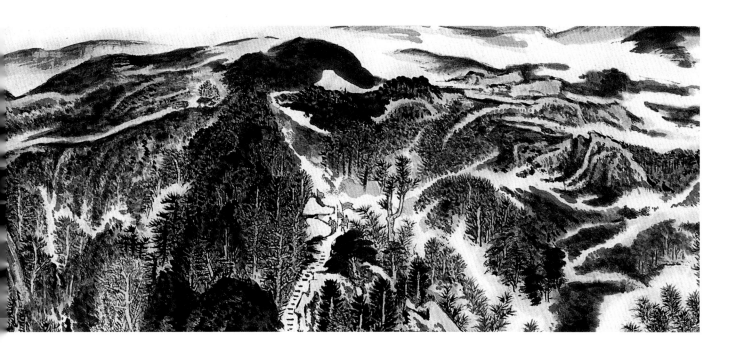

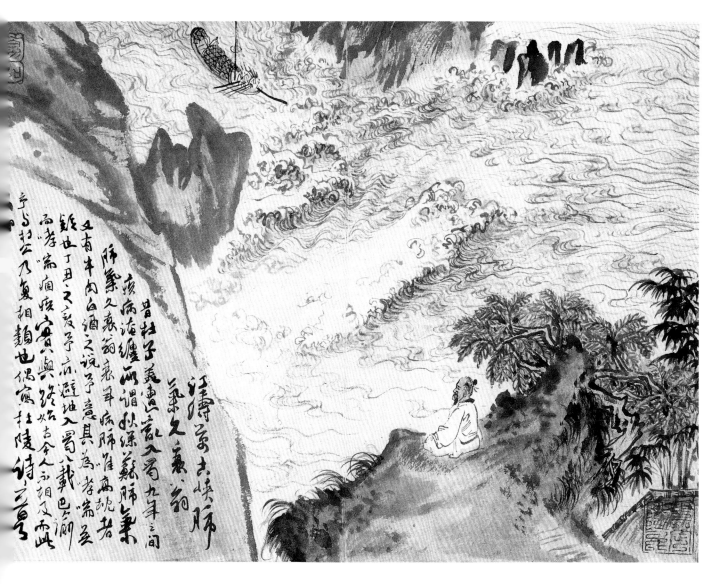

七十七、题款的部位和格式

一幅山水画，题款也是一个必要的组成部分。题款首先要选择部位，不能因题款而损坏画面。大致看最上一层山头，或左面偏高，那么右面是其题款的部位。当然也有例外。有时空在下方或中间的左右方，在这种情形下，必须心中要有个底。题款的字数有多少，字数多，要预先留出题款的地位。题款可以直行写，或可横行写。大致画面上山头或树石都是向上直立，那么题款多数是直写。若画平原景，上面留出一条横的部位，那么宜横行写，可单字或二三字成一行，组织成横的形式。字宜小不宜大，尤其书法不美，更以小和少为宜。题款可采诗或散文的形式，要清新简洁，与画的内容互相映辉，让读画的人意味无穷。如果无甚可题或文笔不美，则干脆写上作画年月或自己名字。题完之后，要盖印章，印章的大小和盖的部位也要适当。一方小小的红印章，在画面上起着调整构图和增强节奏感的作用。

七十八、中国画幅式

中国画的幅式是多种多样的。普通有立幅和长条立幅，也有横的册页，或直的册页也有横度较长的横披。最不同于别的画种的幅式是长卷和扇面。画长卷取景要连续不断，一般是从头到尾用一种笔法，但也可在一卷之中用多种笔法。甚至春夏秋冬四时之景画在一个卷子里。短的长卷不过几尺长，长的有好几丈。短的只要一个段落，长的就要分几个段落，而在每一个段落中间，要有一个重点。长卷画时不要从头画起，可以中间重点画去，而后从左右两方发展开来。多段落的长卷，不一定要采取同一个平面，就是画长江万里图，它的水平面不一定在一条线上，可以像电影中的摇头镜那样自由地摇过来。三远法可以穿插互用，有时用平远法，有时可用高远法或深远法，以达到内容丰富、引人入胜的目的。如果用一种笔法，而取景又雷同，无甚变化，开卷令人意倦，就不是一个成功的长卷。同样情形，册页也要每张笔法多变，各具面目，引人入胜。折叠扇面是半圆形的，这个形式尤为中国画所独有。画时取景布局，不要随扇面的折痕向左右两方倒下去，不管它半圆形圆到什么程度，在左右两只角上划一条平面线，以后画屋宇、树木、山石、瀑布等，都要垂直在这条线上，否则令人有不稳的感觉。

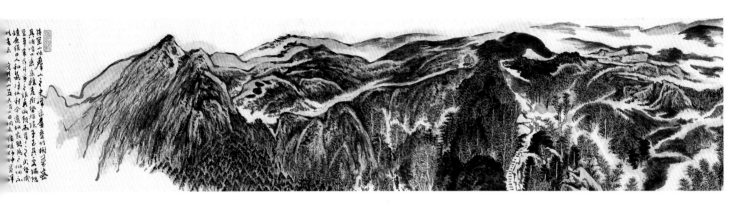

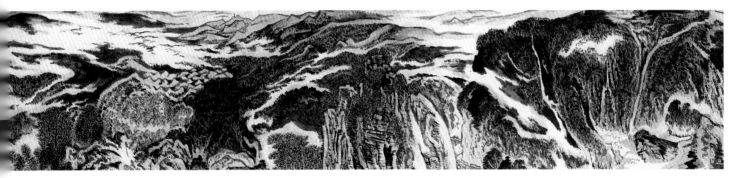

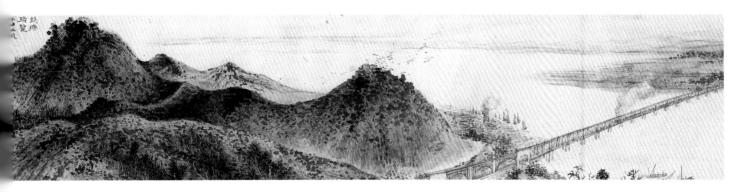

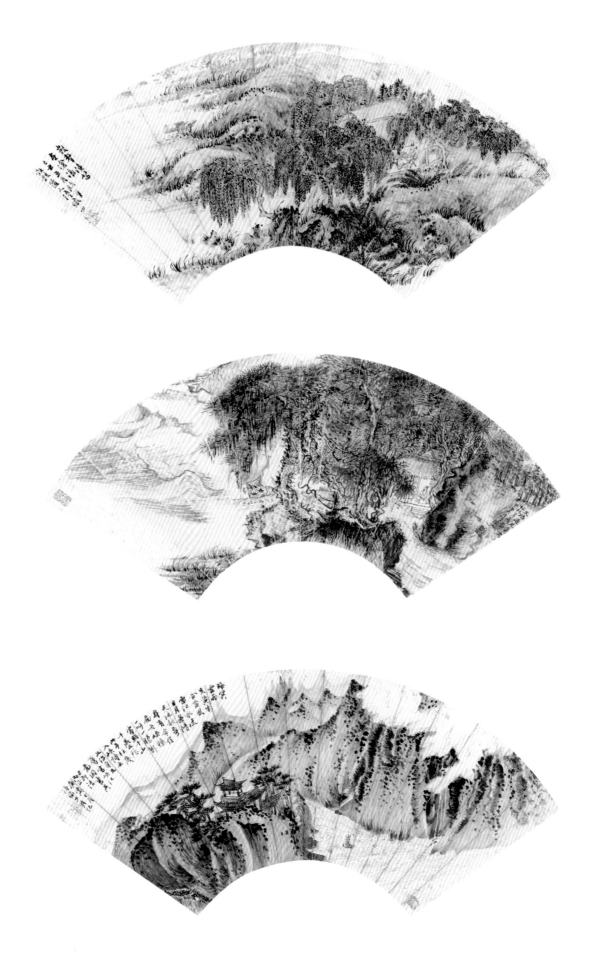

七十九、画扇面

　　画扇面要有一块特制的板，它在左中右有三只螺钉，把扇面轧住压平。先用厚绒或加些干粉擦过，以免起油，这样墨水好画得上。扇面是用熟纸做的，上有云母粉，不吸水，而且表面平滑，和生纸的性质完全不同。画时要掌握水分，可像绢画那样用积墨法，但水分多了，墨痕边缘起口子，很不好看。用干笔擦时也擦不毛，所以在扇面上能画得毛，是好手。画青绿重设色，尤其在泥金扇面上画青绿，最为不易。因为上第一道青绿之后，再上一道，往往把第一道青绿色带走，甚至把金也带走，露出白底，无可补救。构图章法要与底线垂直，不要顺着折痕倒下去。画好后盖印章，印泥不易干，用珊瑚粉（明矾末加朱砂）拂过，以免沾污。

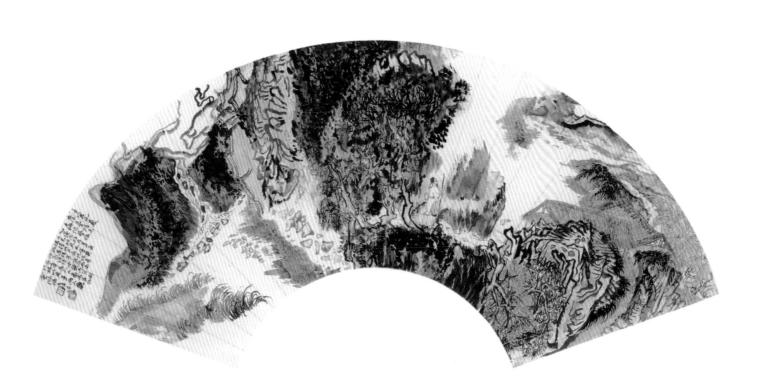

八十、笔墨纸砚

笔墨纸砚通称"文房四宝"。四者之中，纸最重要，笔次之，墨次之，砚又次之。砚的石质当以细为贵，但是一般的砚也可适用。除极粗之砂砚外，用其他一般之砚，哪能分出取用砚石之粗细？作画用砚，取其发墨，和玩赏之砚要求不同，如不发墨，即不实用。

墨要黝黑，轻胶为上，旧墨往往脱胶，新墨胶重，往往滞笔，所以宜选用旧墨而不脱胶者。清代同光之间所制之墨，即已可用，而且尚易觅到。一锭墨可用一个时期，所以比较好办，只有纸笔，最关重要。

明以前，多用麻纸，熟多生少。清以后，多用宣纸，生多熟少。纸有生熟厚薄紧松之分，其性能不一，对付的方法也不同。画惯了熟纸、皮纸，往往不能用生纸。当然最好选用自己惯用之纸，但选择太严，不能多数适应，也不相宜。生纸性能容易渗水，下笔见墨痕，而各种宣纸性能不一，尤其目前好纸、旧纸不易得到，要掌握各种纸的性能。我说纸质不同，适应的方法也多异，千万不能怕它。你不怕它，它就服贴为你所用。反因纸质不同，出的效果也不一。

笔有健毫、柔毫之别，一般健毫是狼毫、兔毫之类，柔毫一般指羊毫而言。我的习惯是通体落墨，以狼毫为主，不要多换笔，一笔到底。纸笔相发，因势利导，顺其性能，因熟得窍。墨骨已就，再加设色渲染，以羊毫或兼毫（一种健毫、柔毫相掺合之笔）为主。用纸用笔，每个人的习惯不同，不能强求一律。大致用生纸要利用它的生而渗水，看不出渗之为害，反因渗水而有出奇的效果，做到不脏不烂，笔墨痕迹融然一体。熟纸或半熟纸要做到墨色层次多，生动流畅，而不板结，如能做到生纸不生，熟纸不熟，新笔不尖，退笔有锋，便是高手。

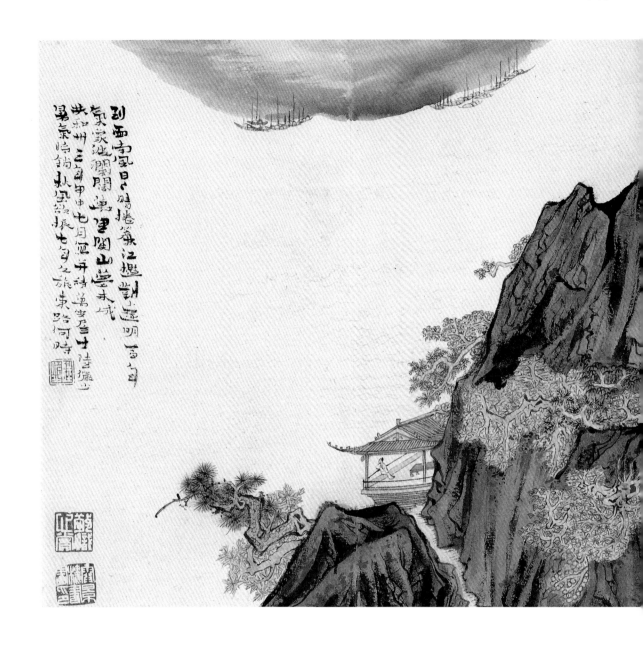

八十一、画绢

　　纸和绢质地不同，画法也就两样。绢不吸水，可用积墨法，其法是笔头蘸上饱和的水墨，点在绢上，让水墨堆聚在绢面，渐渐干掉，四周隐隐有墨痕，墨痕之内，也因水墨渐干之故，有厚的感觉。绢质坚实平洁，而有织纹，笔着绢面，线条爽利，有苍劲之感，尤以画刮铁皴为宜。然不宜多加，多加不见层次且也容易腻结。南宋以前人多用绢，到了元代，改用麻纸，利用纸质渗水，纸面粗毛，可以干擦。工具不同，风格随异。山水画至元而一大变，和改用纸是分不开的。后至清代，又改用生宣纸，利用其容易渗水，以达到水墨淋漓、层次复杂的效果，画风遂又一变。我相信随着科学昌明，将来有新的作画材料，也一定随着能创出新的风格，以适合新的时代精神。

画

法

枯树（一）　　　　　　　　枯树（二）

具体画法

画树先画枯树。树的主干屈伸向背，以定树的整个形态。主干有曲直偃仰，要有变化，近树可以画根以取势。

各种树干外皮亦不相同，如梧桐横皴，松鱼鳞皴，柳人字皴，柏绳索皴，椿直皴。

近处大树主干大都如绳索绞转，中有节疤，大节疤要先画出，然后依节疤画两边轮廓线。

出枝，树叶尽脱，露出枝干，画枯枝法通常分为鹿角（一种内角是锐角，一种是内角是钝角）和蟹爪两种。

枯树变种：

1．逆笔枯树法。

2．平头枯树法。

3．枣树枯枝，每节生瘿，线条坚硬。

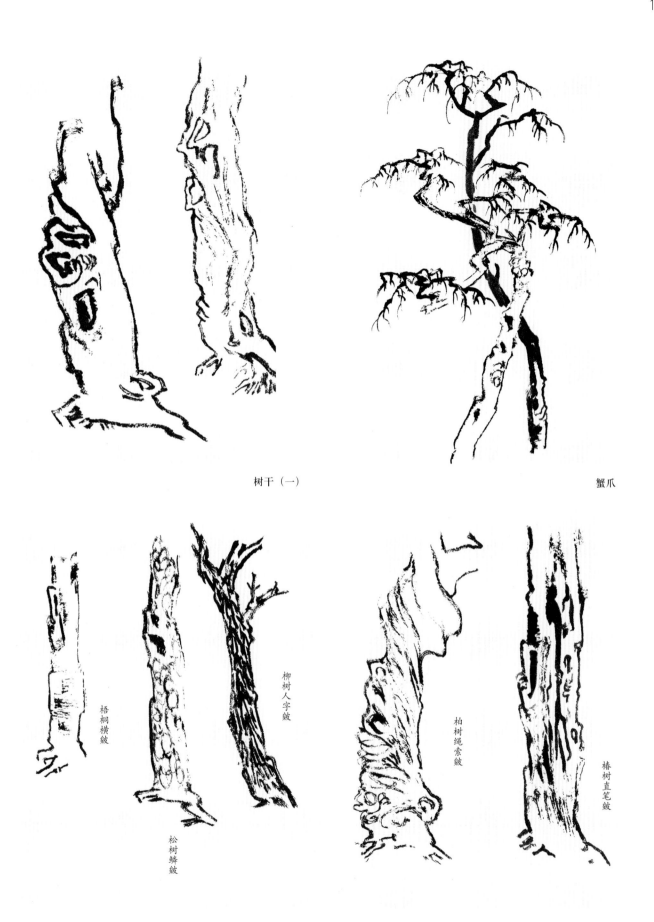

树干（一）

蟹爪

梧桐横皴

松树鳞皴

柳树人字皴

柏树绳索皴

椿树直笔皴

树干（二）

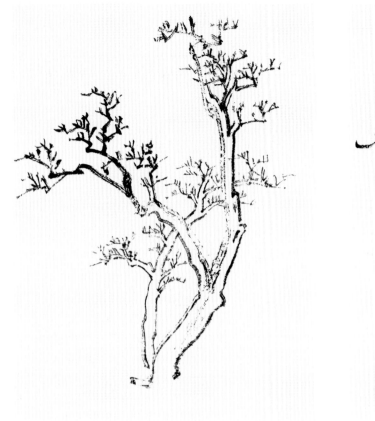

鹿角（一）

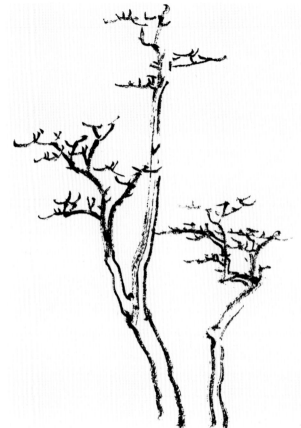

鹿角（二）

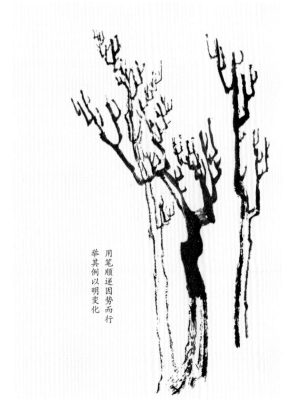

用笔顺逆因势而行
举其例以明变化

鹿角（三）

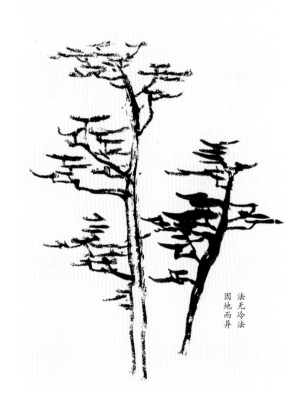

法无冷法
因地而异

鹿角（四）

点叶：

1. 介字点极难画，每笔要送到底，收笔处要圆浑。

2. 圆点，山水画中点叶种类不一，而以圆点用处较广，其点法笔锋平均着纸，笔尖在墨痕中间，从空直下，如鸡啄米，这样就圆。有次我在大雨前奏，稀疏几点，着于水泥地上，圆浑饱满，沉着痛快，得未曾有，想到巨然《秋山问道图》大圆点，因此悟入圆点法。

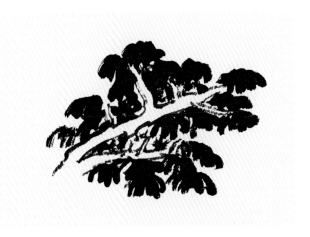

粗笔介字点（一）

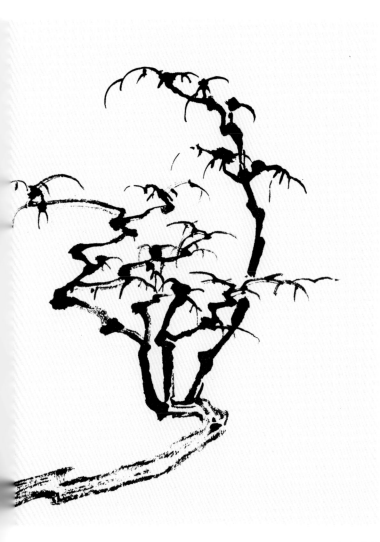

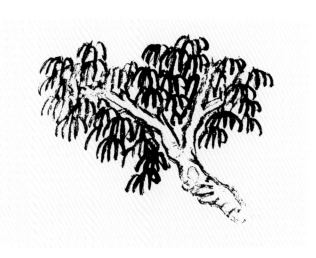

细笔介字点

粗笔介字点（二）

各种圆点组织法：

1. 元代吴镇、明代文徵明等多用攒三聚五法，吴镇用湿笔胡椒点。文徵明用干笔胡椒点。

2. 我创造一种点叫圈点法，点时排列成行，鱼贯而进，四周绕缭，不断点去，合成块面，觉得比攒三聚五较为灵活。点要有疏密轻重，浓淡干湿。在一丛树中，不能到处雷同，要具备每种树的规律变化。

大混点： 在琐细树叶的群树中间，用上几株大混点树，可以破细碎平铺的毛病。尤其画米派雨景山水，近树可用几棵大混点树，后衬松林，粗笔细笔相结合，做到不平。大混点多用在一丛树的最前一株。其画法为用浓墨先画枝干，着根出枝，作灌木状。然后把笔蘸饱水墨，于笔头上蘸上浓墨，卧笔纸面，笔尖向外，使笔作半弧形，逐笔点去，如是每一点上浓下淡，几点重叠上去，浓淡分明，可见笔路。画中景山头，满眼空翠，青黛欲滴，也可参用此点法，但浓淡不要太强烈，而且较整齐。

平头点： 用淡干笔横卧纸上，点时笔往后拖，略作弧形，依此点去，以其墨色干淡，画在丛树前面，作受光处，后面衬以浓墨点，以见层次。

平笔点： 先用淡湿墨画树干，不等干，即用干笔浓墨点，笔锋直下，平画整齐如栉。或笔稍横卧，画时略作半弧形。层层点去，以其干笔着在湿笔树干之上，使略有渗出，增加笔墨丰富之感。这种平点，看似几划，要臂腕同使，须用全身力气。

下垂点： 画好枝干后，用干笔往下擦几笔，然后用正锋笔画下垂点，可有疏松苍茫之感。

点树叶，以松飞柳画法最多。

夹叶，每一种树叶点法，大致有其一种墨笔点，多有一种夹叶双勾画法以配之。松针无双勾者，因太细。

画椿树叶成组状，上中间一笔先画，有适当的距离，让叶画后，不脱不离，疏密恰好。

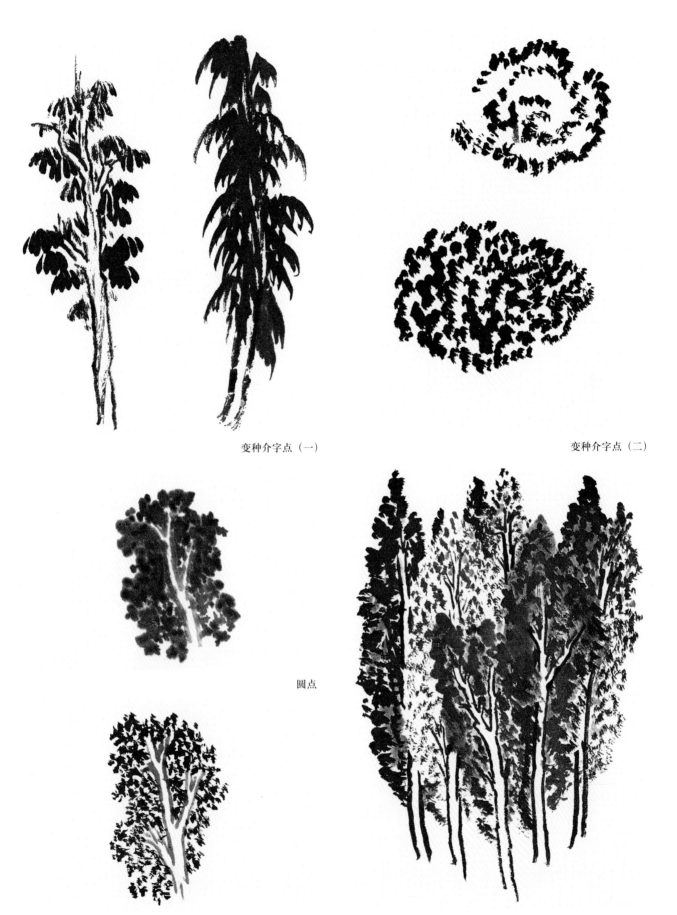

变种介字点（一）

变种介字点（二）

圆点

胡椒点（一）

胡椒点（二）

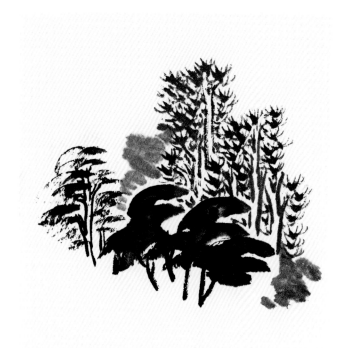

大混点（一）

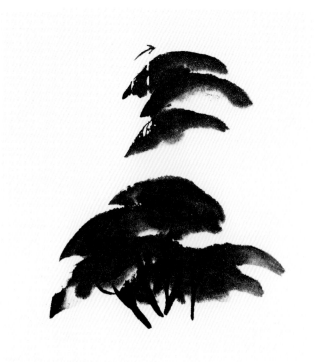

大混点（二）

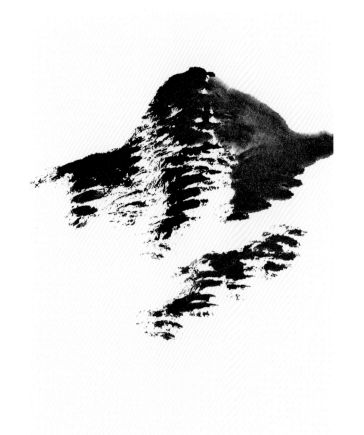

平头点（一）

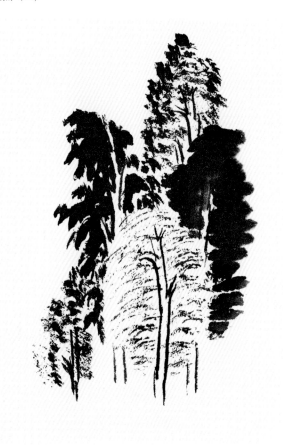

平头点（二）

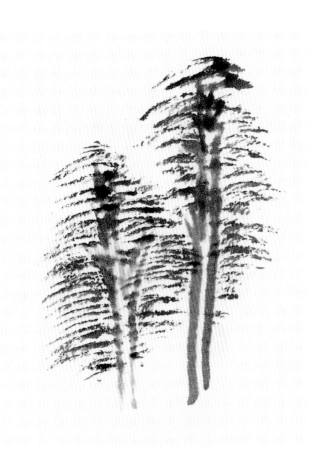

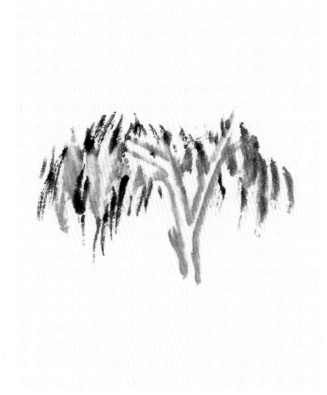

平头点（三）

平笔点

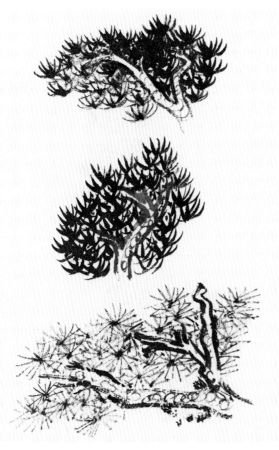

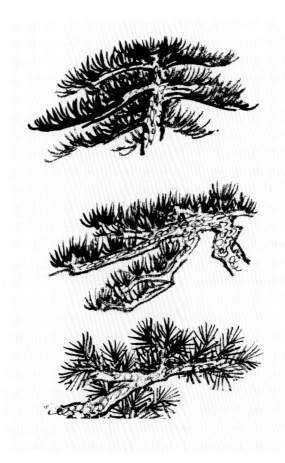

松树叶点（一）

松树叶点（二）

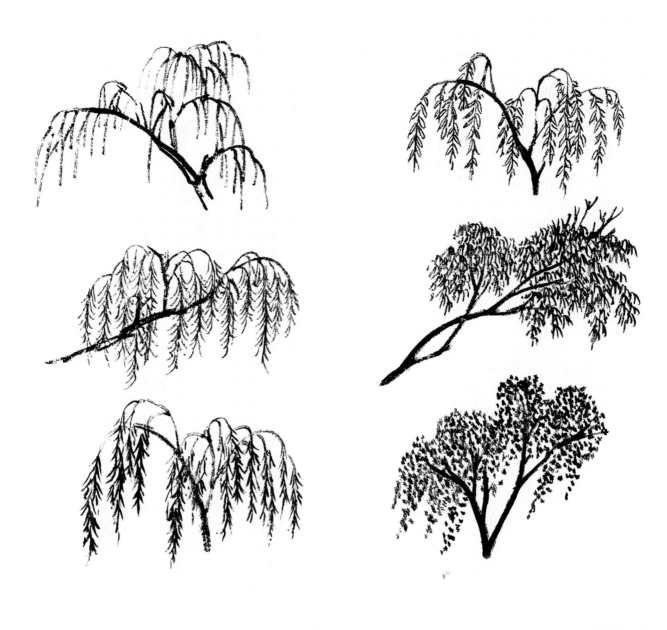

柳树叶点（一）　　　　　　　　　　　　　　　柳树叶点（二）

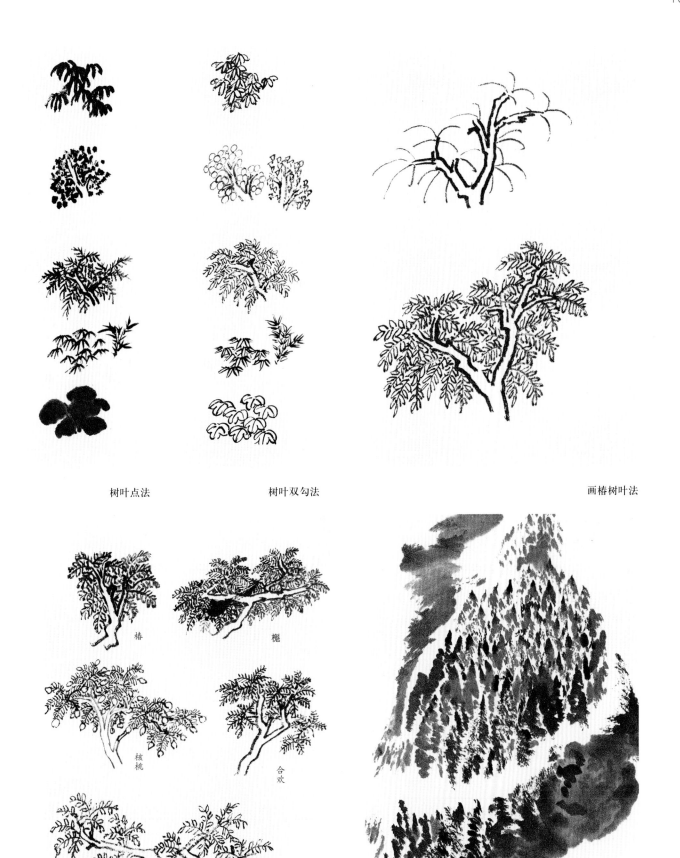

树叶点法　　　　　　　树叶双勾法　　　　　　　　　画椿树叶法

椿

槐

核桃

合欢

枣

各种树叶　　　　　　　　　　　　画杉树法

夹叶秋林画法，一丛几株，每株点叶不一，着色亦异。红树枝干宜墨青。

一丛树最近受光处，可设藤黄稍加花青，以别于后面的青绿色。

设色已足，画秋景可以加点朱砂或少许洋红点子。不宜整幅平均对待，通体皆点，可择一面或上或下，或左或右，连续点去，其他不点放过，以免平。

画成林秋树，红紫烂然。先蘸朱砂，然后在笔尖再蘸曙红、藤黄或深绿色，间以纯朱砂点，点成圆点或介字点。求其变化，色彩丰富。

秋林红树点毕之后，用淡墨水或淡墨青轻轻拖之，使空间不露白点，可增浑厚。

大块浓墨色，上加石绿、石青或朱砂、石黄之类，既可破大块平板，又复沉着可观。

画好披麻皴后，施以青绿色，等干，用汁绿圆点，密密点去。再等干，于汁绿点上，加上稀疏几点墨点，可使色调丰富。

细圆点之间，穿插大圆点，有错落不平之感。

杉树，刺杉林每株树都作圆锥形。上端尖锐，排列成行，中无杂树，弥望一片。法依次先作圆点，有意无意之间，留出树形，画好之后，用浓墨点上以区别之。

柳杉，常用垂叶点，树干用人字皴，盘转而上。

刺杉近树其叶台生，每台六出。

雪松古无画之者，法先用淡墨作横点，后用浓墨衬出枝干。

远树数十百株，连冈接岭，要打成一片，又要看出分棵，其点法有多种。

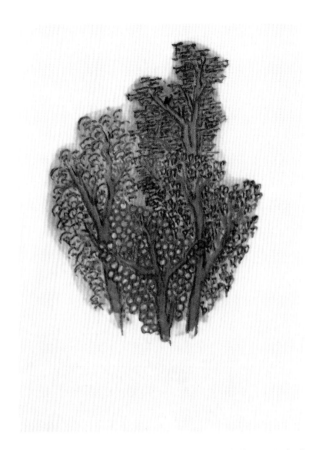

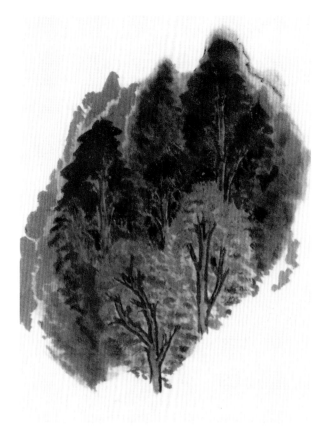

设色秋树技法（一）　　　　　　　　　　　　　设色秋树技法（二）

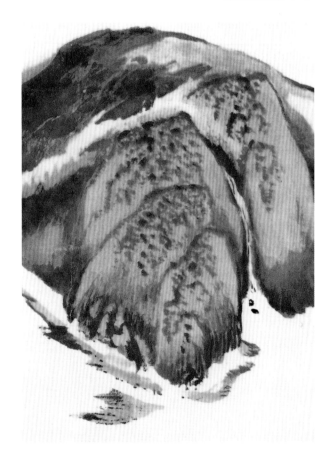

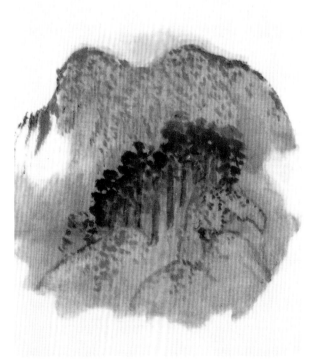

设色秋山（一）　　　　　　　　　　　　　　　设色秋山（二）

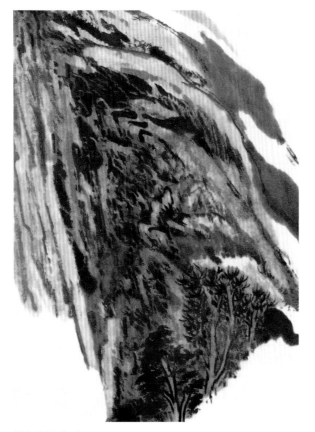

设色秋林（一）

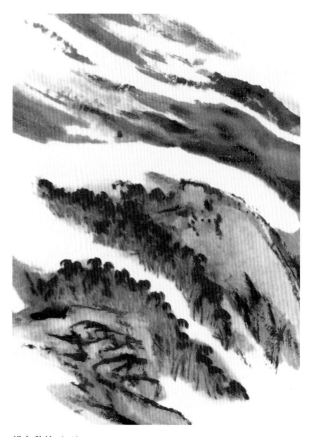

设色秋林（二）

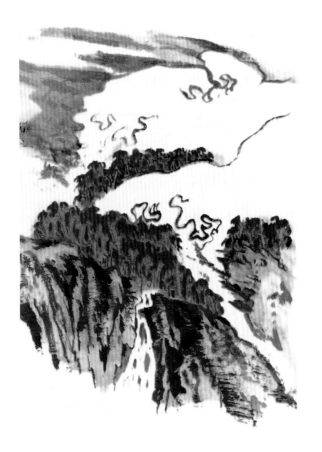

设色秋林（三）

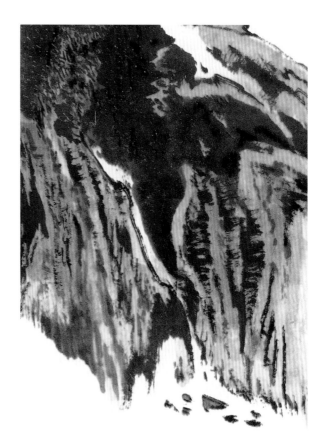

设色秋林（四）

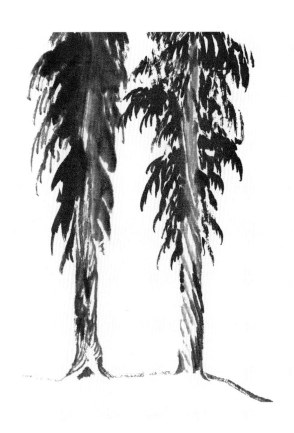

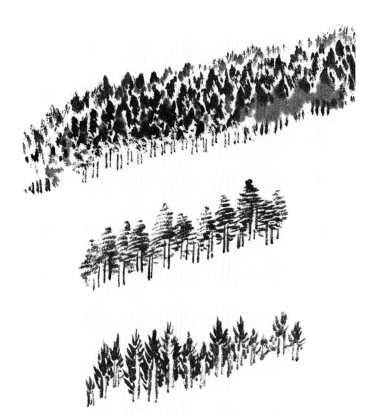

柳杉

远树

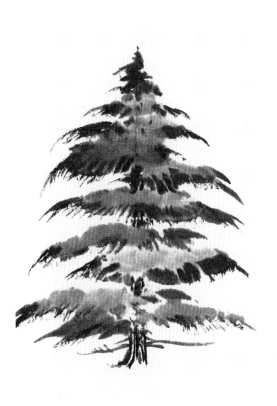

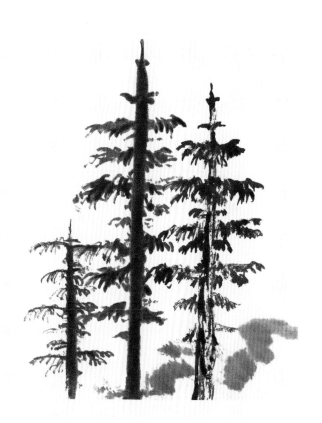

雪松

刺杉

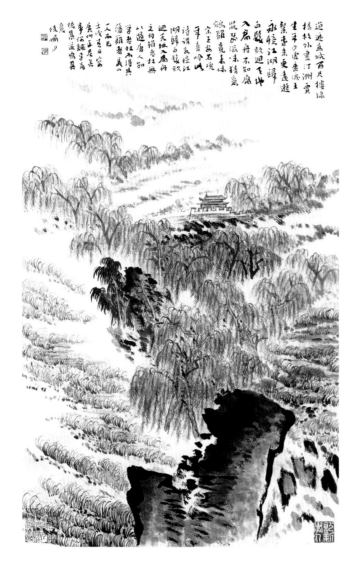

画树图例

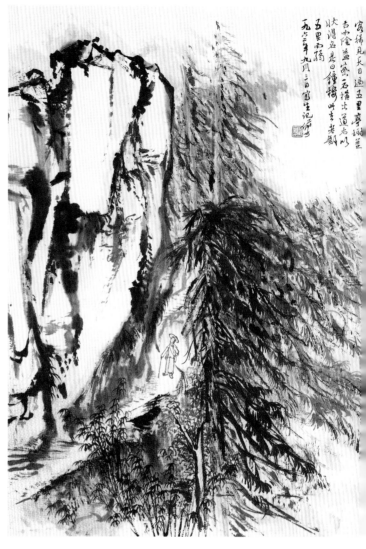

画树图例

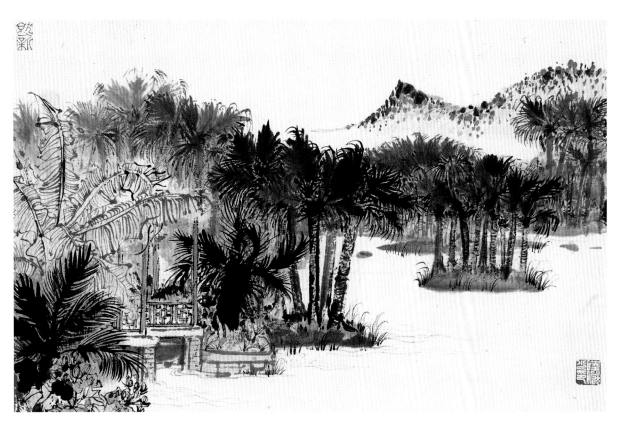

画树图例

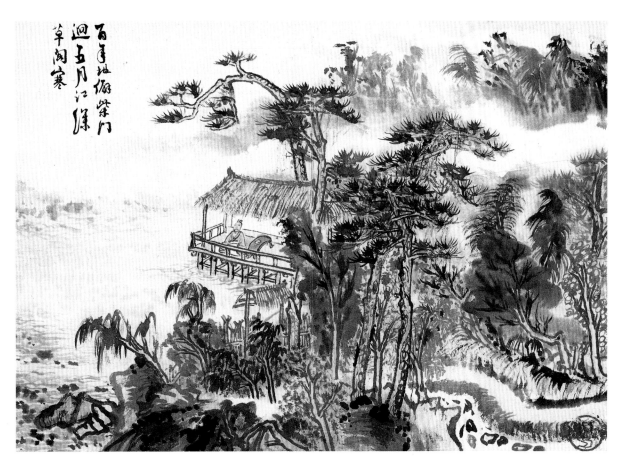

画树图例

　　芦草，在近水处，画上几笔芦或草，能添生意，并可因构图的需要，补其不足。先画沙滩，不等干，浓墨画上芦草，用破墨法取其变化。

　　画大草用腕，画细草用中指，其组织是两笔或三笔成一组，接连画去，笔要圆劲兜得转。

　　芦荻，先画直干，宜齐密，然后生叶，有一面生者，亦有两面生者，一面生者是有风。

　　画蒲，线条放长，其末秒稍向上，随风摇曳，婀娜多姿。

　　竹类繁多，但在画法竹叶不外向上和垂下两种。在山水画中所表现的竹，因是远看，和专画竹的有所不同。

　　毛竹形虽高大，而竹叶甚细，逐节分台，色带黄绿。

　　在井冈山见满山毛竹林，滴露和烟，形态殊胜，因创为是法。

　　慈竹为竹之一种，庭院多植之。阳朔山水，亦多是竹，隔年十月出笋，其长如鞭，下年四月始生叶。

　　仰画小竹法，先画细枝，依枝生叶，用无名指往上剔之。起笔重，末梢尖劲。

　　下垂小竹法，主干已定，先画细枝，依枝生叶，用中指剔之，或介字，或人字，末梢宜锐紧多姿。

竹林

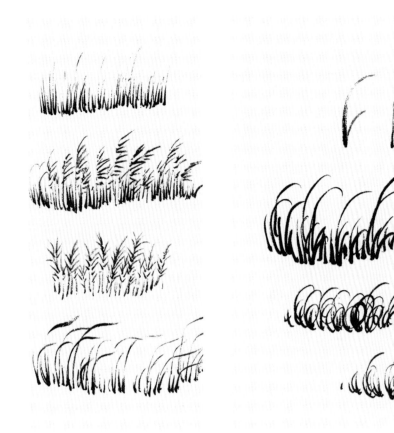

芦草（一）

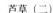

芦草（二）

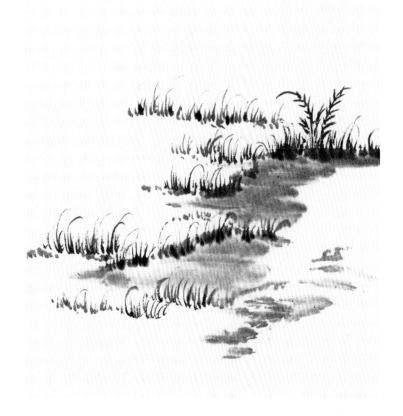

芦草（三）

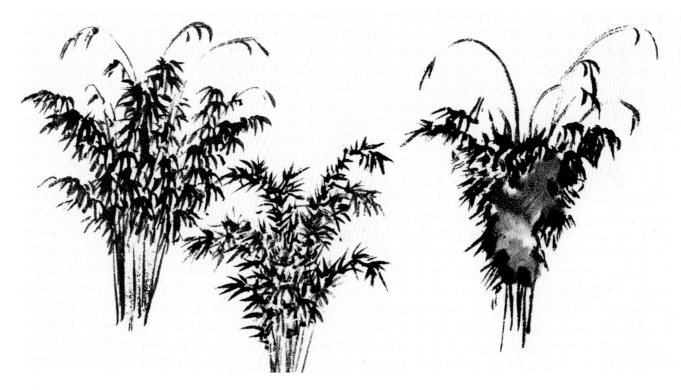

慈竹（一）

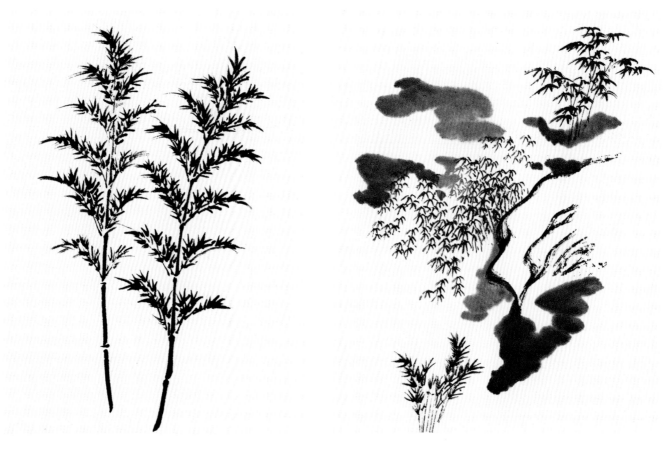

慈竹（二）　　　　　　　　毛竹林

仰竹

垂竹

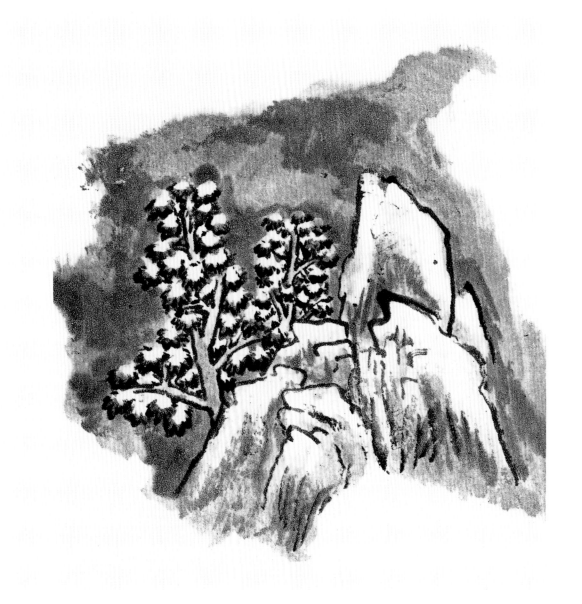

雪中红树

雪中红树画法，先看形势，选择地位，画成主干，设以墨青色，然后用淡墨勾出叶形，用淡朱磦水拖，等干，再用朱砂依墨笔套上，叶中上施粉，以表现雪。

在山水画传统中，皴法是最重要的技法，学者必须打下坚实的基础，才能免去"空"、"乱"、"薄"、"脏"等毛病。

皴法分两大类，即披麻和斧劈。所有其他皴法，都由此两派演变派生出来。

披麻皴

1. 长披麻皴全用中锋画，要有条理，但也要有变化，演变而为卷云皴、解索皴、荷叶皴。

2. 短笔披麻，其势似长披麻，但用短笔，连续出之，演变而为豆瓣皴。

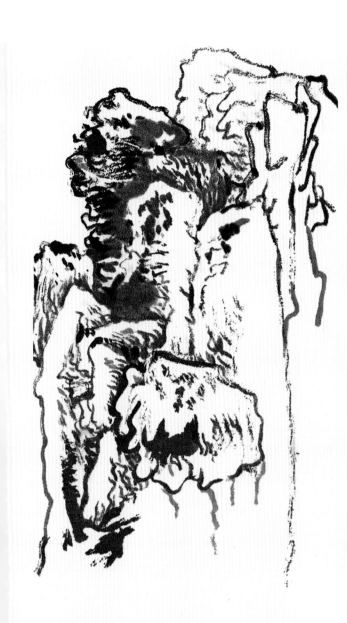

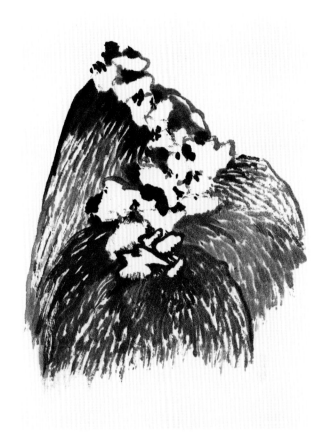

短披麻皴

云头皴

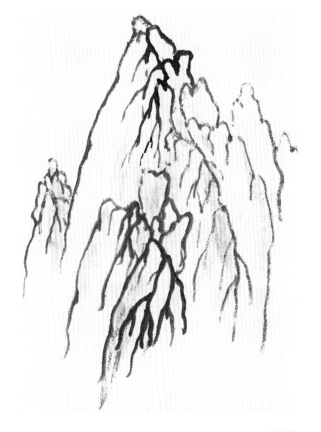

荷叶皴

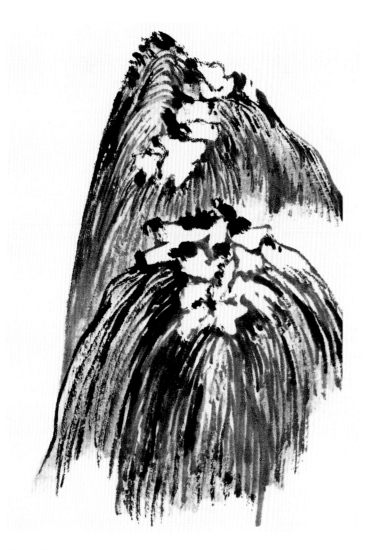

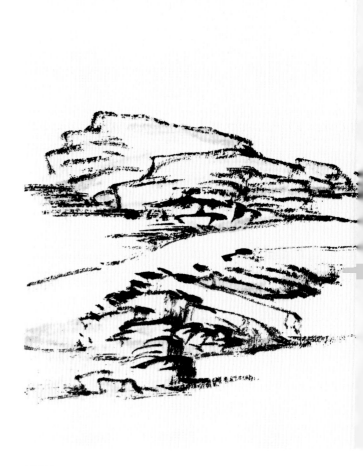

长披麻皴　　　　　　　　　　　　折带皴

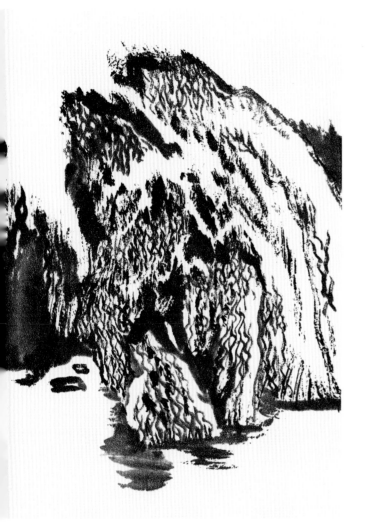

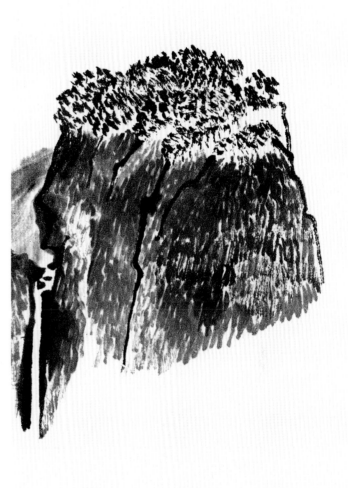

破网皴　　　　　　　　　　　　　　　　　　　钉头皴

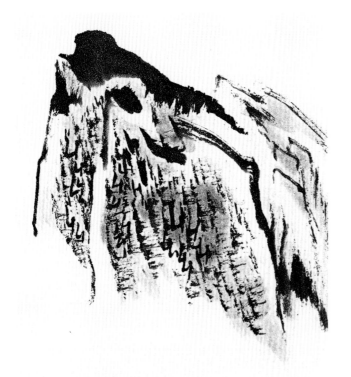

小斧劈皴 大斧劈皴

斧劈皴

全用侧锋画，以其用笔大小繁简，有小斧劈、大斧劈之分。主要表现石山。演变而为刮铁皴。又演变而为折带皴，不尽是石，也可表现坎岸，因受流水冲击，塌陵之状。

每一片山，在造山运动时，结构相同，所以它的外形也多似。因之画远山也要和近山类型接近。如桂林山多拔地而起，远山近山多类似。北方黄土高原上，山多平头，远近也一样。其他可类推。

但因构图的需要而有例外，如近山多尖顶细碎，用一个大远山包围之，以团其气。反之近山太实，须画细碎的远山以松通其气。

山峰连绵，其势如龙，号为龙脉，其山头折叠而进，按照透视，远山不宜画在二山凹处的正中，如此极不合理且也不美。

山顶上蒙茸一片丛树，大致可用圆点。须有层次，一层深，一层浅，一层干，一层湿，逐层相间，合成一片。有时也可一层圆点，一层细松针点或介字点，总之要层次分明，但又须融洽统一。

在一幅画中，尽可用上几种点苔法，湿点中间，可有一二处用渴苔点，以避免平的毛病。渴苔点法，用极干笔蘸上焦墨，笔根着纸，稍向右拖，以见毛。

画云通常分为钩云和烘云两法。

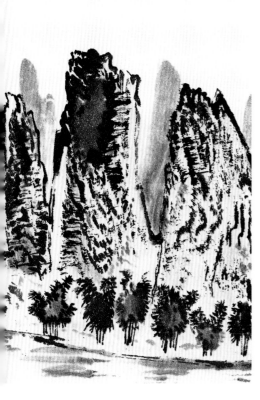

皴法图例

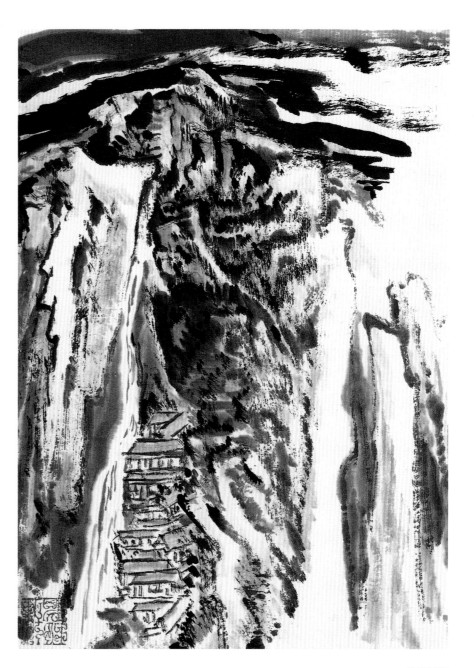

皴法图例

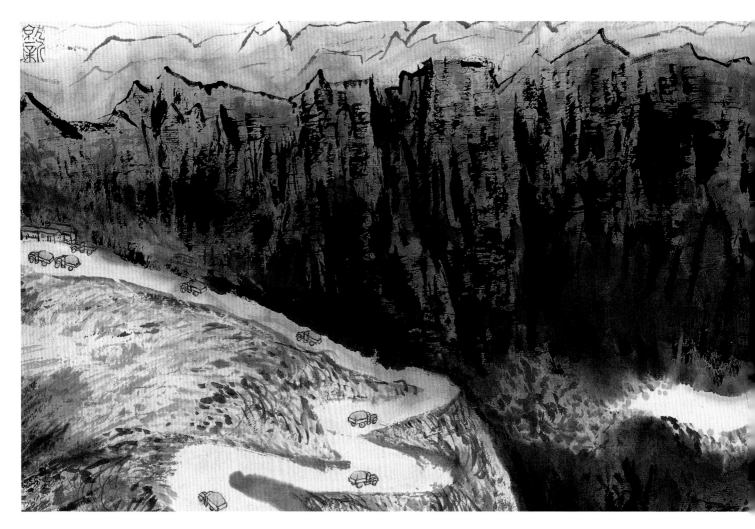

皴法图例

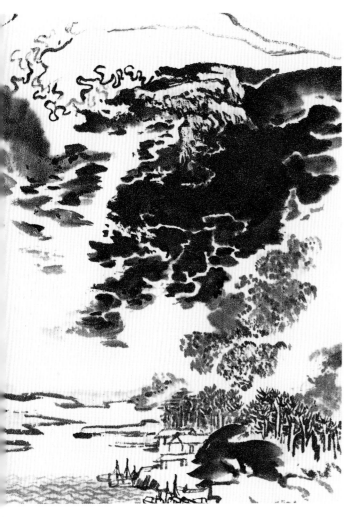

钩云法（一）

钩云法（二）

钩云法

　　适宜画流动的云。用线条来表现云的动态，在山岭重叠中，缭绕曲折，左右串连，若趋若奔，得其气势。每一块云分阴阳两面，上面是阳面，下面是阴面，又有"头"和"脚"两个部位，要把它们很好地组织起来，重在自然。画云线条要留得住，既流畅又凝重，又要有变化。勾线时大指、食指执笔稍松，笔杆稍向右上斜，用中指画出曲线，这样线条灵活，又是中锋。

烘云法

　　运用水墨烘出云块，缥缈迷糊，用以表现一种静止的云。可以利用丛树或山石衬出云块，在画时既要留意树石实处，又要看到留出的云块形态要美。

钩云法（三）

钩云法（四）

钩云法（五）

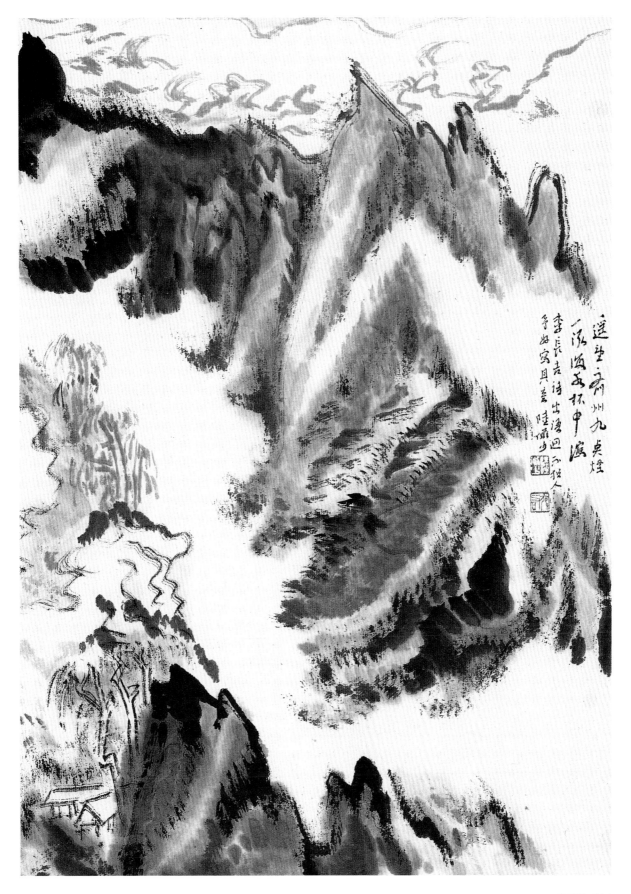

钓云法（六）

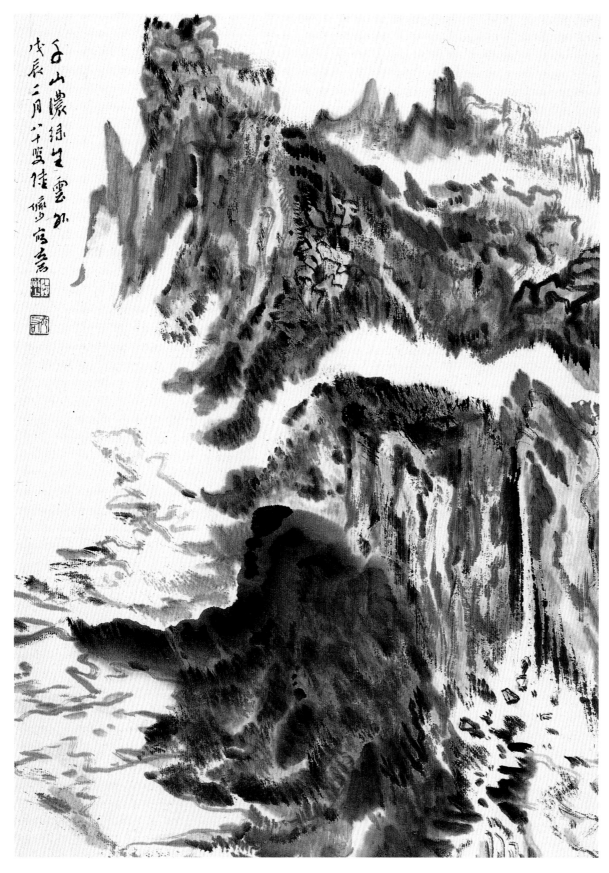

钩云法（七）

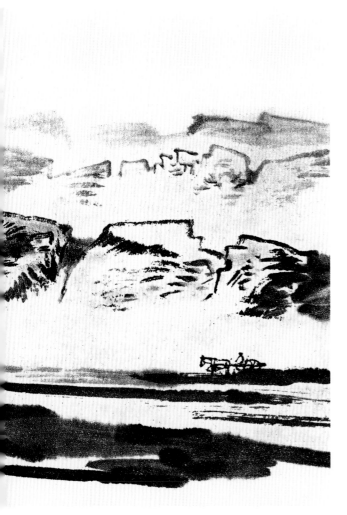

烘云法（一）

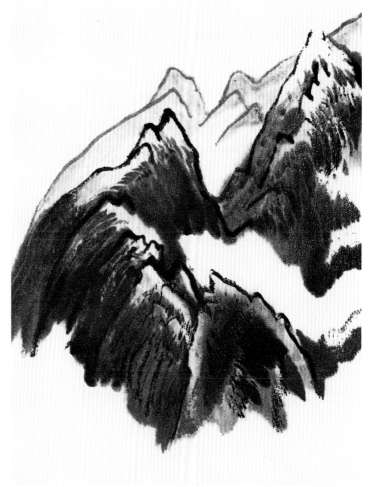

烘云法（二）

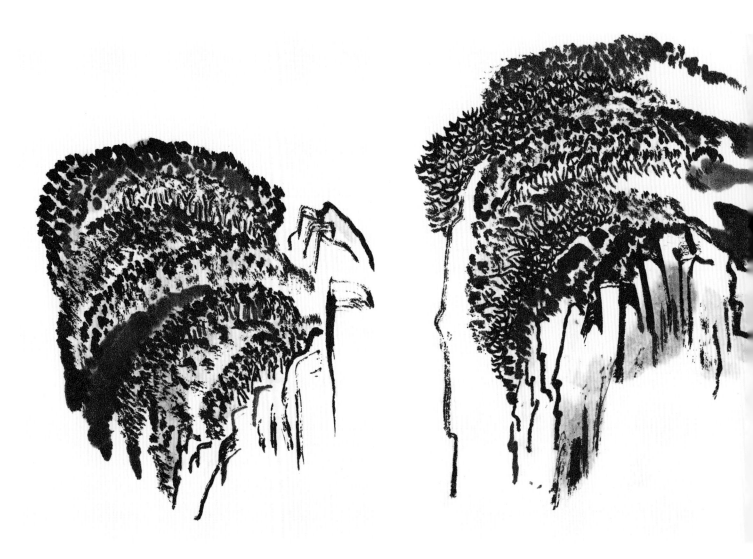

烘云法（三）　　　　　　　　　　　　　　　　烘云法（四）

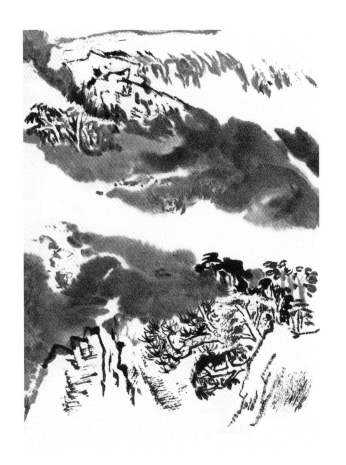

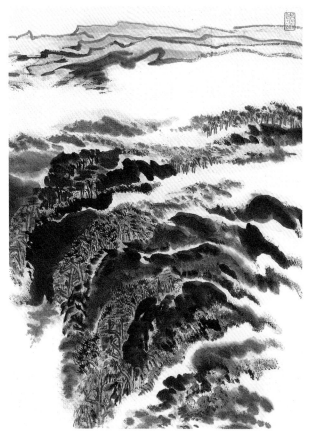

烘云法(五)

烘云法(六)

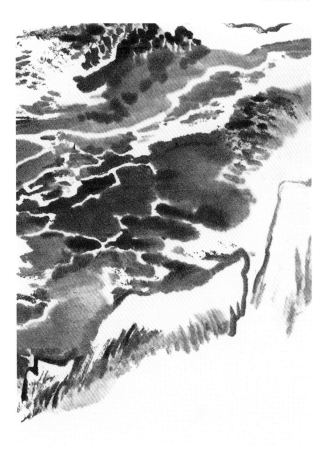

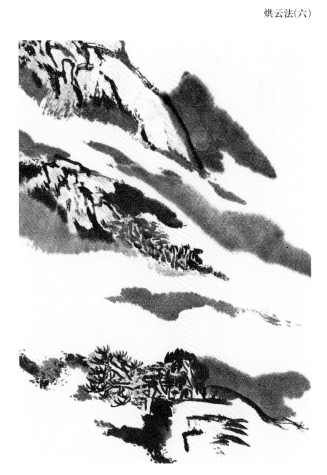

烘云法(七)

烘云法（八）

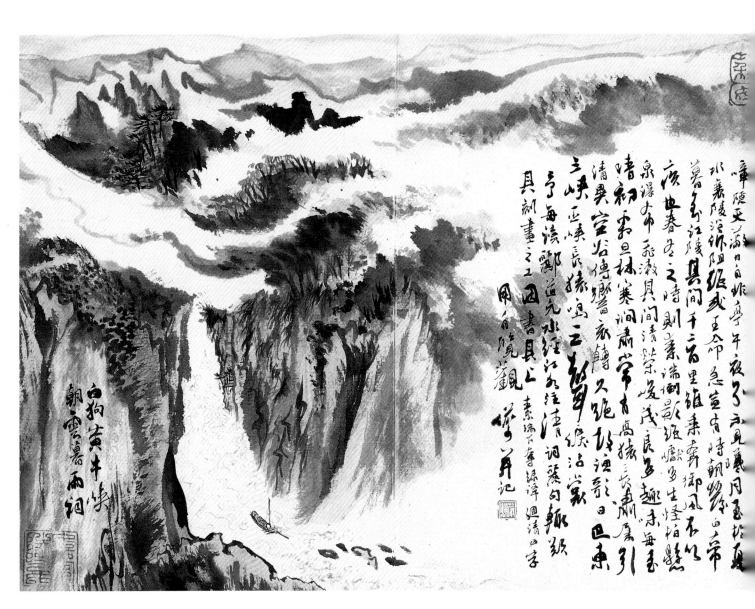

烘云图例

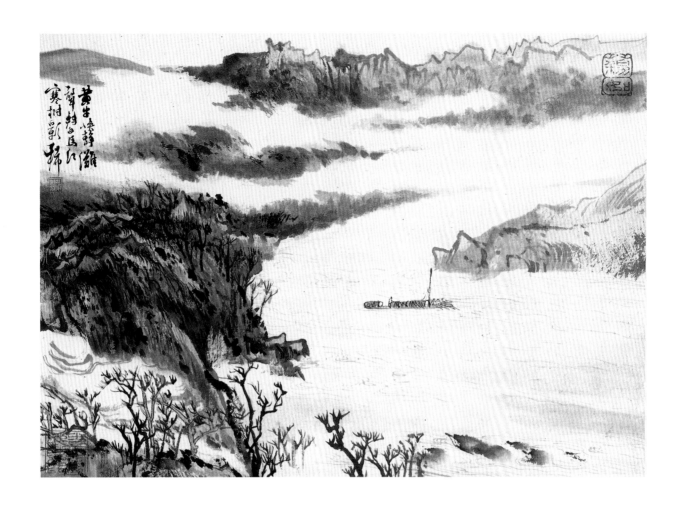

　　一幅山水画之中，画云要有呼应，既有大面积的云，也要有小面积的云，相互呼应。

　　前年我到新安江水库上面，连朝阴雨，看到很多变幻莫测的云，当积雨初霁，云山绵邈，每多奇景。归后作"碎云法"。其法先用水墨点，留出白处是云，要连贯相通，大小错落，疏密有致。

　　山有泉瀑而活，画瀑布须审度上面山岭竹树，是否有此水源。水源深远，则倾泻而下，是悖于情理的。在画面上有两条以上的瀑布，平行泻下，不宜长短、阔狭以及形象完全相同，要有变化，以免板刻之病。

　　水有江水、海水、湖水之分。江水浩瀚东去，一泻千里。当今三峡之中，虽经整治，但礁石暗滩，不能尽去。洄流曲折，甚至形成漩涡，漩涡之旁，涌出水沫，画时留出空白，以破江水之平。

　　画水画云，用笔线条相类，只是云从正面立体看，所以弧线偏圆。江水从平面侧看，弧线宜偏扁，方合透视，而不致把江水画得站起来。

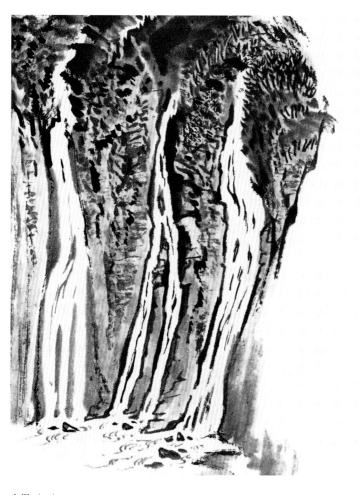

泉瀑（一）

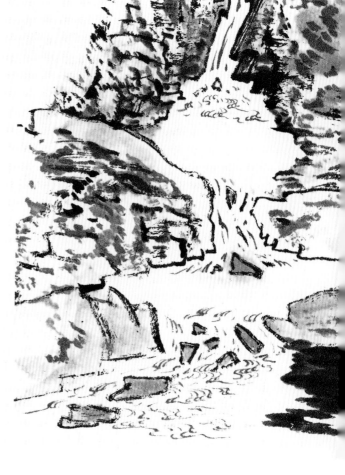

泉瀑（二）

画水法

海水汹涌澎湃，激起巨浪，要有隆洼凹凸之感，浪头水花留白，贵有动势。

湖水弥漫广远，水波微动，通常用网巾水来表现。画网巾水线条宜用中锋，一用侧锋即扁。平拉过去，有规则的屈曲，上线曲向下，下线即曲向上，互相连接，组织如网状。画时执笔宜高，正坐悬腕，自左向右拉出线条，运用中指作有规则的屈曲。又有湖水画法，不是拉长线条，而是利用短线条来表现湖面有风，扇起波澜，浩淼生姿。

画水设色

当画好墨线之后，整纸通体拖湿，略等约一分钟后，待其未干，于水波凹处或墨痕繁复处，设以淡青色或青黄色，如要画黄河，则用土黄色，一次不够，再加第二次，干后用原来颜色依墨迹勾描之。

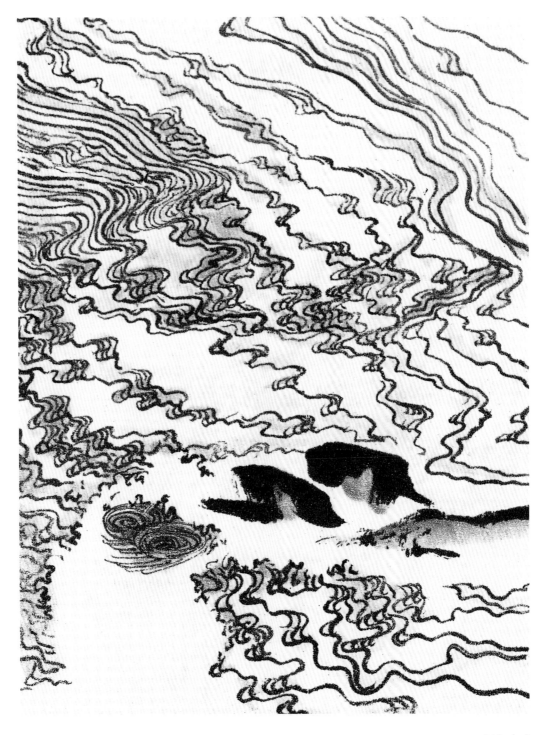

江水（一）

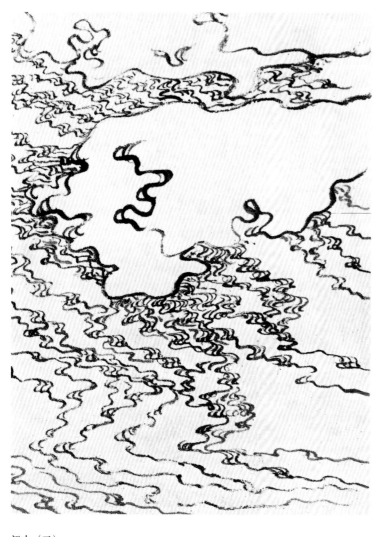

江水（二）

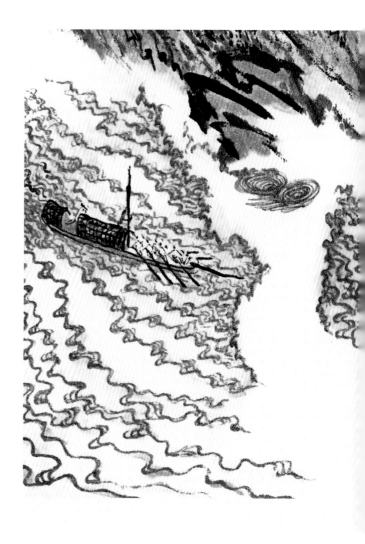

江水（三）

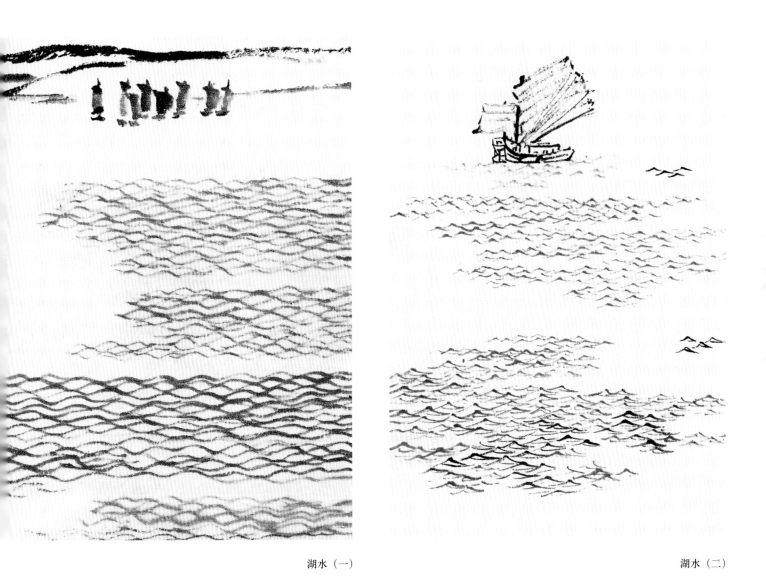

湖水（一）　　　　　　　　　　　　　　　　　　　　　　湖水（二）

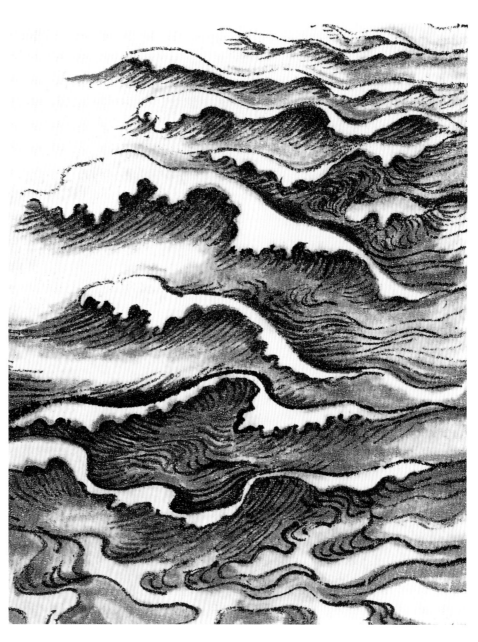

海水

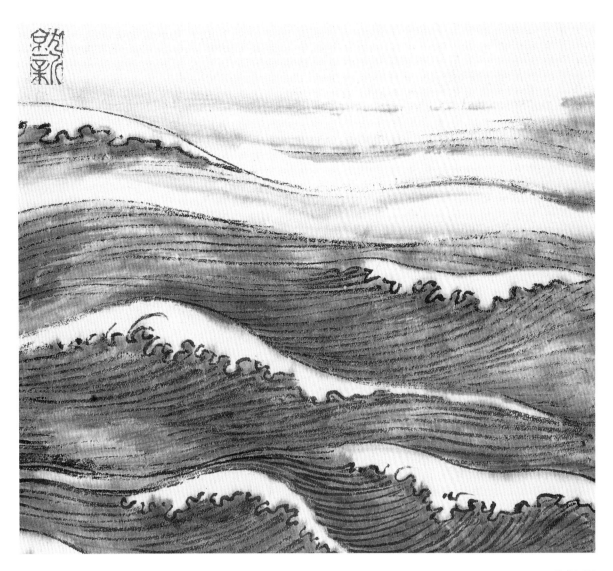

海水图例

　　山水画除点线之外，用上块面，可使画面丰富，重点突出。块的画法，前所未有，传统画法只是渲染成片，不见笔迹。只有从泼墨法中演变而出，大笔湿墨，既要有墨，又要有笔。其法笔头蘸饱墨水，紧执笔杆，使其稍稍向右，下笔迅捷，如风雨骤至。笔根重压纸上，顺势点去，笔锋略作半个圈势，圈圈相续，向左往前冲，向右往后退，及其墨尽势竭，留住笔头，扭转方向，摇曳生姿，要笔尽而意不尽。墨痕边缘要毛，不宜有硬口子。此块面表现为云雾的阴面，落笔之前，须审度地势，择取山石或丛树边缘画出，这样树石是亮处，而块面点墨之处，两相对比，能增厚度。画好块面，于其上或下增添丛树或山石，或不再画树石，用作云雾边缘，再发展而为"留白"。我的经验：每在构图窘迫处，没法再画下去的时候，画出块面，即开境界，有柳暗花明之致。

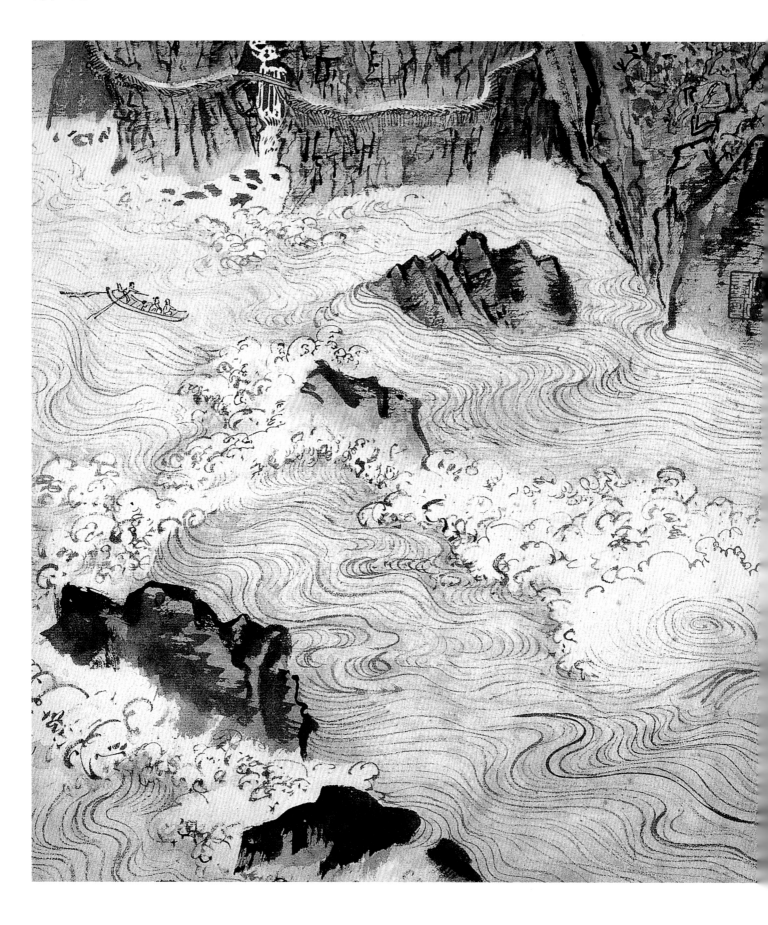

我观察山川云雾，创为"留白"之法。把水墨留出白痕，缭绕萦曲，盘旋山际。这种白痕，或是云雾，或是泉水，或是日光，因为前人所未有，无以名之，姑名之曰"留白"。其画法先画几条大墨痕，蜿蜒屈曲，或相平行，或相纠结，离合顾盼，心中先要有个底。何处应疏，何处应密，以至虚实浓淡，轻重干湿，大致画定。

我以上所举的创作方法，不过举了一些例子，实在方法不是一成不变的。艺术的魅力在于给人以新鲜感。而新鲜感的来源在于创造，所以我们反对泥古不化。泥古一定不化，要不泥，必须举一反三，触类旁通。我前面举了这些创作方法的例子，绝对不是唯一的方法，只不过是一把钥匙，仅仅起到开锁的作用。开锁不过是一种手段，其目的还在后面。不是说开了锁就算了事，如果开了锁就了事，也根本用不到这具锁。我们就是要在此作为起点，从中得到启发之后，经过独立思考，在原有的基础上加以变，变而后能化，所以变化两字常常连在一起的。如果不善于变化，抱住几个现成例子不放，例子举得再多，终究是贫乏得可怜。

现在让我在这里再举一个例子。首先我们要承认大自然是善于变化的，从中可以得到很多的启发，像点椿树的叶子，有了墨点之后，变出双钩法。而同样是分组的双钩叶子，较阔大的是椿树，画得较细一点就是槐树。也可以把叶子画得光一些，而在顶叶特别圆大，就变为核桃树，甚至可以变到不明显分组的枣树等等。我们在大自然中可以看到同样类型的叫不出名字的植物来，所以例子是举不胜举的。

最后我再举一个例子，如短笔披麻皴，本来可用在表现土山的，但稍加变化，把它的排列位置更改一些，中间加些砍斫皴擦之笔去表现石山，同样可以得到较好的效果。用这种加减方法，以之表现天下之山，也不致互相雷同了。

总之创作方法必须靠平时积累素材，时刻不断观察对象，把它默记在心，经过消化到创作里去，那么即使万汇纷纶，而表现的方法也是取之不尽的。我这段话，聊作本小册子的结束语。再重复一遍，这些方法仅仅是一把钥匙，而且还不是一把万能钥匙，供学者们参考。

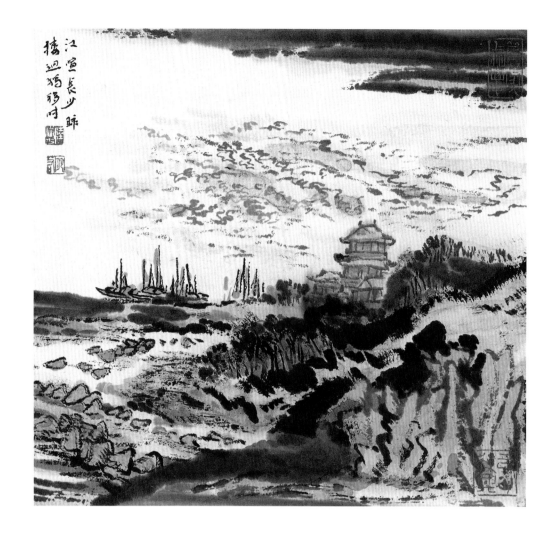

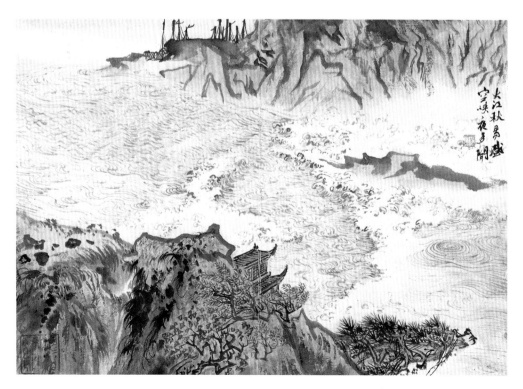

山水画诗文题跋

桥下泉流一脉悬，树声竹影两婵娟。最怜物色关幽事，黄叶丹枫已灿然。
先生池馆宜朱夏，草树荒凉只闭关。亦有鸣蛙成两部，从他雨后闹千般。

舟近虎门，一山兀峙中流，实天石耳。不负寸土，石色黝黑，上缀苔藓，老绿斑驳，掩映黄流，是亦奇观，故不可无记。

雷州青年运河水库大坝。水库既成，遂使下游永无干旱之灾，潺潺水声中，如闻丰乐谣也。

峨眉自洗象池上，夹道皆冷杉也。疏翠筛云挺干拔地，被冈上下，中鲜杂树。盖地处高寒，惟此劲质，能堪风雪耳。此予遣兴之作，巨来见而好之，即以为赠。

上海郊区铁塔高耸，雷网四达，显现我国已进入电气化之新时代。
清波帆影，山上红楼连栋。乃工人疗养所也。
此天山公路也，去岁音儿由此远到阿克苏。缅想沙原雪岭，神情飞越。

山市人初散，归来各有携。满瓶装老酒，裁布制新衣。共喜秧全绿，无愁稻缺肥。年年生活好，永沐党光辉。

淳安县里商公社鱼泉大队，学习大寨精神，劈山移涧，与滩争田。

齐云山古称白岳者是也。崖嶂特异，有类雁荡，但具体而微耳。

（朱梁桑释文）

二尺軸

橋下泉流一脈　縣樹聲竹影兩嬋

娟景物色閒山事黃葉丹楓

正爛然。　辛巳

二尺水軸

先生池館宜朱夏竹樹荒涼只

閒庭有鳴蛙成兩部淙淙兩

澤閒子朋。　辛巳

四尺軸 水畫山水

龍塘道上雲瑞

仙境累累物外真 述秦未及謝

三尺矮軸

而存之。

三尺水軸

雲州昔年運河水庫大壩，水庫既成，
遂兵不游水為水旱之災，游水聲
中如業豐、業饒也。

二天小卷

黃精樹培厝，也蜀中多有之矣。生
重慶門外株卷静濃陰朝夕相對者

十庠七月

三尺軸　吳涇化工廠寫生

人民智村悠為一那畫日為更生碩果
一幣吳涇江爛漫建燃之都是日家素
窩湧騰心上海工業區

卅頁十二幀　為應野平

蕉林人家　前遊嶺南過此
圖山在頌江市丹徒縣為革命根據地

不怪貞不屈令人肅然敬慕。一九六五年
一月皖南歸後圖。

二尺立軸

浮去舊居城今則水庫建成巨壩中立
水利既興，旱常水調魚廣復饒乘電。
九东何勝用矣予為縣象鄉教人
民建設之偉大因窩水庫一角其下方瓦
層勞撐乃結民點。

稻花香裏說豐年。

寫此雲瓏山居　屋角雲開晴有處兩人相對竟春耕

吳涇水軸

引水出遂肥到社九六一年鶴農鄉
新貌。

二尺矮幀

文西同志自區安東為道陵山黃土高原之
際秦雲隨樹此情已馳於岐灵即寫博笑。

二尺小幅

峨眉自洗象池上兜遺沿嶺杉也疏翠飾雲挺幹拔地雜岡上下中鮮雜樹蓋地霧意寒惟此勁質敢堪風雲耳此子連興之作

二尺山幅 青春程景溪

此子舊作捨去景溪五六十壽異此臣來見而好之即以為贈。乙巳十月

二尺山幅

見意夫卷源滄顧……

諸山聖象輕……時乃來遊梓……檐濱登岸……建半日之興是……不……意在石濤石溪之間……趙徐邦達畫……川六景巷為……累減區角十年已不到今日海……舊春意鬧

城西角

二尺小軸

近十年以來廣州城……連石道兩……猶桶乃……見惟荔支灣……園一株壽古蘂……恒如觀老友因為人眼照

二尺山水軸

舟道歸內一山元壽中流……石耳二萬寸土石色黝黑上……解春綠斑駁掩映黃流是赤壽觀州……

三尺山小軸

乙巳六月

色炙林喜為寫之。乙巳六月

就新冊

上海郊區織塔高聳雲網四達呈現我國已進入電氣化之新時代。清波帆影……紅樓連棟乃工人療養所也。

此天山為路也去歲音覽由此遠到阿克蘇……熱切原雪嶺神情飛越。

作品欣赏

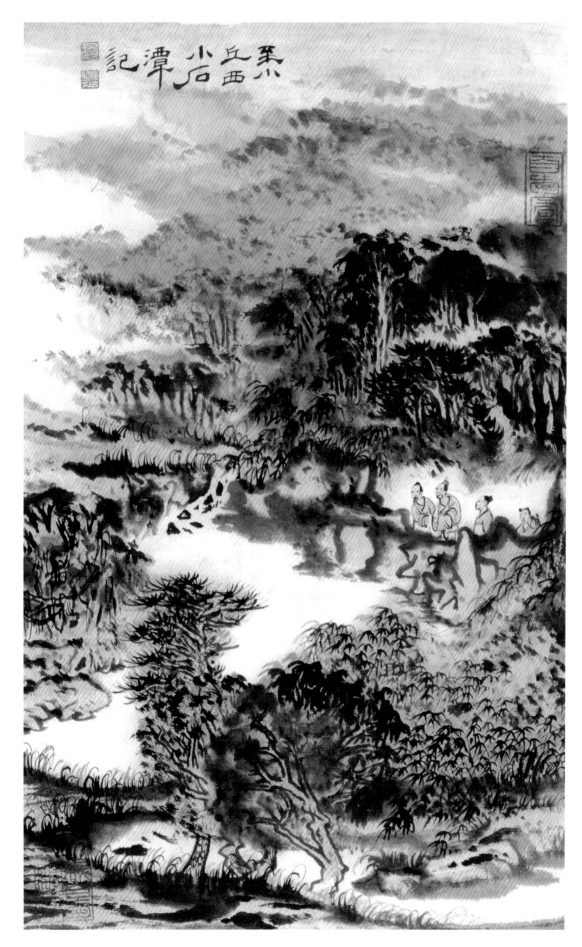

至小丘西小石潭記

小石潭

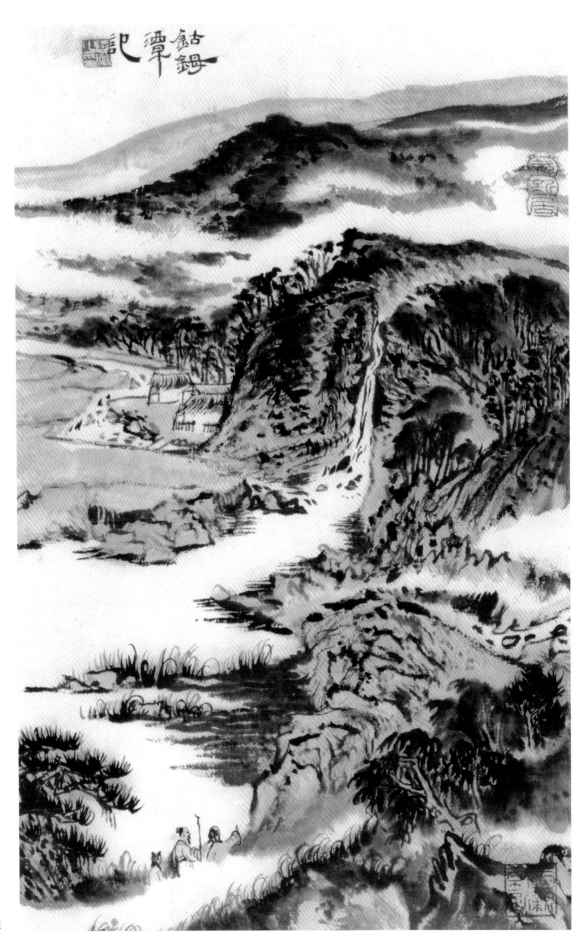

钴鉧潭

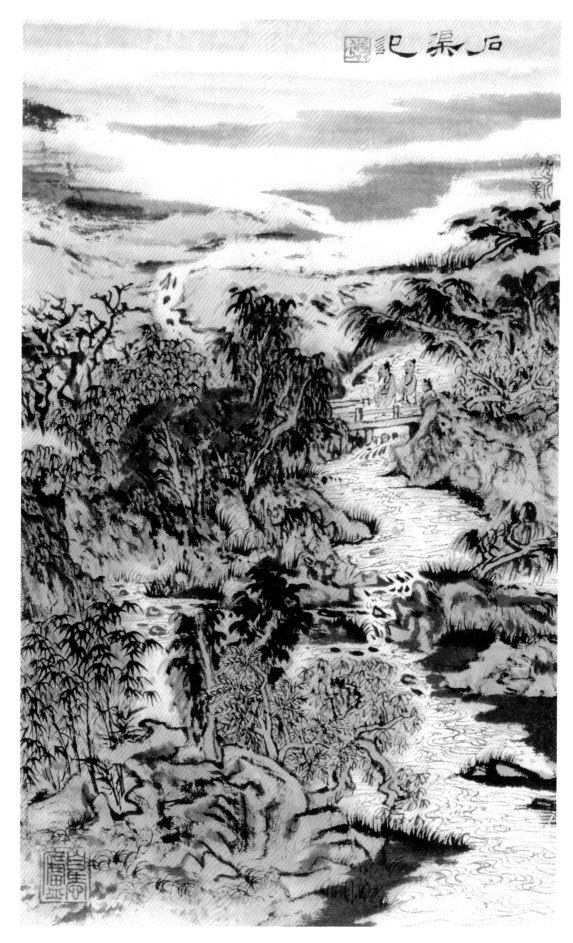

石渠记

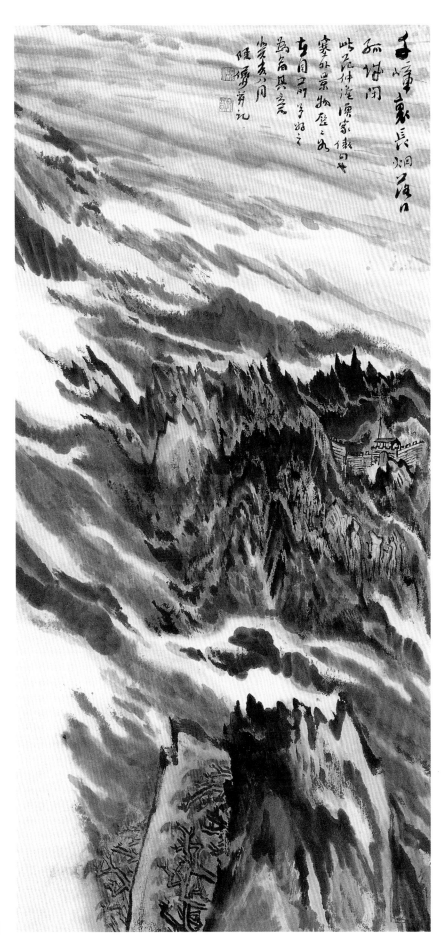

云山图

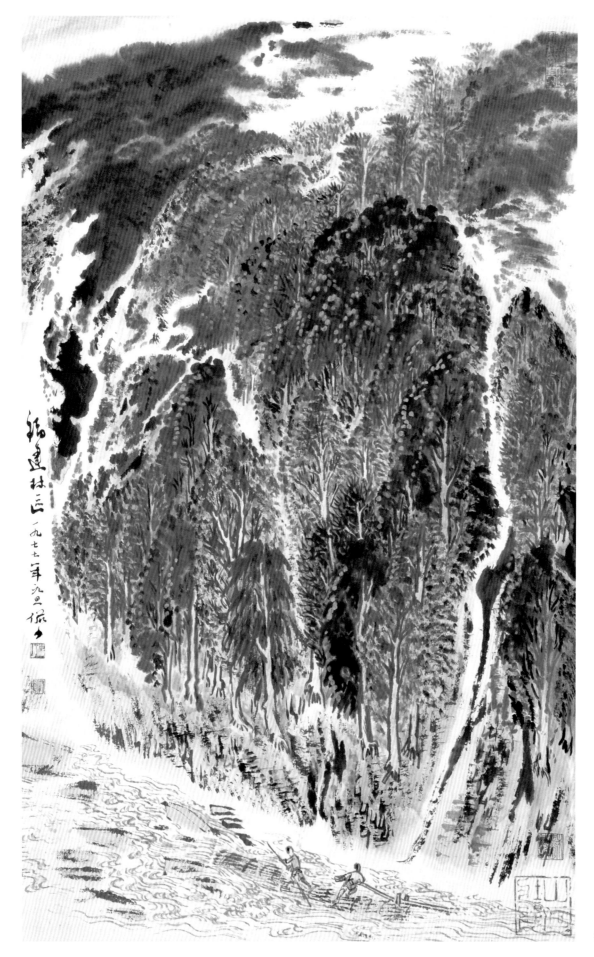

福建林区

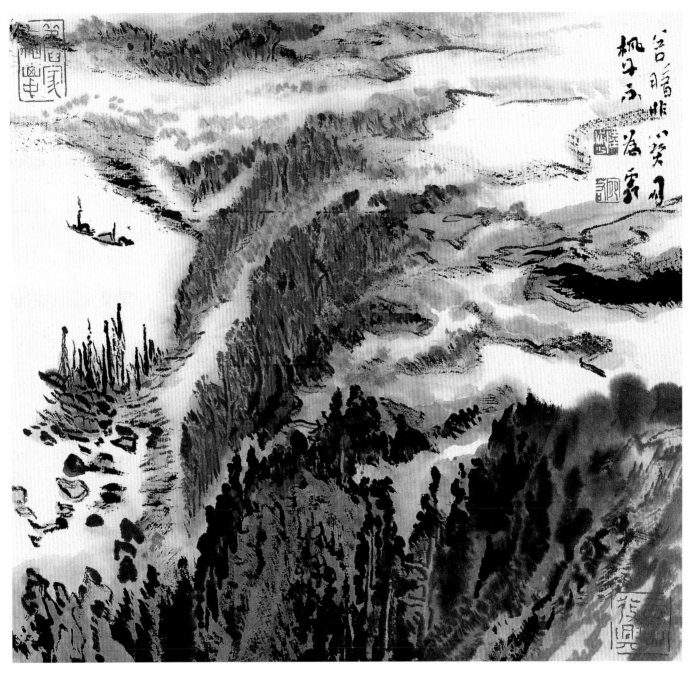

满山红

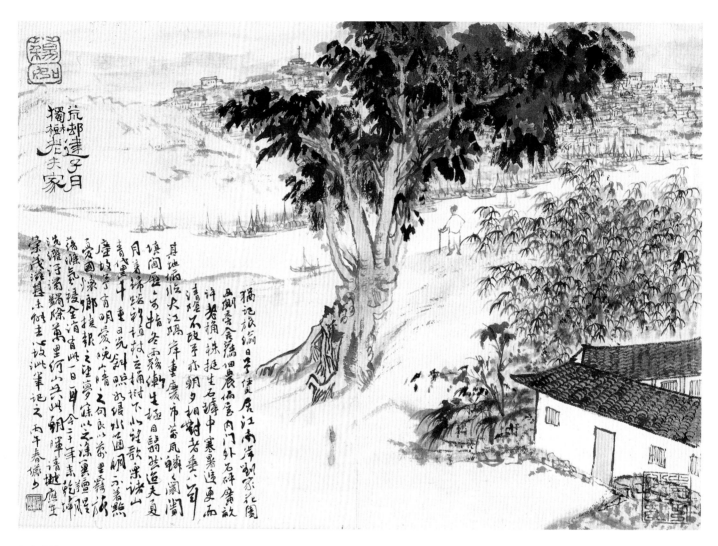

江南小景

陆俨少艺术年表

1909年

6月26日（农历五月初九）生于江苏省嘉定县南翔镇。

为纪念夭折的姐姐，父为其取小名姬，字俨妙，号宛若。

1914年

改名骥，改字俨少，号仍为宛若。尚未读书即喜涂抹，拿烟牌儿照着画，甚得乐趣。

1915年

取学名同祖，进嘉定县立第四国民小学读书。老师是大舅朱闻香。

1919年

小学毕业，进嘉定第二高等小学读书。

1920年

转入南翔大寺前翔公小学读书。

1921年

从邻居处获赠一部石印《芥子园画谱》，如获至宝，朝夕临学。

1922年

进上海澄衷中学读书。参加学校组织的绘画、书法篆刻班。受美术老师高晓山启示，初悟中国画用水、用色、用墨之理。

1926年

中学毕业，免考进入无锡美专。在校与同学程景溪成为好友，两人经常合点一盏煤油灯，读《学画心印》至深夜。

1927年

由表兄李维城介绍得识前清翰林王同愈。由王同愈相陪，到上海拜画名极盛的冯超然为师。

1928年

精心临王昱册页，冯师见后大加赞赏，以为几可乱真。同时也临吴渔山、恽向等明清真迹，比在珂罗版上临得益更多，进一步扩大了眼界。

1929年

10月28日（农历九月二十六日）与青梅竹马的表妹朱燕因结婚。
其间仍每月两次去上海冯超然处请益。

1930年

居家刻苦自修，读书、写字、作画齐头并进。

1933年

4月间，父亲陆韵伯逝世，享年62岁。
长女陆辛生。

1934年

春，应小学同窗金守言之约同游西天目山、黄山，初次领略祖国名山风姿。

1935年

去南京参观第二届全国美展，住表兄李维城家，早晚到展厅观看，细心揣摩每幅画的神气、布局、运笔、渲染，一一铭记于心，自谓"贫儿暴富"。

1936年

浙江上柏山中三间瓦屋落成，筹备入迁事宜。

画成《拟邵弥山水》。

1937年

春天，接老母、妻子及两个孩子移居到上柏山中。自此种花栽树、读书、画画、写字，有终焉之志。

1938年

2月，坐船抵重庆，投奔在兵工厂任职的表兄李维城，在兵工厂秘书室及营缮科任事，后又到所属农场任事务员，家住在刘家花园大院内。

1939年

蛰居重庆，蓄志游青城、峨嵋，遂于暮秋携画到成都办展。

画展前后历时三月，其间顺道游历了青城、峨嵋、乐山大佛寺等名胜，在青城山上清宫认识江苏溧阳人彭袭明。

1940年

初春，沿岷江乘木船下五通桥，经乐山至宜宾，改乘小轮经泸州、江津回重庆。

1941年

由刘家花园大院迁至旁边佃屋居住，有平房三间，在屋旁养鸡、喂猪、种菜。

1942年

以公余杂抄唐宋诗文，似隶非隶，以己意为之，横画阔而竖笔细。山东王献唐见后颇称赞。此是一生书法变化最突出的一次。

1943年

上班余暇，常至江滩散步，俯拾卵石，去粗存菁，得五彩卵石七枚，置之案头。

逢母亲70大寿，作《瑞雪启春图》为贺。

1944年

画成《蜀中留痕册》赠程景溪。

是年还画成《山水册》12开及《洛神图》等。

1945年

抗战胜利，筹措东归事宜，苦于买不到船票。

彭袭明下青城山，住在陆家，亦拟归溧阳故里。

1946年

冬，在南翔镇东市庄桥弄口租屋而居，立润格卖画。

1947年

居家作画写字，日临冯承素《兰亭序》二过为课。

于南翔东市方家湾创办白圭农场，种植薄荷。

积贮作品准备个展。

1948年

宋文治三次由安亭师范学校来南翔求见，自此两人成为师友关系。

冬日，在农场内建屋五间，举家迁入。

1949年

与友人廖叔禾结伴出游，经杭州、绍兴、嵊县、新昌抵天台，徒步而行，遍历石梁飞瀑、桐柏宫、铜壶滴漏、飞帘瀑等诸胜。

1950年

完成《杜陵秋兴诗意图》，共八段，并将在四川所的《秋兴》诗抄录于卷末。

1951年

全家迁居上海，住复兴中路马当路口石库门厢房。参加上海文化局举办的连环画研究班，与汤义方同门学画连环画。三个月结业以后被分配到私营同康书局任绘图员。

1952年

在私营同康书局工作。

绘成连环画《牛虻》，由来楚生撰写文字说明，出版后很受欢迎，挽救了行将倒闭的同康书局。

加入上海新国画研究会，创作了一些新国画。

画成《读报》等新年画。

1953年

画成《雪山勘探》，参加解放后上海首届大型画展，获好评。此作由美协收购，由上海人民美术出版社印刷出版。

为裱画师刘定之画册页数开，被刘海粟看到颇为惊异，遂由刘定之介绍与刘海粟相交。

1954年

收青年诸葛潇坮为徒。

在华东美协晤黄宾虹。

宋文治来上海学画，谆谆予以指导。

冯超然逝世，享年73岁。弥留之际叮嘱："画画不能太像。"

1955年

经常为前来求教的宋文治作示范，介绍他师从吴湖帆，并与刘海粟相识。

1956年

春日，到梅山水库参观。

3月，在合肥画成《教妈妈识字》，被《美术》杂志用作封面，原作为中国美术馆收藏。

为江寒汀作《避暑山水册》。

秋日，回沪安顿家务，恰逢上海筹建画院，吴湖帆和刘海粟提出挽留，遂不再去安微，弃高薪留于上海，被聘为上海中国画院画师。

1957年

当选为南市区人民代表，常至城隍庙一带走访画家，带回意见向上反映。

归来后，在一次会上失言说"上海美协不挂中国画，像外国美协"，被错划为"右派"。

9月，画成《平畴交远风图》。开始画课徒稿。

1958年

在上海中国画院接受"劳动改造"，回家后画山水画课徒稿。

1959年

继续接受"劳动改造",画课徒稿,先后画成近二百幅。

为谢稚柳作《杜陵入蜀诗册》。

为徐子鹤作《古意山水图》。

1960年

继续在画院劳动。

10月,与孙祖白、俞子才等赴浙东四明山写生。

冬,得《扬淮表纪》碑拓,虽感拓本不甚精,因其时有意于汉碑,无事谛读聊为娱情,遂画成《云栈访碑图》、《读碑图》等,请钱瘦铁为之题款。

1961年

春日,画成《怡然册》。

10月,摘去"右派"帽子,处境有所好转。

暮秋,与朱屺瞻、谢之光、袁松年、刘旦宅等去广东写生,到过新会、台山、开平、湛江,归途取道南宁、桂林、衡阳、株州回上海。

12月,画成《湛江海滨公园》。

为吴湖帆作《清梦吟巢图》

1962年

2月,为王伯敏画《〈谒杜甫祠〉诗意图》。

经浙江美院院长潘天寿来沪商调,开始去杭州浙江美院兼课,教国画系山水科四年级学生,每学期去两个月。

为纪念杜甫诞辰1250周年,在吴湖帆怂恿下完成《杜甫诗意册》100幅,先后在上海画院、杭州浙江美院及苏州展出,均获好评。

1963年

4月，仿陈洪绶作《深柳读书堂图》。

4月中，与程景溪及浙江美院师生赴雁荡写生，因身体欠佳，只到了灵峰、灵岩、大小龙湫、三折瀑、开元洞、古竹洞等处。

以程景溪所赋长诗为题作《雁荡彩虹》赠孔仲起。

由雁荡回上海后，确诊患肺结核。友人仕书博赠"抵百粉"进口药获愈，遂写成《感惠册》相赠。

10月，与应野平合作《秋山图》。

12月，与周昌谷、姚云散步西湖，至"楼外楼"饱酒微醉，归后于灯下作《西湖三人游图》。

为苏渊雷画《钵水斋图》扇画。

是年画成《雁荡医院图》、《将军洞图》、《蕉阴雅集图卷》、《仿倪瓒山水图》及《山水册》13开等。

冬，书毛泽东《卜算子·泳梅》词。

1964年

春，由画院组织去皖南写生。

6月，画成《龙蟠一道入云端》。

秋，由画院组织再赴皖南，由桐庐至白沙，乘船去浮安，上溯至深渡。于歙县练江边写生，下午2时许见山顶边缘有一道白光，尔后由此感悟，创为留白之法。又由歙县至屯溪上黄山，登鲫鱼背，下蓬莱三岛，经一线天至玉屏楼而归。此次外出病咳，至黄山半山寺竟愈。

在杭州作《万水千山只等闲》，在淳安作《洞沅小家》。为王渔作《王安石诗意图》。

10月，画成《沸腾的上海工业区》参加华东美展，险被人诬告图中有反动标语。

1965年

在上海京剧院学馆、上海青年宫等处辅导国画山水。

为程景溪作《山水图》。

为任书博作《山水花卉册》七开。

秋，因高教部取消高校兼课制，遂不再去杭州浙江美院兼课。

12月，为宋文治作《荫山阁看云图卷》。

是年画成《白岳秋云》、《雁荡古竹洞》、《清波帆影》、《闽江放筏》等图及《就新册》。

1966年

2月，作《杂画册》12开。为陆亨作《小中现大册》。

3月，为陆亨作《山水册》19开。

春日，作《新题材山水册》12开。

4月，作《随忆册》。

5月，为上海美协作《新安江上》、《工厂新貌》、《农村新貌》。

"文革"刚开始，在家中画成毛泽东诗意图24幅，装成两卷。

秋日，为宋文治画《黄山云起》、《深谷流泉》等册页。

1972年

画成《宋人诗意册》22开和《幽谷寒松图》等。

1973年

私下为友人和学生作画。为任书博作柳宗元《永州八记》图，为姚耕云作册页四开，为韩天衡作《具区秋色》等图。此外还忆写旧日游踪，画成《横绝峨嵋岭》、《东天目山》等名山图。

1974年

居家作画，画成《稼轩词意图》、《万壑松风图》、《东天目图》、《荷花图》等。

1975年

画成《名山图》册页16开。

10月，为赵冷月画《荒江老屋图》。

是年还画成《爱新就新册》、《以报其好册》，以及《李白诗意图》、《黄岳图》、《蜀道图》、《峡江图卷》、《浮天水送无穷树图》等。

1976年

5月，终于被允许与陈佩秋、孙祖勃、张守成、朱梅屯等一起去新安江体验生活。

8月，为陆一飞作《山水小品册》。

为宋文治作《黄山图》。

10月，"四人帮"被粉碎，慨然画成《秋日云开图》。

是年画成《巫峡清秋图》（为刘旦宅）、《山水》（为钱大礼50寿）、《梅石图》（为韩天衡）、《新安江饫览》（为徐一轩）、《梅花图》（为舒士俊）以及《云游册》（为姚耕云）、《宋元遗韵册》（为吴明耀）、《名山胜景册》等，还为上海延安饭店作画多幅。

1977年

2月，画成《孟浩然诗意图》。

5月，画成《溪山杖履图》。

在井冈山为孔仲起作《山水》扇画。

7月，至南昌，以《井冈翠色》赠傅周海。同月回上海。

8月，画成《雪溪图》。

11月，为傅周海作竹刻山水稿《井冈山黄洋界》。

开始写《山水画刍议》，每日坚持写一二条。

是年画成《井冈山五大哨口图》、《井冈山茨坪》、《采药图》、《海防前哨》、《沧江帆影》、《富春江》等图。是年结识张仃。

1978年

2月，应外交部邀请，与谢稚柳、唐云、陈佩秋一起赴京为驻外使馆作布置画。一月后，谢稚柳等返沪，又被邀住友谊宾馆，为文化部作画。作画余暇，游颐和园、故宫、长城、十三陵，并去中央美院讲课示范。每日在友谊宾馆晨起，写《山水画刍议》一二条。

3月，作《天台怀旧图》、《万木迎秋图》。

5月，为中国美术馆作《福建林区》。

5月中旬返沪。将《名山图册》16开裱成卷子，托宋文治带至南京，请林散之、高二适题跋。

至汤山疗养，为宋文治画成《山水人物花卉集册》八开。

12月，画成《赤城山图》。

是年，上海画院宣布，1957年系错划"右派"，予以纠正。

1979年

1月，经上海市徐汇区革命委员会批准，撤消1969年11月所戴"地主分子"帽子。

3月，由南京返沪。

春日接北京荣宝斋王大山信，要筹备香港个展，遂开始作准备。

画成《胸中一段奇》、《松潘大山》等。

5月，参加上海书法代表团，与沈柔坚、顾廷龙、谢稚柳、胡问遂、方去疾、叶露园一起访日。先飞东京，继乘火车至大阪，旋至京都、奈良，又至东京、横滨，最后至箱根，历时两周。

7月，到广西柳州，畅游柳侯祠及附近诸山洞壑如都乐洞、龙潭等。为柳州饭店画布置画一幅。又去桂林七星岩、芦笛岩、象鼻山等诸名胜游览。

7月，偕妻与刘旦宅夫妇同去北戴河。先飞至北京，由天津市委书记李研吾接至天津参观杨柳青年画工场。不三日即去北戴河，住工人疗养院。在住处与吴作人、李苦禅等相遇，时常往来。

秋，由北戴河返京，住颐和园藻鉴堂，将《山水画刍议》完稿，间亦住大儿陆京家中。

为人民大会堂作《雁荡高秋图》。

8月，被浙江美院聘为山水画研究生指导教师，带研究生五人，遂赴杭州。

10月，为姚耕云题1956年所作《仿李唐〈万壑松风图〉》。

11月，在杭州，画成《水墨山水图》。

冬，作《仿李唐〈静江不老图〉》并跋。

是年为上海虹桥机场作《大好河山》布置画，为辽宁省博物馆作《太白诗意图》。画成《天形倚野尽》、《山川云锦》、《秋山红树》、《夏山云树》、《水流云在》、《虚谷幽居》、《黄山松云》、《雾里江船》等图。

1980年

2月，为辽宁省博物馆画成《雁荡飞瀑》。

3月，在杭州作《西泠揽胜》、《寒汀凫起》等图。春日，画成《看云图》。

6月，偕妻与刘旦宅夫妇、万青力一起，乘船赴九江，住南湖饭店，翌日游庐山，得览香炉峰、白鹿洞书院、龙宫洞、含鄱口、首龙岩、花径等诸胜。

作《庐山草堂》。

夏，留万青力于上海家中凡一阅月，谈及身世和学画本末。

秋，正式调杭州浙江美院，住房与姚耕云为邻。

积得作品八十幅，先在上海画院展出四天，后至杭州浙江美院展览馆展出，之后又装箱运至北京，在中央美院展览馆展出。

9月下旬，赴京参加荣宝斋成立30周年纪念活动，与香港中文大学赖恬昌晤面。

在北京过冬参观了故宫宋元名迹。平时于藻鉴堂与大儿陆京家两头兼住。为李可染作《两寺松桧图》。

所著《山水画刍议》出版。

1981年

2月，书苏轼词《水调歌头》。

3月，由北京回杭州，将去港画展准备就绪。

5月，由陆京陪同赴香港，住九龙美丽华饭店。三日后，个展办于富丽华饭店。香港博雅公司出版《陆俨少画集》在港发行，共收画50幅，由李可染题签，张仃作序。

7月，偕妻及儿陆亨、陆颥和姚耕云上黄山。由后山坐轿上山，住北海宾馆十日。

9月，赴北京参加中国画研究院成立大会，被选为院委。

12月，赴广州，住南湖宾馆。与刘旦宅、谢稚柳、陈大羽、朱屺瞻、应野平等相会。

是年画成《云气生崖壁》、《滩激云屯》、《雁荡灵峰》、《巫峡云涛》、《新安江水库》等图。

1982年

2月下旬迁住珠岛宾馆，与刘旦宅夫妇食息于斯近两月。其间曾去番禺、中山、肇庆、鼎湖、南海西樵山、从化温泉等处游玩。

3月底，回杭州。

4月，将在香港所得的日本精印画册《宋画精华》三大册、《元画精华》两大册、《故宫名画三百种》全部捐赠给浙江美院国画系，供学生学习观摩用。

5月，应西安美协和陕西国画院邀请，赴西安，游览大雁塔、华清池、秦俑坑、半坡村、碑林、司马迁祠堂等，南入丰裕口，观秦岭之胜。

归杭后，应宁波市工艺美术研究所邀，赴宁波游天童、育王，又渡海游普陀。

至宁海访潘天寿故居。

在沪度夏，上海人民美术出版社计划出大型画册，上海书画出版社拟出课徒山水画稿和自传，开始着手准备。应邀去故乡嘉定一游。

10月，去京参加浙江中国画展开幕式，住一周回沪。在上海为金山宾馆作大幅《雁荡泉石图》。

1983年

春日，在上海为北京人民大会堂作《雁荡山色图》、《江山无尽》。

5月，应深圳发展公司邀，偕妻与陆亨儿赴深圳，为深发展公司和香蜜湖各画布置画一幅。值深圳画院成立，被聘为顾问。

6月，当选为第六届全国人大代表，由杭州赴京与会。月底回杭，浙江美院分予教授楼一套。

接北京中国画研究院来信，于8月底赴京，旬日之内为中南海紫光阁画成大幅《层峦叠翠图》。

9月，在北京香山饭店看到赵无极水墨壁画，回上海又看到赵无极画册，引起兴趣，认为赵画完全抽象，看不出所画为何物，绝对不应是方向，但也不该一概排斥，其中可以得到一些启发，如其设色调子可借鉴，构图虚实相生，意境情调也有接近东方的地方。

与唐云、俞子才等合作画大幅布置画，庆祝五届全运会闭幕。

11月，应福建泉州大学之邀前往讲学，住十日，遂往福州、厦门。旋又由厦门飞北京，住望远楼宾馆，为国防科工委作布置画。

1984年

2月，为《陆俨少课徒山水画稿》撰写前言。

春，浙江美院为美国留学生开办中国画学习班，为之授课。

7月，台湾画家刘国松来杭州举办个展，为之题诗一首。观展后认为刘锐意革

新，独辟蹊径，有积极意义，不能一笔抹杀，可取其意，不必学其迹。

7月下旬，为嘉定县工人俱乐部作《三友图》。

8月，与刘旦宅一起在福州举行联展。随后赴武夷山。为福州海山宾馆画大幅布置画一幅。

为刘旦宅夫妇画《梅花册》。

9月，将早中年及近年14幅作品捐赠上海博物馆。

是月，应四川省文物处邀请，赴成都浏览杜甫草堂、武侯祠，继至灌县观都江堰，上青城山于天师洞宿二宵，又至新都、绵阳、江油、梓潼，北至剑门关、广元，上溯嘉陵江上游，至清风、明云两峡。本与上海科教电影制片厂约定在小三峡拍摄画山水的镜头，因身体不适，气喘病复发，遂乘火车去重庆，转船经三峡东下武汉回上海。回家稍事休息，病体即获平复。9月下旬，被聘任为浙江画院院长。

是年有书法作品在新加坡展出，并参加在德国举办的五人展。

1985年

2月，作《黄山玉屏楼》、《间道余寒历冰雪》等图。

3月，作《上柏山居图》。

是月偕妻儿与张天成、刘延儒游千岛湖，宿姥山饭店。为张天成作《桂山奇趣图》。

4月，偕妻儿与张天成、陆征赴赋溪游江南石林。归后作《杜樊川诗意》、《千岛湖纪游》、《江南石林》等图。

5月端阳节，作《钟进士图》。

是月，画成《刘梦得竹枝词意》、《柴门草阁》、《李白朝辞白帝诗意》、《云表奇峰》等图。

6月，作《赤城霞起图》。

游莫干山，写《莫干谣》刻石于山中。

在桐庐会见叶浅予。

秋日，有湖州之行，归后写《西塞山前图》。

作《溪口待渡图》并题诗。

是年画成《仿赵吴兴山水图》、《雁荡岩瀑》、《延安春色》、《云霞抽象图》、《金山胜景》、《延安春色》等图。

1986年

3月，两幅山水画参展浙江省山水画研究会年会展。

游浙江临安、诸暨五泄、方岩及安微九华山等地。

5月，作《云开巫峡图》。

6月，作山水画《山阴道上》。

赴香港参加西湖苑展销活动。是年作《朝辞白帝彩云间》、《云峰岚气》、《东坡诗意图》等。

1987年

1月，应邀去香港中文大学讲学。

春日，作《峡江图》、《云壑奔泉图》。

6月，新加坡摄影家蔡斯民为作摄影传记。

10月，参加上海博物馆为建馆35周年举办的清初四画僧学术讨论会，住上海延安饭店。

11月，赴浙江桐乡参加钱君匋艺术院落成仪式，游天台山、新君等处。

是年画成《云山赴集图卷》及《黄叶满霖林》、《天地独酌图》、《古木高江图》、《云栈图》（扇面）等。

1988年

春日，作《杜陵诗意图》、《临流独坐图》。

5月下旬，去北京参加第七届全国人民代表大会。

6月，在嘉定南翔古漪园举办80大庆，同时举行作品回顾展。

11月，去湖州、南浔，参加刘氏嘉业堂藏书。与复旦大学教授王遽常心仪神交多年，两人得晤于嘉兴。是年画成《李长吉诗意图》、《秋岩萧寺图》、《好雨当

春图》、《春游图》、《东蒙隐居图》等。

1989年

春日，复了庐函："我好杜诗，或亦禀性相近，笔墨多郁勃之气。……承示在有生之年，变有为为无为，诚为笃论，当于平淡天真处想，以达到云林境界。然云林亦非一味枯寂者，似陶亦有金刚怒目处，然岂易到者。当今可以论画者不多，亦不足为外人道，顾以道统自居，不忍见中国画从此沉沦，尽其绵力，所谓知其不可为而为之。"

4月，由浙江美院、浙江画院、美协浙江分会、西泠书画院举办"陆俨少历年书画展"。

5月，应文化部和天安门管理处邀，赴京为天安门城楼作巨幅《春山不老图》，为首都宾馆画大幅布置画。因"六四"政治风波，避居京郊怀柔县，为在"文革"中失落部分的百开《杜甫诗意册》补成三十余开。与长子陆京商议出版《陆俨少书画精品集》事宜。

10月，去山东邹县，出席东方博雅社成立大会，并参观曲阜孔庙等处。与山水画研究会成员同游峄山。

11月，去深圳，住进新居。

1990年

2月，应了庐之请，为纪念张大壮逝世十周年撰文。

去广东南海游西樵山，撰"游龙入怀"四字刻于石壁。参观康有为故居。

8月赴京，由万青力陪同访李可染晤谈。

10月，撰《画学微言》一文，翌年刊于香港《名家翰墨》。

是年画成《春渚渔歌》、《村塘牧戏》、《巫峡秋涛》、《赤城山》等图。

书成《怀王同愈五律一首》、《八十述怀七绝一首》。

1991年

元旦，在深圳中国画廊举办回顾展，展出作品120幅，盛况空前。

香港《名家翰墨》杂志出《陆俨少杜甫诗意册特辑》，其中有所撰《杜诗百开册后序》、《画学微言》和《自订年谱》。

《陆俨少书画藏品集》出版。

1992年

4月，偕妻返上海，住延安饭店。

为家乡南翔镇人民政府办公大楼落成赠布画一幅。占地近六亩的陆俨少艺术院于上海嘉定法华塔东建成，与明代古园秋霞圃毗邻。时与嘉定有关方面商洽开院事宜。

8月，肺气肿哮喘复发，住进上海中山医院治疗。

冬天出院，仍住上海延安饭店。

病中，仍不忘作画写字，并交代家属有关捐画等事宜。

1993年

2月，又病发住进上海中山医院。病中时时惦念作画及嘉定艺术院事宜。

10月，因肺脑综合症趋于恶化，抢救无效，于23日20点15分去世。

图书在版编目（CIP）数据

陆俨少：陆俨少山水画刍议 / 陆俨少著 ；陆亨编.
—— 上海 ：上海人民美术出版社，2018.1
（书画巨匠艺库）
ISBN 978-7-5586-0616-8

Ⅰ．①陆… Ⅱ．①陆… ②陆… Ⅲ．①山水画－国画
技法 Ⅳ．①J212.26
中国版本图书馆CIP数据核字(2017)第275022号

书画巨匠艺库·陆俨少

陆俨少山水画刍议

著　者	陆俨少
编　者	陆　亨
出 版 人	顾　伟
主　编	邱孟瑜
策　划	潘志明　沈丹青
责任编辑	潘志明　沈丹青
技术编辑	季　卫
装帧设计	译出传播
制　版	上海立艺彩印制版有限公司
出版发行	上海人民美術出版社
	（上海长乐路672弄33号）
印　刷	上海利丰雅高印刷有限公司
开　本	889×1194　1/16　15印张
版　次	2018年1月第1版
印　次	2018年1月第1次
书　号	ISBN 978-7-5586-0616-8
定　价	280.00元